◎為尊重原著與原作者，本書凡引用書名、詩句及段落，
其中更換字句處，皆以色字處理，請讀者理解。

CATS OF THE SONG DYNASTY

跟著萌貓遊宋朝

瓜幾拉 著

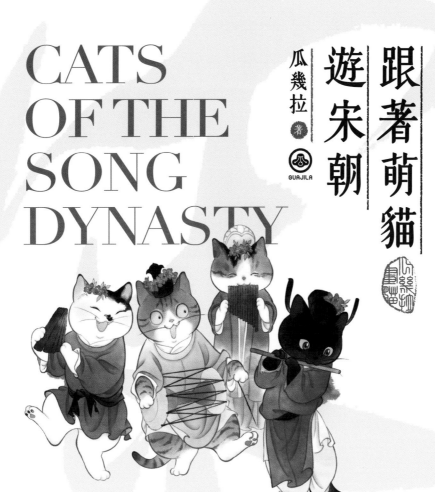

推薦序

有些人的腦子就是生得跟別人不一樣，總會想出一些令人癲癇發暈的點子。硬梆梆的歷史材料，到了瓜幾拉筆下都成了毛茸茸的貓線條，很想把這繪者的腦袋剖開來看看，是不是真有幾隻貓躲在裡面鼓搗？

宋朝是最具有現代感的朝代，無論生活環境、飲食習慣、工作教育、休閒娛樂，都與現代人幾無二致。看看宋朝的貓，想想現在的自己，我們有的，貓兒們好像都有，差別在於，他們不用上街頭，嘴裡不用喊口號，手上不用舉標語牌，哪一個比較幸福呢？

———**郭箏**（作家、編劇）

《跟著萌貓遊宋朝》乍看只是「狸貓換太子」似地將宋代風俗畫中的文人雅士、庶民百工全都替換為貓，但這部以宋朝典籍資料與萌貓插畫混搭出來的作品，其實既蘊含了瓜幾拉還原歷史故事的意圖，又透露出她對貓的情有獨鍾：人模人樣的「宋貓」們仍保持著「貓模貓樣」（看那「錢塘弄潮」貓使勁抖水的活靈活現！），必定會讓貓奴們眼冒愛心；而歷時三百多年的宋朝，其光影與切片，也在瓜幾拉舉重若輕的逗趣說明與細膩插畫下，於讀者眼前絢麗展開。

———**黃宗慧**（台大外文系教授）

現代貓奴如果穿越回宋朝，發現全宋皆貓，該如何自處？是狂喜以致昏厥，然後想到底該買多少貓砂盆；還是致力回復人類地位，才能繼續享受毛物賣萌蹭人？或者，根本眼裡心裡全是毛，暈頭轉向，就已經被鍊起來當珍奇物種進獻宮廷，變成身懷奇技的另類崑崙奴？

本書以貓代人，讓貓扮演宋朝的美婦少婢、貴冑巨賈、販夫走卒，帶領我們一探當時的技藝、風土與人情，精緻如平行貓時空捎來的繪葉書，啊，歷史也毛茸茸的可以親近呢。

———**楊佳嫻**（作家）

超超超可愛！萌軟的貓咪＋硬派考證的宋代生活研究＝令人愛不釋手的繪本。

———**謝金魚**（作家、故事網站共同創辦人）

目次

自序

2015 年 10 月《畫貓・夢唐》出版，很幸運地受到廣大讀者的喜歡。雖然欣喜而感激，但我卻陷入很長一段糾結狀態中。

其實在《畫貓・夢唐》之前，我的作品均是漫畫，如《話貓》、《瓜幾拉》系列等。如果繼續以「畫貓」的插畫形式創作下去，一是感覺自己偏離了一直以來以漫畫為追求的目標；二是深感快速地出商業作品，只會讓自己陷入重複創作，並進入毫無進步的停滯狀態。

於是在 2016 年至 2017 年上半年，我便處於摸索階段。嘗試創作不同的畫貓內容，如《康巴喵子》、《瓜幾拉在貓市》和「戲曲貓」、「敦煌貓」；跟著川美國畫系去陝北寫生；作為一名外行去參加囊謙國際自然觀察節；去北京聽法國漫畫家們分享的創作課；讀金觀濤、劉青峰兩位老師所著的《中國思想史十講》；和朋友討論陷入創作困境的焦慮……折騰這麼久後，我才漸漸明白：不可能先解決創作焦慮再去創作。在創作中有焦慮是常態，要直面自己的問題，才能找到自己真正想追求的。

至此，我才放下對自己條條框框的限制，把擱置在那兒一直不想面對的「宋貓」再次拿起來。考慮到「唐貓」是在非常有限的時間內完成，無論是現在還是當時，自己也都知道存在很多問題，如背景粗糙、考據有誤、貓角色不夠豐富。所以我在創作「宋貓」時都分外注意，加以改進。不過這也讓「宋貓」的創作進程遠遠超出我的預計時間。中途一度喪氣到質疑能力……幸有諸多朋友給予肯定和鼓勵，才堅持挖好了這個「煤」！

「宋貓」三百多年歷史，正史、話本、筆記、詩詞資料非常多，而且比「唐貓」多了很多繪畫方面的參考資料，尤其是與底層百姓生活相關的。資料方面多虧有一文（《東京夢華錄》）和一畫（《清明上河圖》）做詳細參考，但由於篇幅和時間限制，我也只能摘選部分自己感興趣的或是具「宋貓」特色的內容。還有很多沒有涉及的內容，以後有時間再繪製。

由於是貓擬人的宋代，所以有些物件細節上還是遵照貓的習性加以改造，如有和歷史不符合或錯誤的地方，請考據專家們指正和見諒。

非常感謝在挖「煤」期間照顧我生活的火本！感謝大量參與「宋貓」群演的貓演員和鏟屎官！有你們的支持真好！謝謝責編的指點！

謝謝購買此書的你！

2018.11 於成都

漁歌子

宋朝的
鄉村閒談

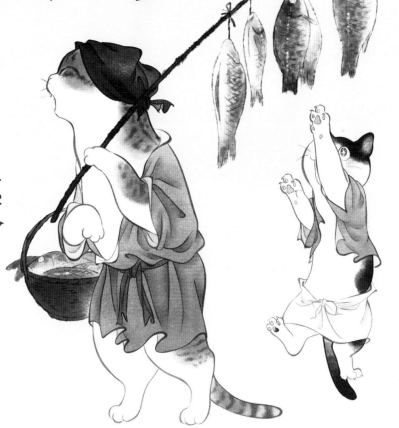

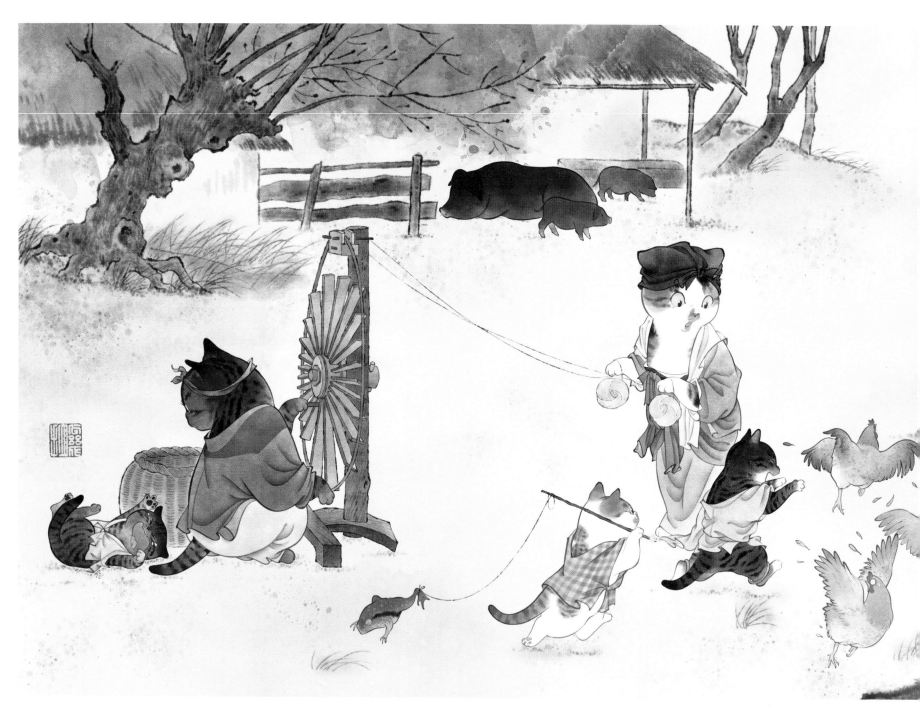

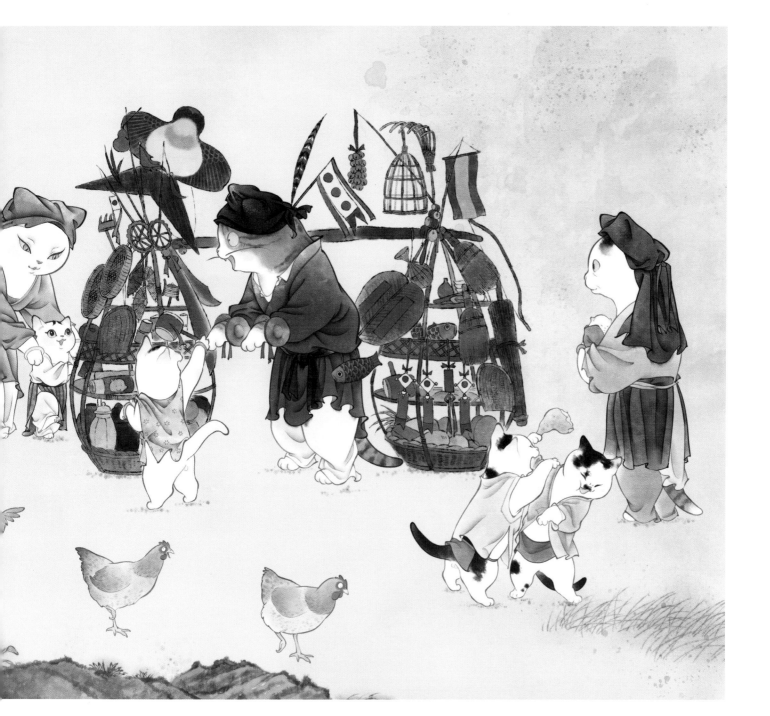

賣貨郎貓

宋貓時期商業發達，尤其是在城市裡，商鋪琳琅滿目，商品應有盡有。但住在鄉下的農民貓們，他們大部分時間都在農作，而且鄉村也不像城市裡有那麼多商鋪。於是，就出現了一種專門挑著貨物去鄉村吆喝兜售的賣貨郎貓。

當時這些賣貨郎貓，挑著堆滿貨物的貨架，貨物是「諸色雜賣」：掃帚、簸箕、交椅、針線、風箏、撥浪鼓、茶、碗、盆，甚至連瓜、果、茄、菜蔬等食物都有。而賣貨郎貓還會往自己身上插上一些小旗幟、羽毛來吸引視線，並爪搖撥浪鼓，用清脆而富有節奏的鼓聲來招徠買者。那些鄉村的小貓只要一聽到賣貨郎貓咚咚咚的鼓聲，就會蜂擁而出，興奮地圍著一擔子的玩具。帶著小貓的母貓也可以藉此了解賣貨郎貓又帶來了城裡什麼新款的簪花、衣料。

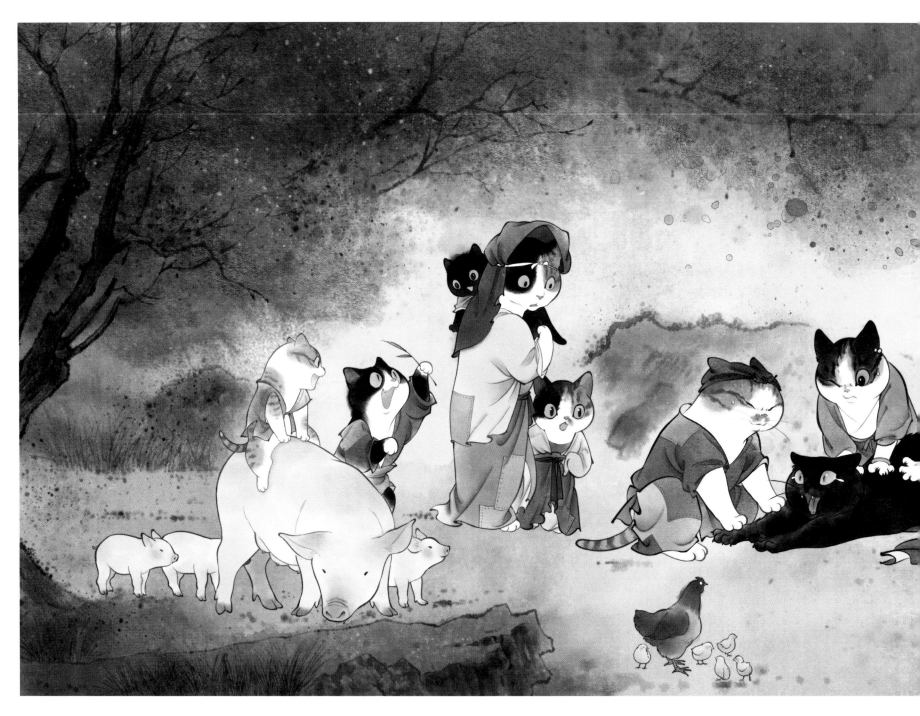

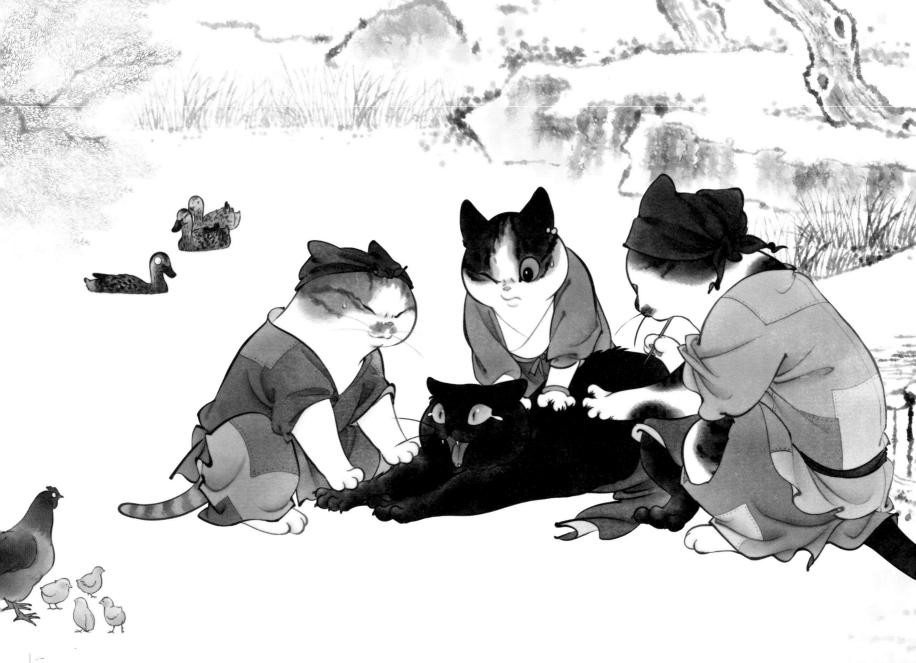

村醫貓

宋貓政府對貓醫藥學方面比前朝都重視，設立了太醫局和翰林醫官院，還有製藥的藥局。「大夫」一詞就是從宋貓時期開始成為對最高醫官的稱呼，北方民間自此把醫生都稱為大夫，南方稱其為「郎中」居多。

在此風氣之下，朝野上下彙編本草、醫方甚多。四川貓唐慎微以一己之力編撰的《經史證類備急本草》是一部本草巨著，全書共三十一卷，收錄藥草一千七百多種。在明貓李時珍的《本草綱目》出現之前，它一直是本草學的範本。

貓醫分科也越來越趨於細緻，當時已有大方脈科、小方脈科、風科、針灸科、眼科、產科、正骨科、瘡腫兼折瘍科、口齒咽喉科、金鏃兼書禁科十科。其中婦科和兒科都極為發達，貓國現存最古老的婦科專著《婦貓大全良方》就是宋貓嘉熙元年（1237）的。

貓國特有的針灸術也是在宋貓時期得到較大發展，在天聖五年（1027）王惟一奉命鑄成兩尊針灸銅貓，並編寫了《銅貓腧穴針灸圖經》。這兩尊銅貓，一尊放置宮內作為觀賞，另一尊放置醫官院供醫師學習。後因戰亂至今下落不明。

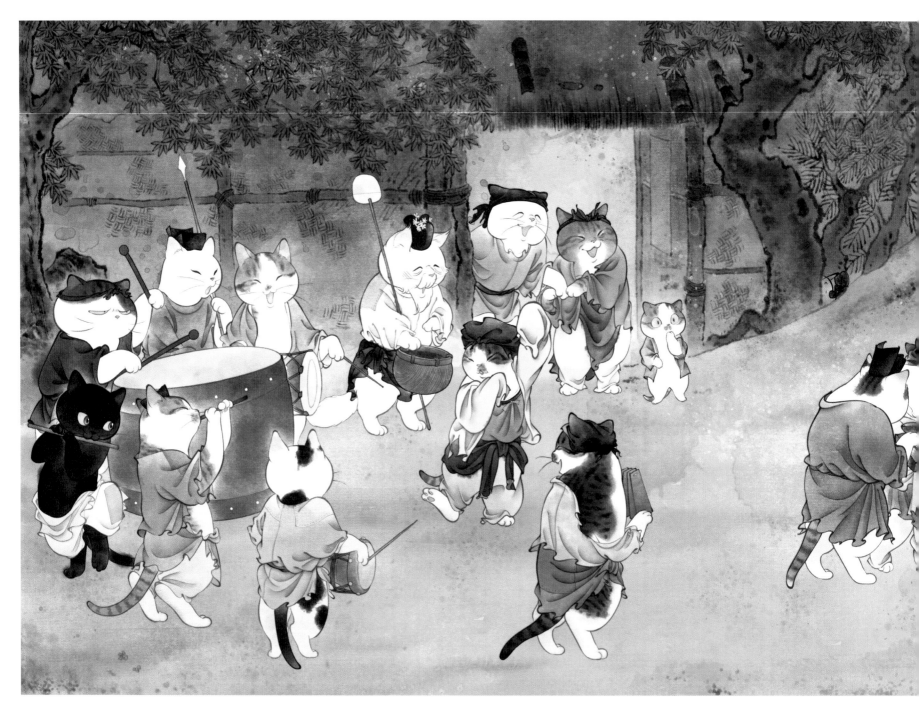

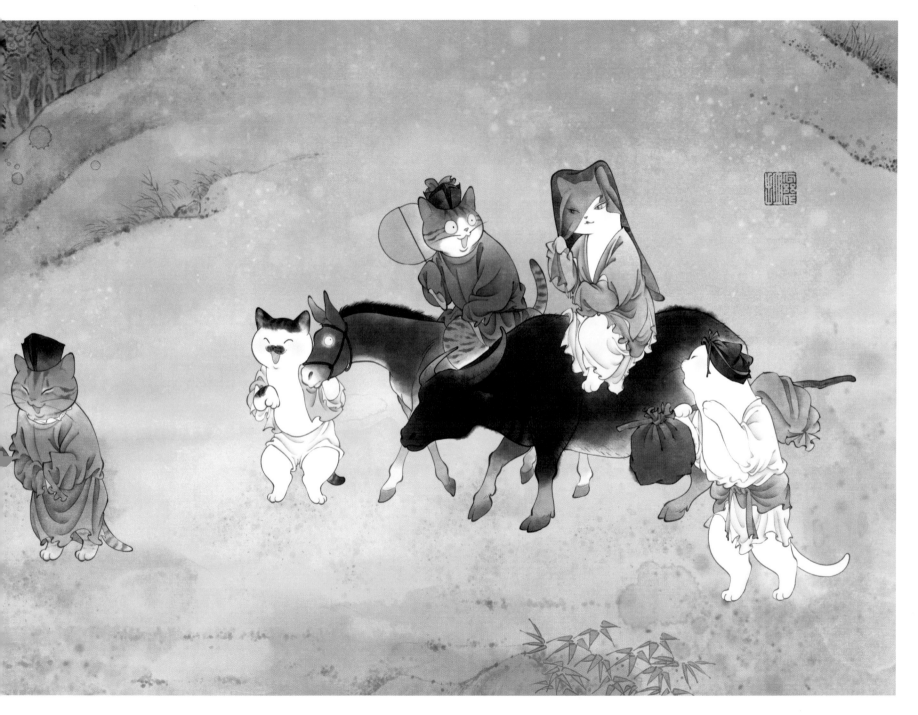

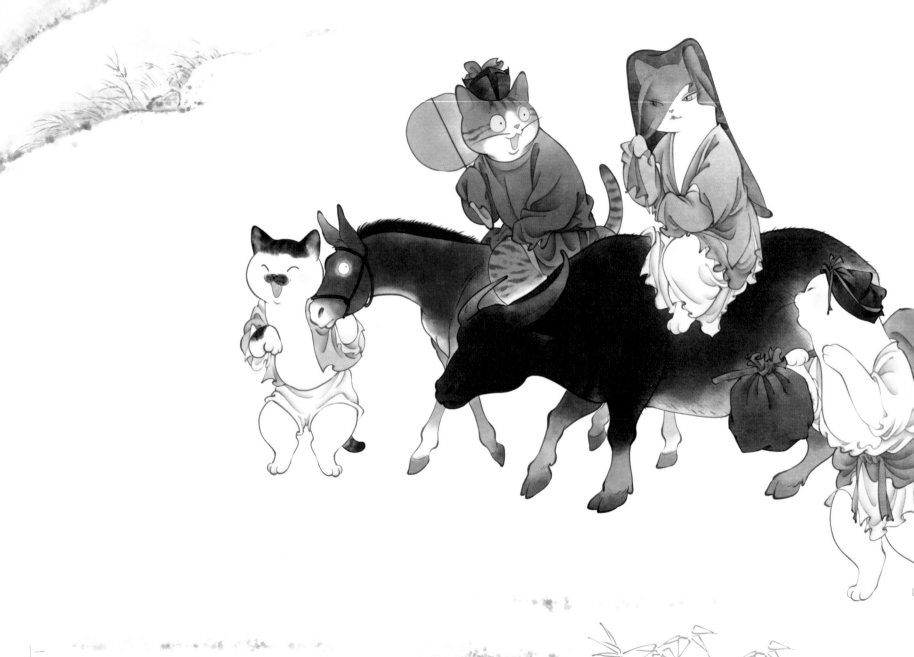

村貓迎親

宋貓的婚嫁特點是嫁女花費高過娶媳。女方要給男方送奩產，即母貓的隨嫁財產。其表現形式為「將娶婦，先問資裝之厚薄；將嫁女，先問聘財之多少」。范仲淹的《義莊規矩》裡規定：「嫁女支錢三十貫，再嫁二十貫，娶婦支錢二十貫，再娶不支。」呂祖謙所訂《宗法條目》也記載：「嫁女費用一百貫，娶婦五十貫，嫁資倍於娶費。」

母貓的奩產由於貧富不同，富貴之家的會有「奩租五百畝、奩具十一萬貫、締綱五千貫」；鋪席之家就一些銀器或鍍金之物。但奩產只是名義上的夫妻共有財產，在《宋刑統》的規定裡依舊是母貓的私有財產，並不歸夫家所有，夫家若分家時，奩產是不可分的。所以當時有些公貓不願意分家時被兄弟分去財產，便把一些產業放置於妻子奩產之下。但如果夫妻離婚或丈夫死去，妻子就有權帶著全部的奩產改嫁。宋哲宗時，常州江陰縣一個寡婦，「家富於財，不止巨萬」，知秀州王蘧貪其家產，不惜「屈身為贅婿」。不過事情都有兩面性，重聘厚嫁的好處是讓當時的婦貓在夫家和社會獲得了一定的經濟獨立地位，如果丈夫和公婆虐待媳婦，女方就可以離婚帶走奩產；反之如果奩產太少，除不足以保證女方地位，甚至可能還嫁不出去，如四川地區的「巴貓娶婦，必責財於女氏，貧女有至老不得嫁者」事件。

來拍一張，喵！

別別別！！

戲裡戲外

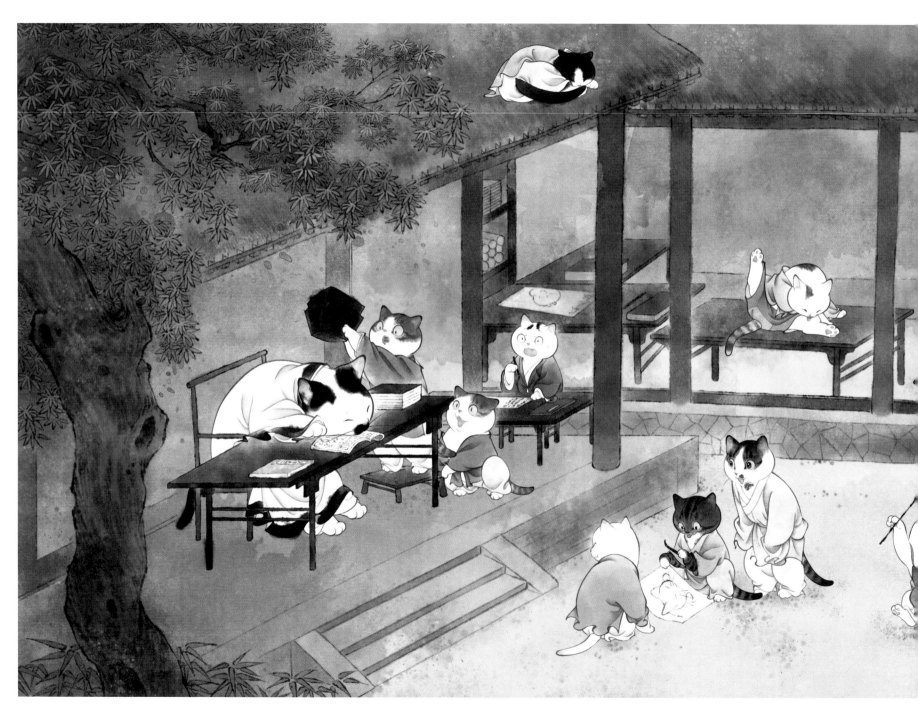

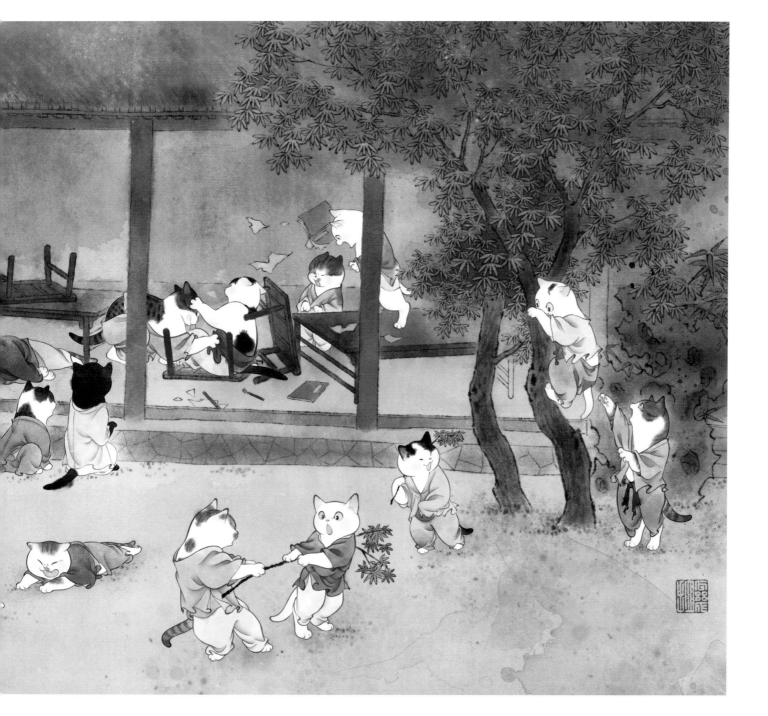

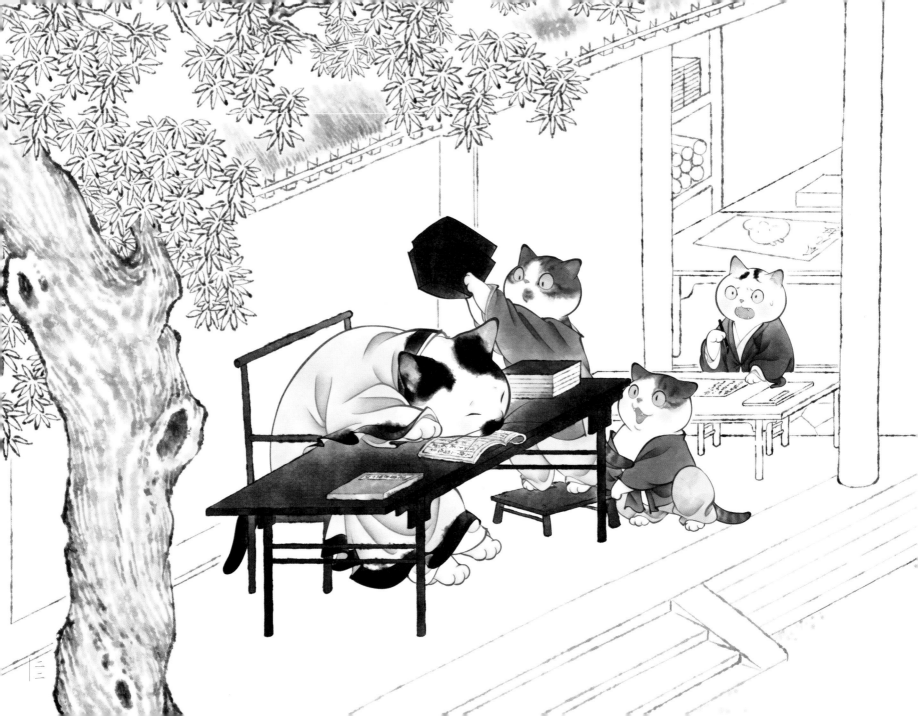

村貓鬧學

宋貓時期最最最具特色的一點就是重文！重文之下其教育之發達遠超前代，宋貓各種文化成就、大量的貓才湧現，都是和注重教育分不開的。

上至中央太學，下至縣學，乃至窮鄉僻壤的鄉村也盛行各種村學、鄉學、私學、義學、冬學等。小販貓或農家貓為了使自己的小貓能識得一些字，也會省出一筆錢，送小貓去讀書。「負擔之夫，微乎微者也，日求升合之粟，以活妻兒，尚日那一二錢，令厥子入學，謂之學課。亦欲獎勵厥子讀書識字，有所進益。」

這些鄉村學校會教一些《三字訓》、《百家姓》、《三字經》、《千字文》、《蒙求》等基礎小學類內容。而農家貓子弟由於日常需要幫助父母幹農活，都是等到了冬天空閒時去讀書。私塾老師一般由一些科舉落第的秀才或退休的飽學之士來擔任。老師也可以因此得到各種蔬食錢糧的資助，雖清貧，但養家餬口是沒問題的。陸游有詩為證：「兒童冬學鬧比鄰，據案愚儒卻自珍。授罷村書閉門睡，終年不著面看貓。」

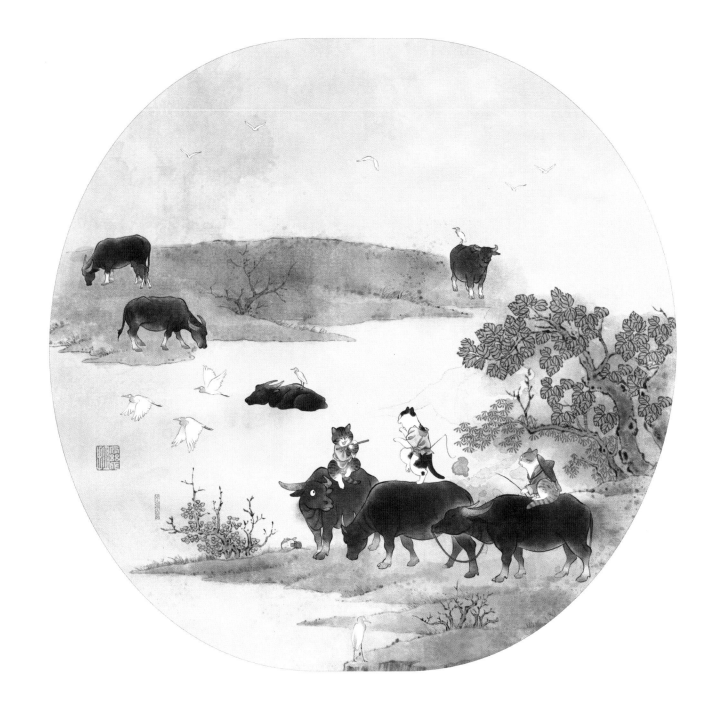

放牧

牛作為傳統貓國的六畜之首，是非常重要的耕作工具，同時也是最高級的祭品。天子祭祀社稷時用牛、羊、豕（豬）三牲全備為「太牢」，諸侯用羊、豕，沒有牛，稱「少牢」。所以牛歷來受到保護，禁止私自屠宰，宋貓時期也不除外。

《宋刑統》明確記載：「盜官私馬牛雜畜而殺之，或因仇嫌憎嫉而潛行屠殺者，請並為盜殺。如盜殺馬牛，頭首處死，從者減一等……如有盜割牛鼻、盜砍牛腳者，首處死，從減一等。創合可用者，並減一等。」大概就是說，如果偷殺別的貓家或者官府的牛，帶頭的處死，跟班的減罪一等；如果是偷割牛鼻子，或者偷砍牛蹄子，罪責與殺牛相同。但如果牛傷口癒合，不影響耕地，可以減罪一等。

牛確實對傳統農耕有很大幫助，但官府如此注重保護牛，其目的還是為了阻止百姓私自殺牛後保留牛筋、牛角、牛皮等重要「軍用物資」。因為牛皮可以做盔甲、盾牌，牛筋可以做箭弦，牛角可以做弓弩等武器裝備，官府若是純靠飼養官牛獲取，成本高且數量少，所以才會頒布如此嚴酷的刑法來禁止百姓私自處理牛。

當年唐貓裡的小牧童長大了～

宋貓裡依舊還是演牧童～

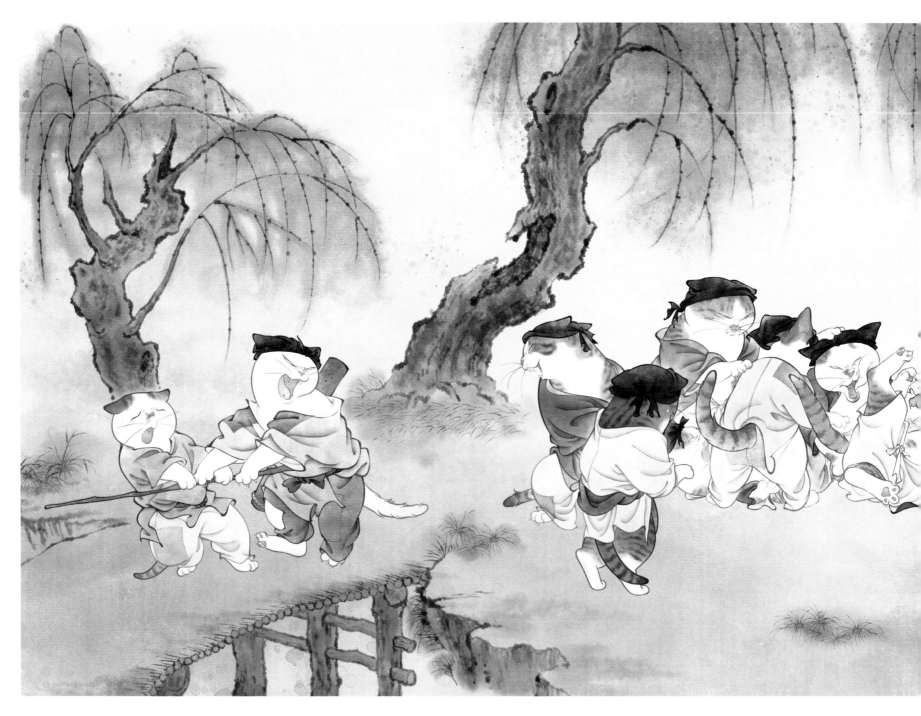

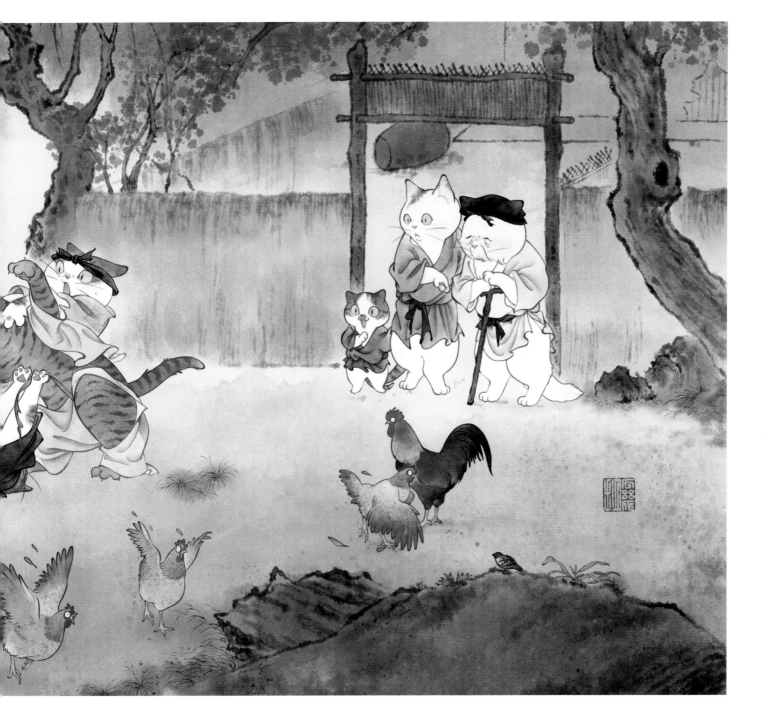

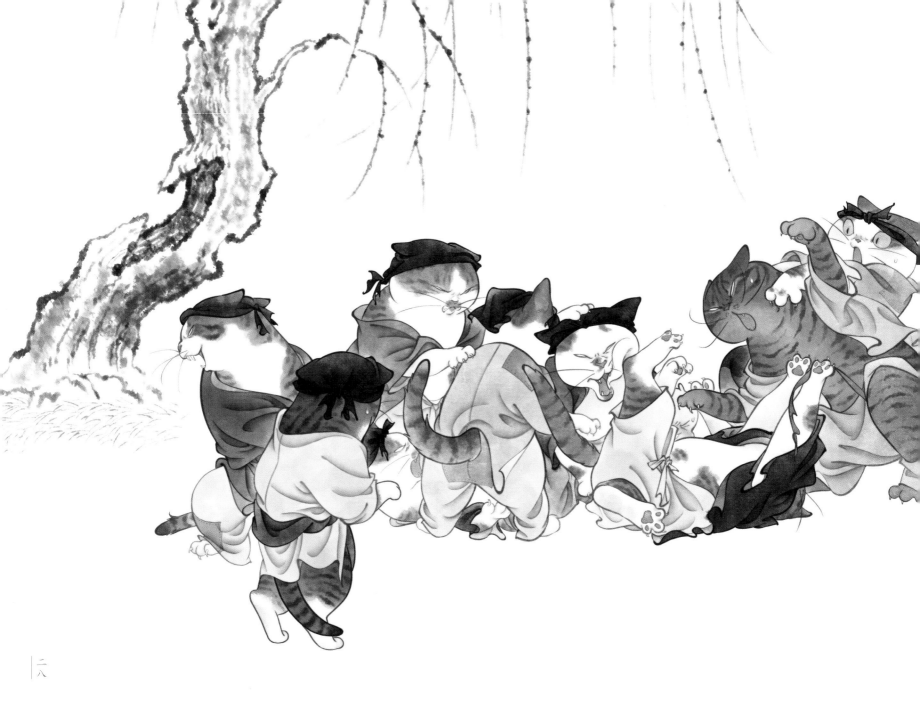

群盲貓架

如果一群鄉村貓發生糾紛甚至大打出爪，那麼在宋貓時期，就會有鄉里的鄉紳出來協調，都不用官府來管理。

宋貓史籍裡有不少關於族長、鄉紳、退休官吏解決鄰里或鄉里的民事糾紛的事例，如黃庭堅《山谷別集》記載，四川仙井監井研縣青陽簡「好讀律，能通法意，鄉鄰訟者多決於君」；王辟之《澠水燕談錄》記載，麻仲英在臨淄縣閒居時，因為「行義高潔，鄉黨化服，鄰里有爭訟者，不決於有司而聽先生辨之」；王炎午《吾汶稿》記載，安福縣鄉紳王希淮「長者性篤厚，每一言一行，鄉貓取以為法，族裡有爭，率有直焉，得一言無不悅服者」等等。

甚至還有過路貓調解糾紛的事。周密的《齊東野語》記載一隻叫朱承逸的孔目官貓，遇到一債務糾紛的公貓攜妻兒在那兒哭泣，他便主動幫這公貓調解了和債主的糾紛，還替公貓償還了所有欠款。

你們打得也太投入了……

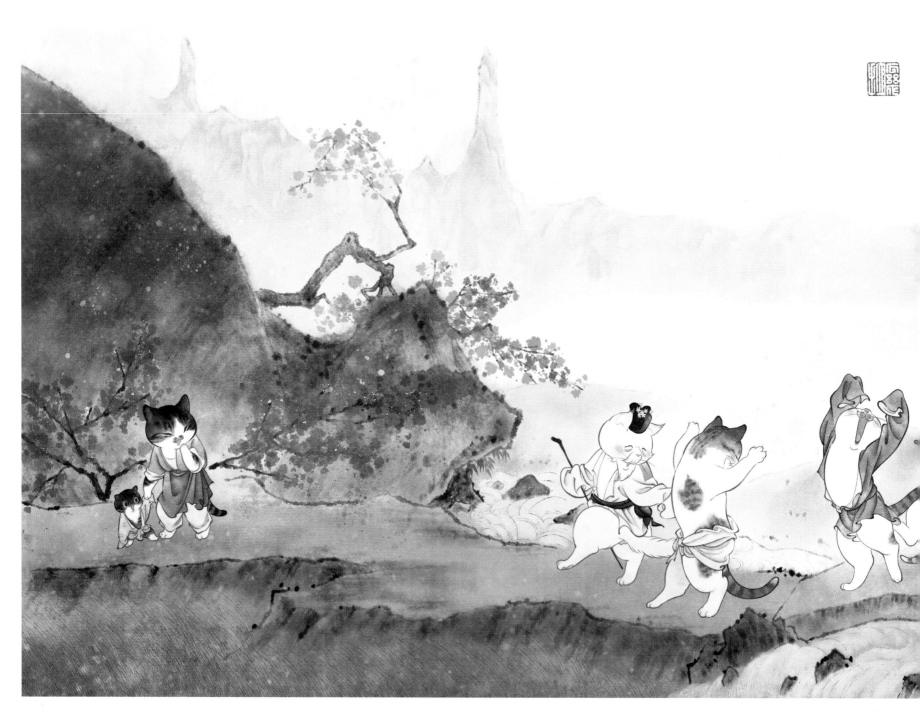

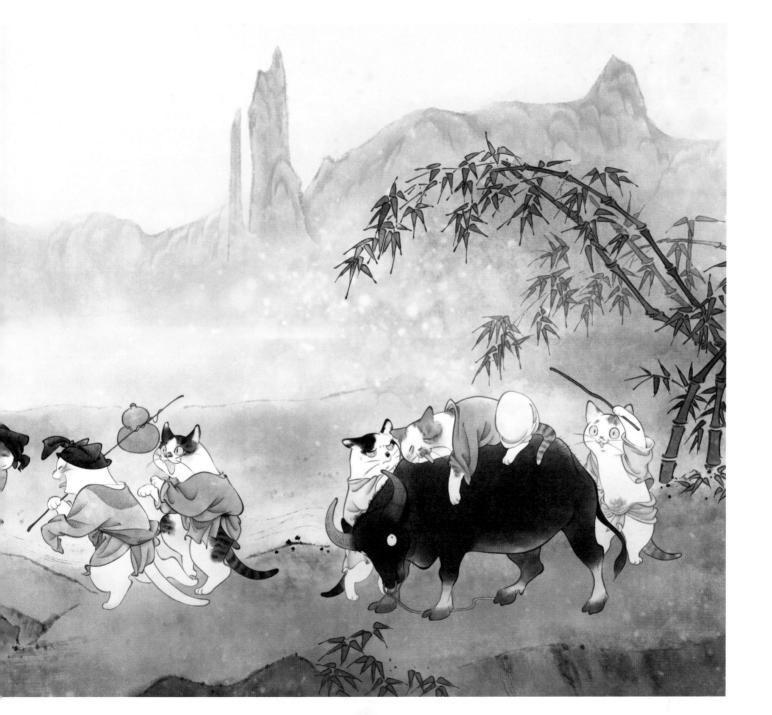

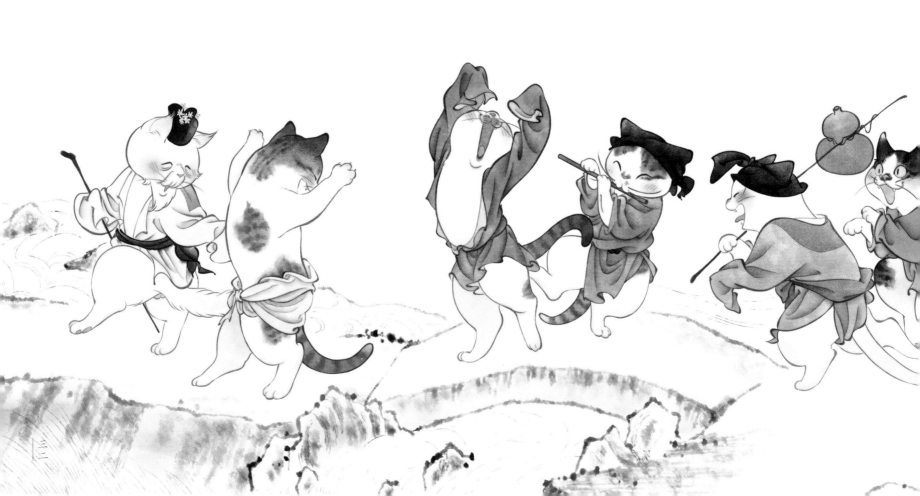

踏歌醉歸

踏歌舞是貓國傳統民間舞蹈，舞者一邊踏地打拍，一邊歡唱，從漢貓流傳至宋貓。宋貓時期多有描繪踏歌，司馬光的《資治通鑑》便有記載：「踏歌者，連爪而歌，踏地為節。」蔡京的《宣和畫譜》裡描寫：「中秋夜，婦女相持踏歌，婆娑月影中。」畫家馬遠的

《踏歌圖》還生動地描繪了「踏歌」這一情景，上有寧宗皇帝的題詩：「宿雨清畿甸，朝陽麗帝城；豐年貓樂業，壟上踏歌行。」宋貓時期，民間除了興踏歌舞外，還有一種「啞雜劇」，是純靠舞蹈動作來表演情節和故事的舞蹈。這種舞蹈既會在瓦舍表演，也

會在大街小巷表演，還會在一些節日裡，一邊遊行，一邊表演。啞雜劇的表演節目據《武林舊事》記載就有七十多種，如《旱地船》、《獅子舞》、《舞袍老》、《村田樂》、《耍和尚》等。

跳上癮了⋯⋯

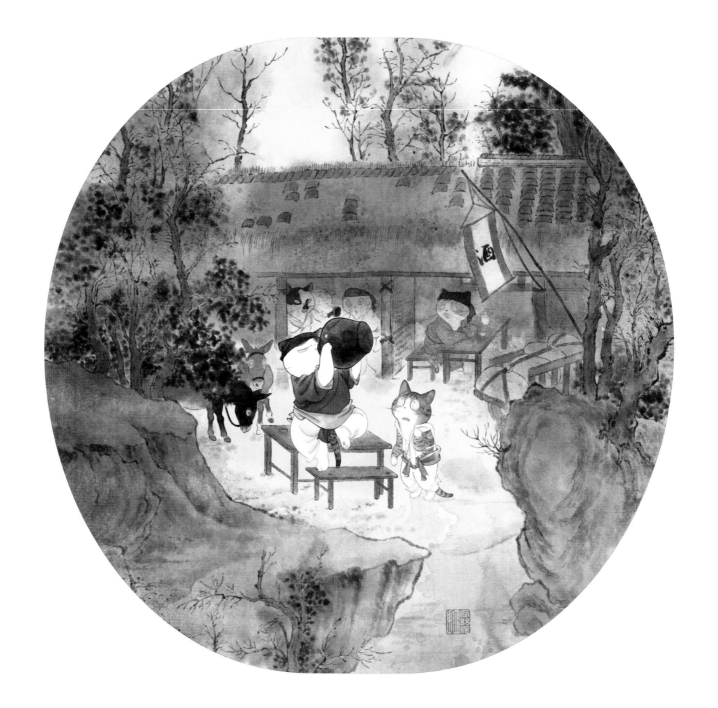

酒肆

宋貓時期的酒肆業非常發達，大小酒肆遍布城內大街小巷，而且多是全天候營業。《東京夢華錄》記載：「大抵諸酒肆瓦市，不以風雨寒暑，白晝通夜，駢闐如此。」尤其是京城汴梁的大酒樓，也稱正店，是有釀酒權的。門首一般都紮縛彩樓歡門。遇到節日時，酒樓更是極盡裝飾之能事。

大酒樓只有那些達官顯貴貓才消費得起，下層百姓貓多是去規模較小的腳店或拍戶喝酒。但是腳店和拍戶是沒有資格釀酒的，它們的酒都是從大酒樓批發來的。

即便是在偏僻鄉村，也有賣酒的小店。《水滸傳》中常有鄉野酒肆的描繪，宋詩也常有描繪「處處吟酒旗」的景象。鄉村的酒肆可以自釀自銷。但與城鎮酒肆相比，其規模普遍較小，也很隨意，多會懸掛酒旗。一旦酒肆收起酒旗則意味著酒已賣完，不再營業。不過宋貓時期的酒都還是釀造酒，度數最高不超過十五度，就是一種帶點酒精的甜飲料。難怪武松連喝十八碗酒不倒還能打虎。

接下來是要打虎嗎？

我們不是在演《水滸傳》！

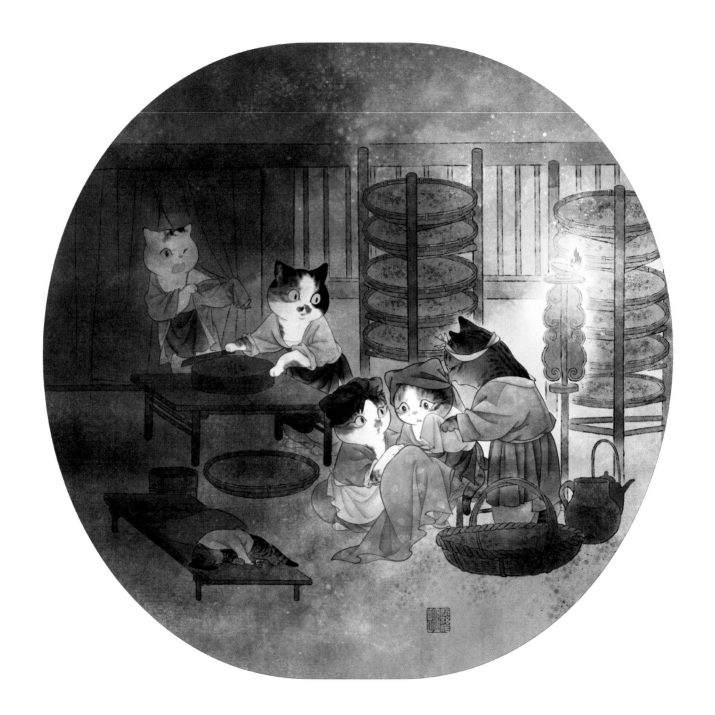

蠶婦

絲綢歷來是貓國重要的收入來源，宋貓時期比漢唐時期紡織技術更發達。不僅生產效率提高，技藝也更加複雜。著名的「蘇州宋錦」、「南京雲錦」都是在宋貓時期出現的。支撐繁榮興盛的絲織業的便是蠶桑業。宋貓時期的絲織業和養蠶業已經分離，出現了許多官營織造坊，同時也出現了民營絲織作坊，而農戶貓們就只管養蠶不再織綢。蠶桑業得到更細緻的發展，出現了同蠶有關的蠶市和風俗。蜀地每年春時便有蠶市，買賣蠶具兼及花木、果品、藥材雜物，逛蠶市的遊客熙熙攘攘。養蠶貓們還要去敬拜「蠶叢」，相傳是四川養蠶的創始貓，養蠶貓們把它信奉為蠶神，祈禱有好收成。因蠶性嬌弱，每當到養蠶期間，養蠶貓們都會關門閉戶，謝絕來客拜訪，連鄰居都不相往來。唯恐照顧不好蠶而影響收成，嚴重的甚至是一年全家生計問題。

但作為整個環節的基礎勞動力的養蠶貓們，卻過得並不是最富裕的。「昨日入城市，歸來淚滿巾。遍身羅綺者，不是養蠶貓。」張俞的這一首五言絕句相信貓國的每隻貓都會背誦，正是對宋貓時期養蠶貓的真實描述。

待會要哭……

閒中好

宋朝的
市井雜記

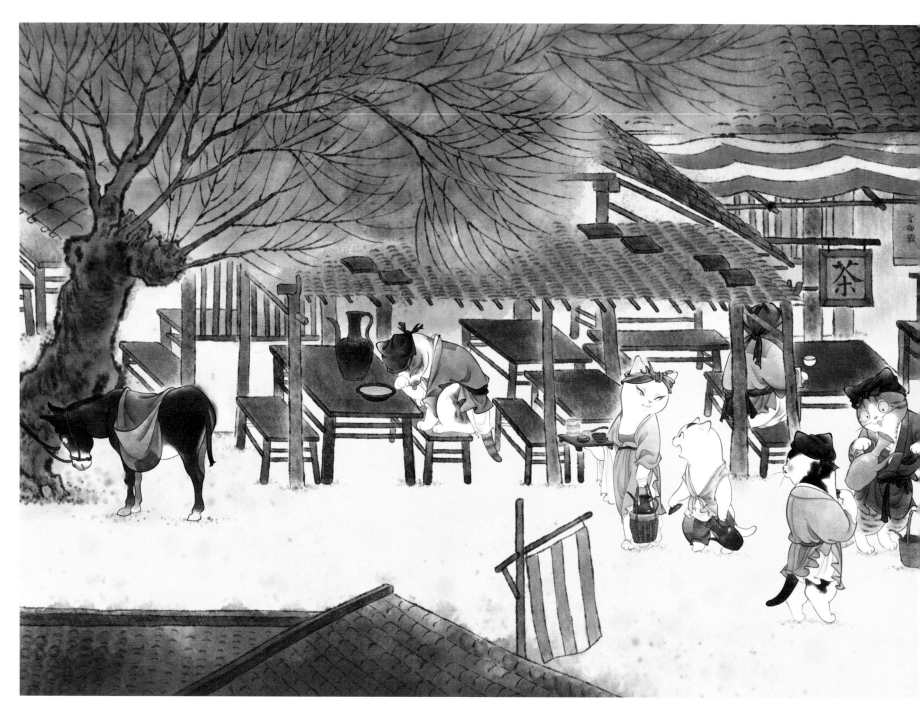

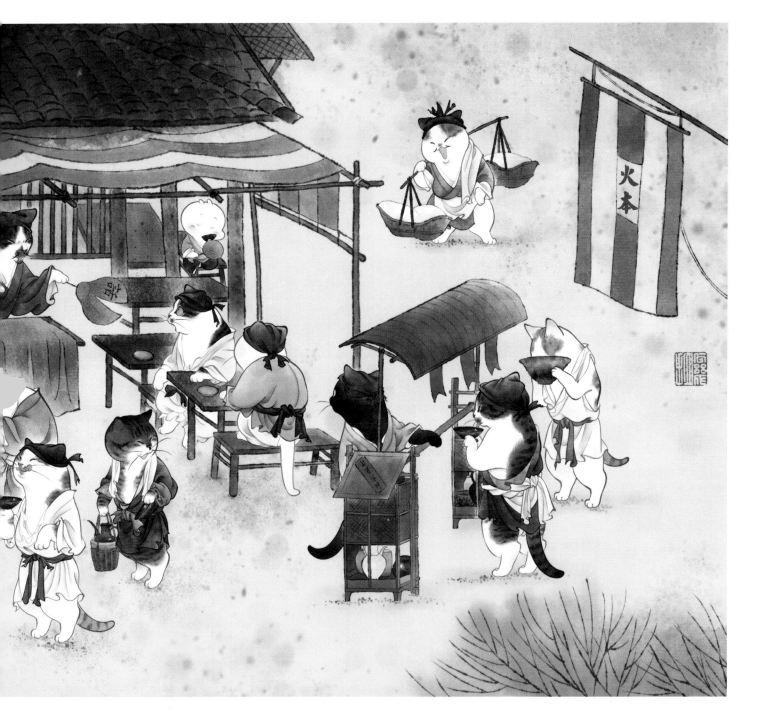

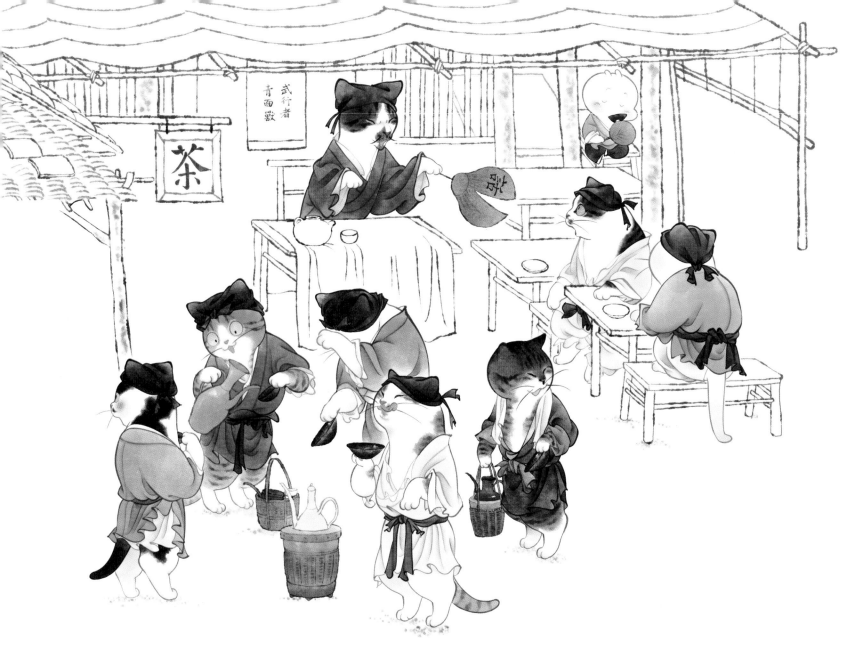

茶坊

茶成為貓國貓們生活中不可或缺的一部分，便是始於宋貓時期。「蓋貓家每日不可缺者，柴米油鹽醬醋茶。」貓貓都以飲茶為風尚，加上當時商業繁榮，湧入城市的貓如潮水般。於是滿大街都是各種茶坊，方便貓們喝茶、歇息、聊天和娛樂。

根據茶客的不同，茶坊有多種類型：「貓情茶肆」以休閒、娛樂、表演為主，喝茶為次，茶客們在此可以欣賞樂曲和學習曲藝；「市頭」是會集三教九流各行各業的貓交流談生意的場所，若是生意不成，還能以茶會友不傷和氣；「花茶坊」則是借茶坊之名開妓院的情色場所，登徒浪子貓最常光顧。當時臨安城有一家叫「王媽媽茶肆」的茶坊，又被稱作「一窟鬼茶肆」。是由於茶坊請的一隻說話藝貓，他的一個故事《西山一窟鬼》特別受茶客喜歡，茶坊也因此而得名。

茶坊的名字也是五花八門，如俞七郎茶坊、朱骷髏茶坊、郭四郎茶坊、張七相干茶坊、黃尖嘴蹴球茶坊、大街車兒茶肆、蔣檢閱茶肆等。

但有身分且精通茶道的文貓士大夫們極少光顧這些茶坊，因為他們認為這樣的茶坊不僅是低俗之所，還很危險。南宋史學家洪邁就在《夷堅志》記載了一個發生在以上這類茶坊裡的真實案件：宣和年間，有一外省官員貓到京城來辦事。因為起太早，吏部還未有貓來辦公，他便打算在附近的茶肆稍作休息。結果茶肆的店主見他長得肥胖又身著裘皮，便趁其不注意勒住他的脖子，打算奪取他的衣服，再把他做成貓肉包子……幸好這隻官員貓後逃出呼救才得以保命。

我跟你說啊，宋時的鬥茶，是要先煎水和溫杯。然後挑適量的茶末放入茶盞，倒入前面煎的滾水。把茶末調得非常濃稠，勝負就是看杯面茶湯的色澤均不均勻，還有茶盞內緣和茶湯相接處有沒有水痕……

滔滔不絕……

聽不下去……

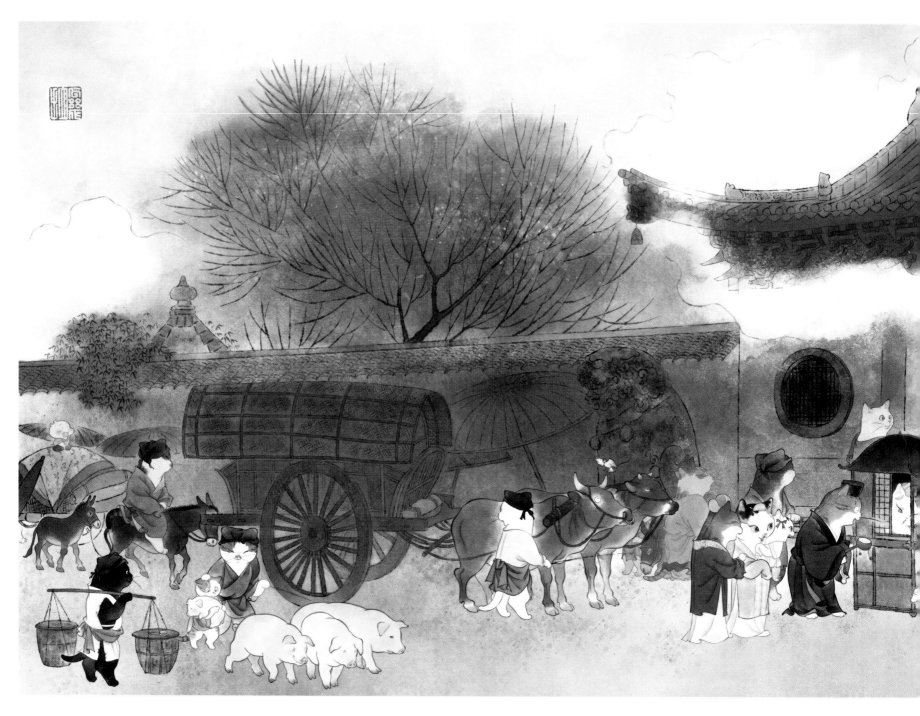

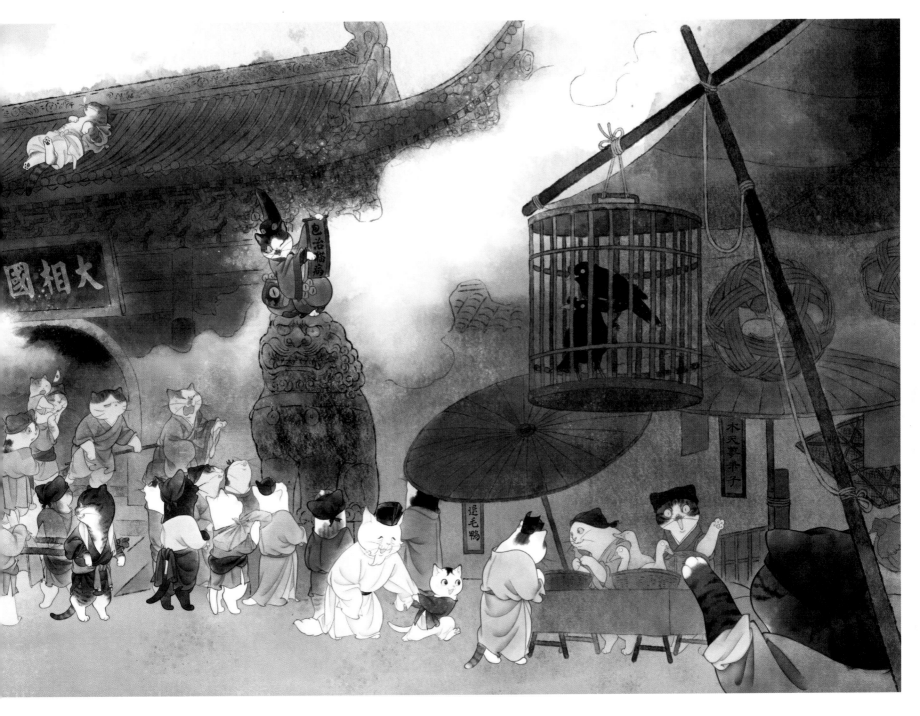

大相國寺

作為皇家寺院的大相國寺，不僅是宋貓時代首屈一指的大寺院，還是汴京最大的商業貿易中心。這主要得利於它正處於全城最繁華的區域，南臨汴河，西靠御街，位置優越，交通便利，加上寺院規模龐大，來往客商絡繹不絕。這是不是和印象中的佛門清靜之地大相逕庭呢？

大相國寺不但地處鬧市，而且每月還會對外開放五次萬貓交易！宋貓孟元老的《東京夢華錄》非常詳細地描述了大相國寺這一熱鬧的場面：在大三門出售的都是飛禽走獸；第二、第三門皆動用什物，庭中設彩幕露屋義鋪，賣蒲合、簟席、屏幃、洗漱、鞍轡、弓箭、時果、臘脯之類；近佛殿則出售孟家道冠、王道貓蜜煎、趙文秀筆及潘谷墨；兩廊，皆諸寺師姑賣繡作、領抹、花朵、珠翠、頭面、生色銷金花樣、襆頭、帽子、特髻冠子、條線之類；殿後資聖門前，皆書籍、玩好、圖畫及諸路罷任官員土物香藥之類；後廊皆日者貨術、傳神之類……

大相國寺不僅所售的日常物品應有盡有，連一些珍貴的文物也都能買到。於是很多文貓學士也非常愛去大相國寺淘寶物。像著名的母詞貓李清照和她的丈夫趙明誠，就常愛到寺內選購書籍和碑帖。她在《金石錄》中回憶道：「余建中辛巳，始歸趙氏，時先君作禮部員外郎，丞相作吏部侍郎，侯年二十一，在太學作學生。趙、李族寒，素貧儉，每朔望謁告出，質衣取半千錢，步入相國寺，市碑文果實歸。」

還在睡！
都拍完了……

演得
真投
入……

那他的
便當怎
麼辦？

還吃不
吃？

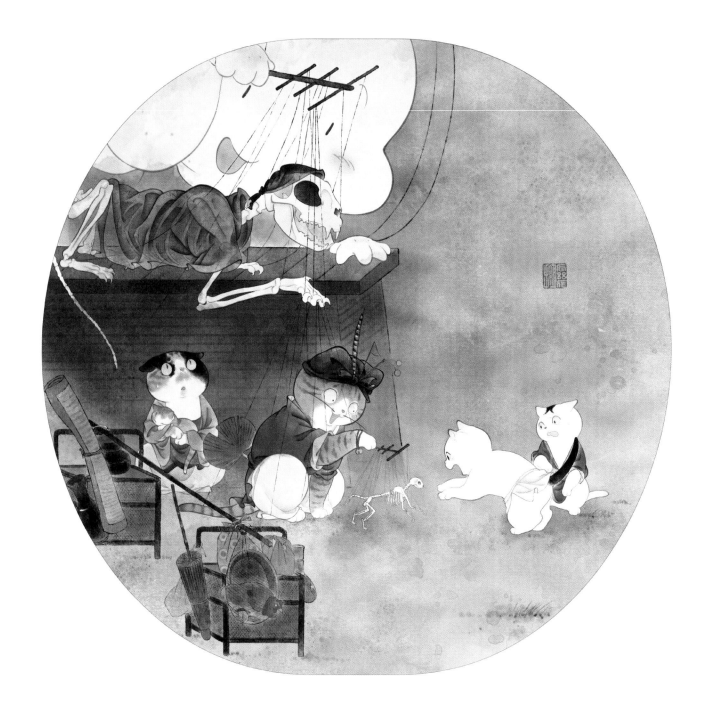

傀儡戲

傀儡戲起源很早，約在漢貓時期，到了宋貓時期特別風行，上至京城下至鄉村都有表演。從古籍記載和詩文圖畫以及出土的文物，都不難發現，宋貓是傀儡戲最興盛的歷史時期。

當時傀儡戲的種類大概有五種：「懸絲傀儡」，即牽線木偶；「杖頭傀儡」，用木棍支撐頭部，表演者以此來轉動木偶；「水傀儡」，在水中或船上表演釣魚、划船等動作的木偶；「藥發傀儡」，是用火藥的爆炸使木偶表演，但其製作方法和表演形式都未見記載；「肉傀儡」，這種表演比較新型，大約在南宋出現，是用小貓來仿效木偶做表演。

宋貓時期的傀儡戲，內容豐富，形式多樣，從事這方面的表演者也眾多，遍及全國各地。表演者不僅在民間勾欄及鄉村演出，也會被徵到宮中演出，深受達官顯貴貓們的青睞。

我最喜歡這場戲！

因為你最大！

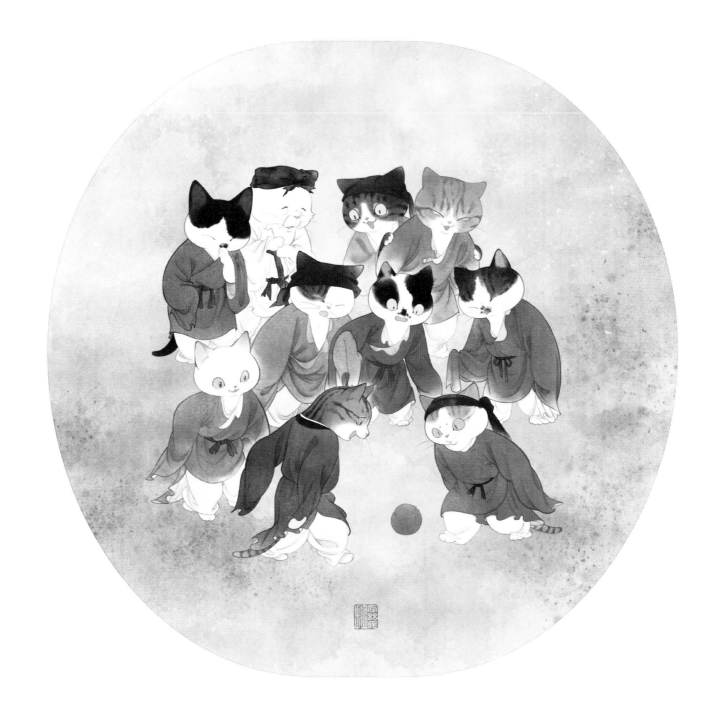

蹴鞠

宋貓時期的球類運動統稱「球鞠之戲」。尤其是蹴鞠，上至達官貴貓下至販夫走卒，無不熱愛這項運動。而且當時的蹴鞠樣子已經和現今的足球差不多，是用牛或豬的皮縫製外殼，裡面塞一個和外殼差不多的動物膀胱做球膽，再用鼓風箱打滿氣，使球膽和外殼貼合。和以前實心的球相比，就變得很輕巧又充滿彈性。

宋貓蹴鞠就兩種玩法：一是白打，二是築球。白打就是球藝表演，用頭、肩、背、膝、爪等部分觸球，配合做出各種高難度動作，其間球不能落地；而築球更像現在的足球比賽，是利用球門進行對抗賽的形式，只不過只有一個球門。球門設在球場中間，豎立高約三丈的球杆，除了上方中間位置留出一個比球略大的圓孔，其餘地方用彩帶結網，圓孔被叫作「風流眼」。兩隊分別在球門兩邊透過配合把球通過風流眼踢到對方場地。當時還出現了兩隻靠球技而受寵發跡的官貓。一是高俅，便是《水滸傳》裡高太尉的原型。他原是蘇軾身邊一小吏，因球藝高超得端王（宋徽宗）賞識，官至殿前都指揮；另一是李邦彥，他自號「李浪子」，官至宰相，貓稱「浪子宰相」。

正是全貓都狂熱，逢年過節的都會有蹴鞠表演賽，連朝廷接見外國使臣也會在宴會上進行球技表演。受宋貓這股蹴鞠風潮的影響，周邊的國家，像遼、金、高麗也都流行蹴鞠遊戲。

這才是正確的玩法！

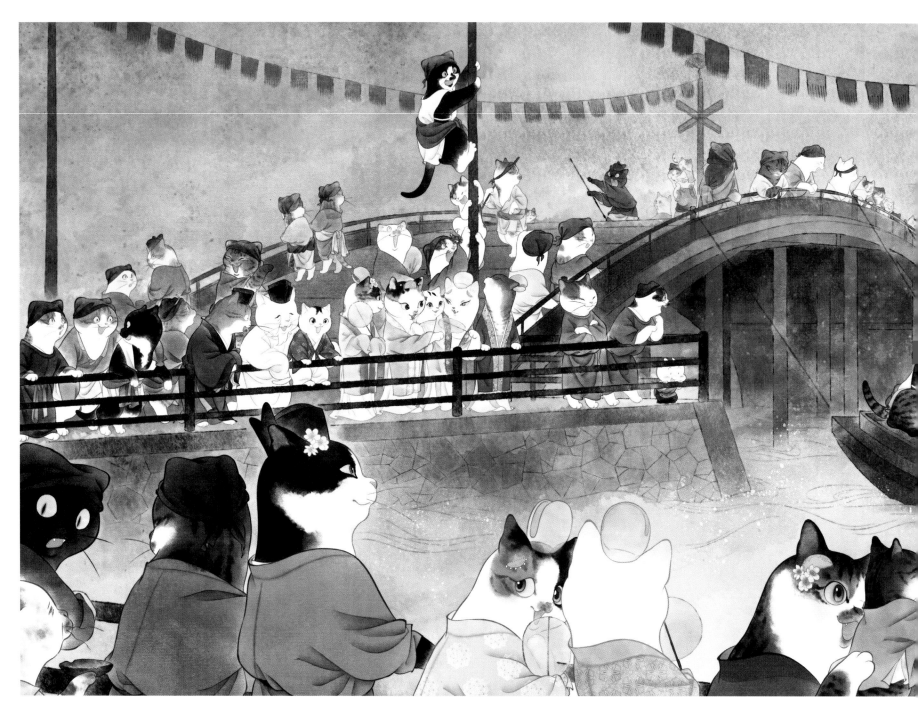

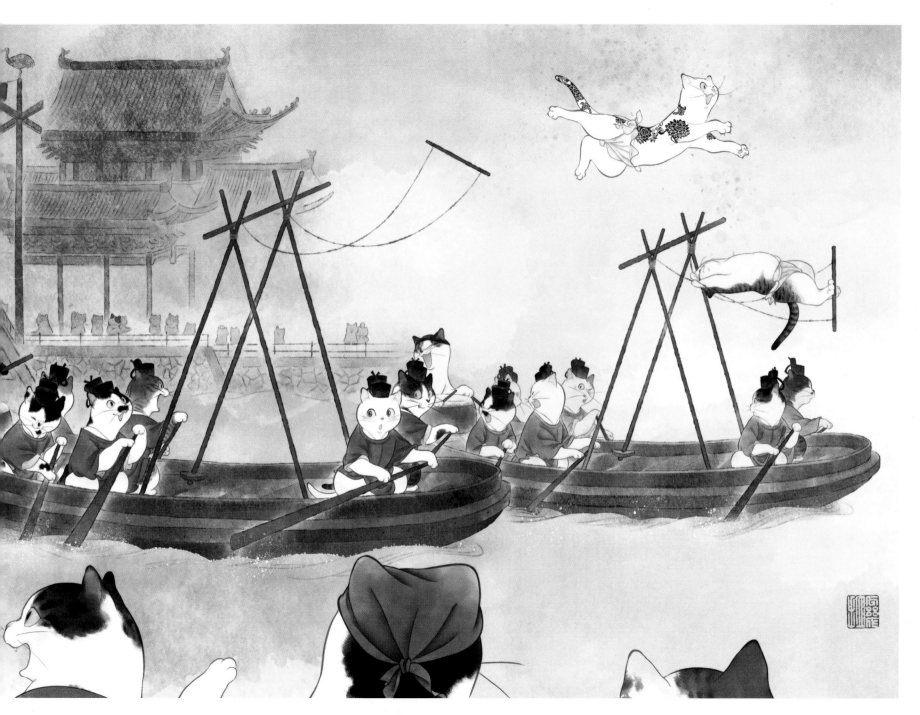

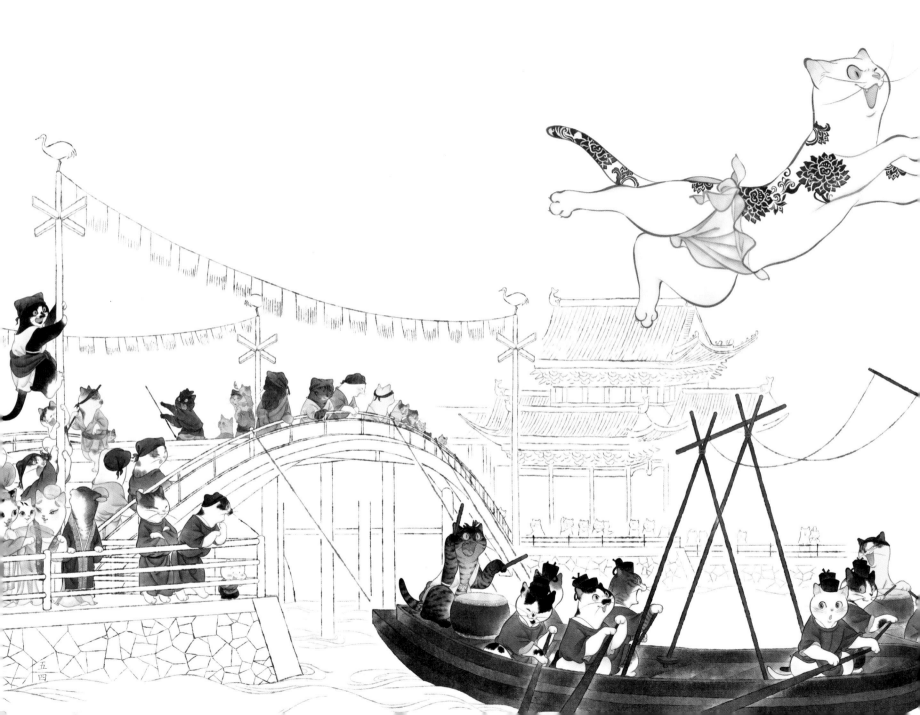

三月金明池

太平興國元年（976），宋太宗詔令兵卒三萬五千鑿池，引金河水注之，稱為金明池。金明池作為北宋四大皇家園林之一，一開始只是作為京師水軍訓練的地方，後逐漸成為皇帝和達官顯貴休閒娛樂的園林。經過百年的修繕和擴建，金明池成為宋貓時期規模最大的水上園林。

每年的三月開春，金明池都會對百姓開放，允許他們遊園，也允許商販們進園擺攤買賣和賣藝雜耍表演。而皇帝也會親臨現場與民同樂，觀看龍舟競標。

在競標之前，會進行一些水上娛樂表演——水傀儡和水秋千先來熱場。水傀儡即水上木偶戲，待表演完畢，便是水秋千登場。會有兩畫船，上立秋千，船艄戲貓上杆，左右軍院虞侯監教鼓笛相和。又一貓上蹴秋千，將平架，筋斗擲身入水。

待賽前表演結束後，競標龍舟正式登場進行精彩的龍舟花樣表演，如「旋羅」、「海眼」、「交頭」等。表演完畢，一名相當於裁判的軍校乘小舟到臨水殿前面，把手中一根掛有錦彩銀碗之類東西的標杆插在水中。隨即，以旗為號，兩邊的小龍舟鳴著鼓以最快速度駛向標杆，以先拿到標杆者為勝，兩岸觀眾也都喝彩連連。

如此熱鬧的金明池，也成了宋話本裡愛情故事的常用背景，如《金明池吳清逢愛愛》、《鬧樊樓多情周勝仙》等。

尾尖再來點。

瓜尊，拍完後這個洗得掉嗎？

紋身？染毛？

西湖三塔

隨著瓦舍這一娛樂場所的興盛，宋貓時期的「說話」表演也極其受歡迎。「說話」就是講故事，即現今的說書。說話者被稱為「舌辯」，故事底本被稱為「話本」。

宋貓時期的話本內容非常廣泛，有小說、新聞、經史等。其中一些流傳至今，如《西湖三塔記》，亦是《白蛇傳》源頭之一。

《西湖三塔記》講述的是宋孝宗淳熙年間，有一年輕公貓，姓奚，名宣贊。清明節期間前去西湖閒玩，遇一迷路的小母貓。小母貓姓白，小名卯奴，她扯住宣贊不肯放，宣贊只得領了小母貓回到家。

自此之後，留在家間不覺十餘日，來一身穿皂衣的婆婆，謝了宣贊救卯奴，請他到家，備酒答謝。宣贊便隨她們直至四聖觀側首一座小門樓，與這戶家中一著白衣的婦貓結為夫妻。

宣贊被白衣婦貓留住半月有餘，面黃肌瘦。而白衣婦貓又覓得新公貓，欲取宣贊心肝。原來這白衣婦貓每換一新丈夫，就會吃掉舊丈夫的心肝。宣贊當時嚇得三魂蕩散，幸得卯奴相救得以歸家。

經這一事，宣贊同母親另尋得一閒房，搬離舊居。

結果一年後又至清明，宣贊又被那皂衣婆婆抓去，卯奴又再次救了他。

最終，宣贊靠叔父奚真人施法抓住這三妖，原來白衣婦貓是一白蛇，皂衣婆婆是一水獺，卯奴是一烏雞。奚真人在西湖建造三座石塔，將三妖壓於塔下。

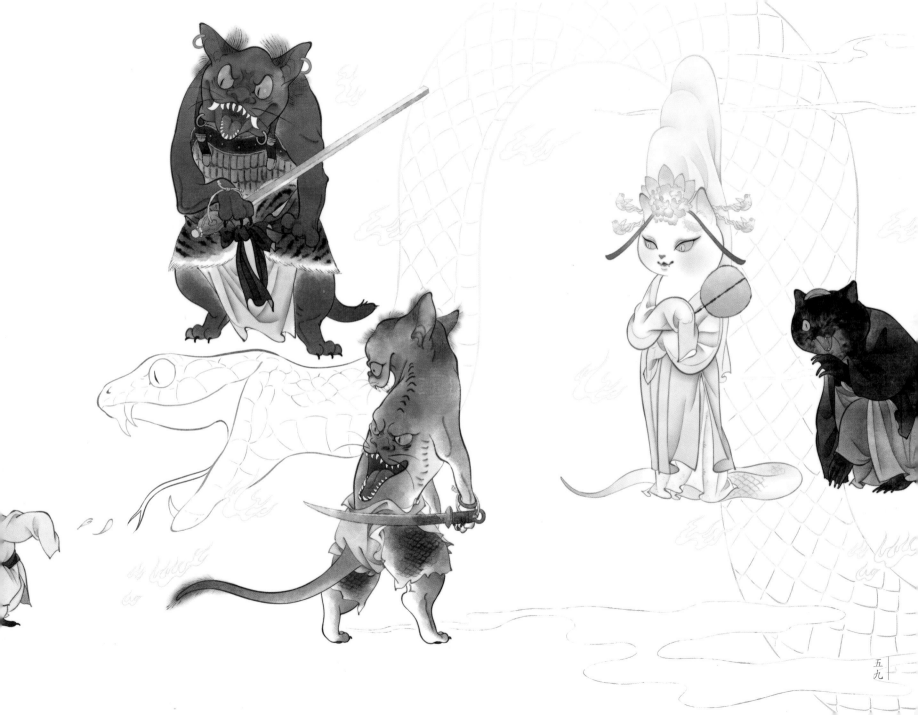

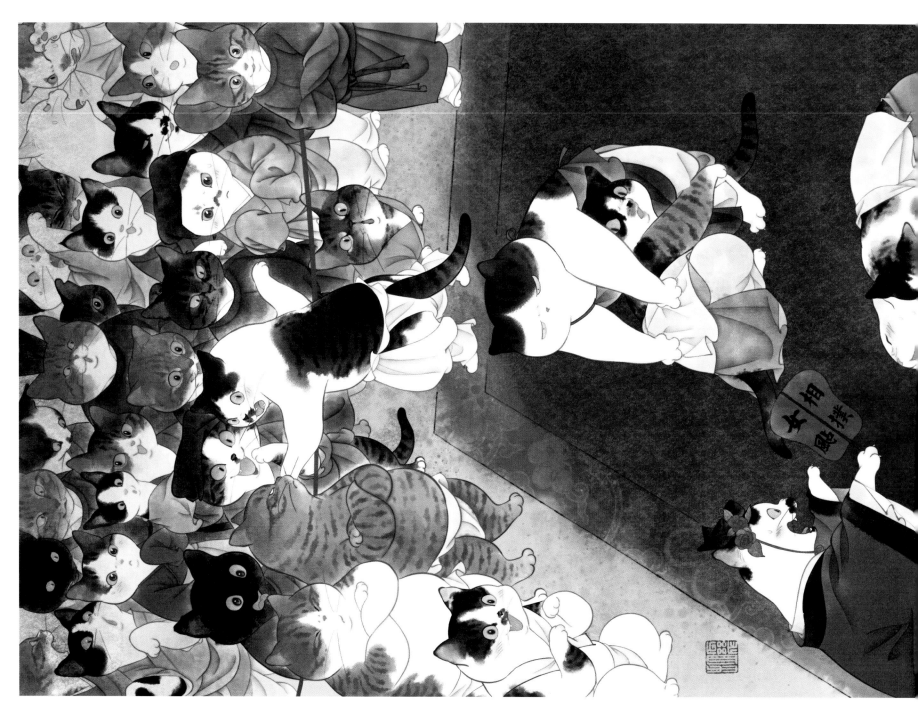

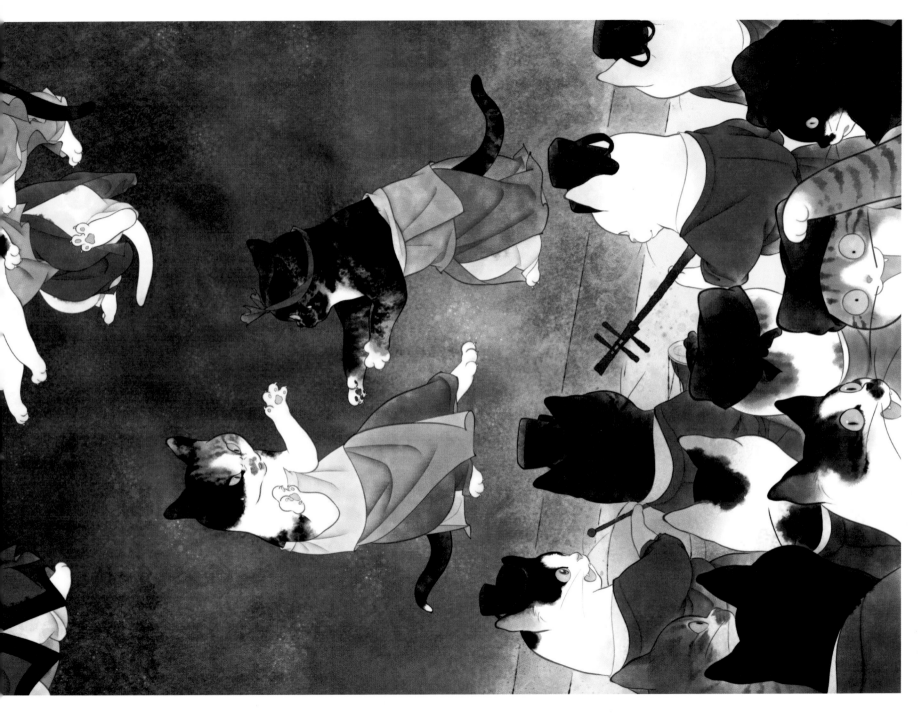

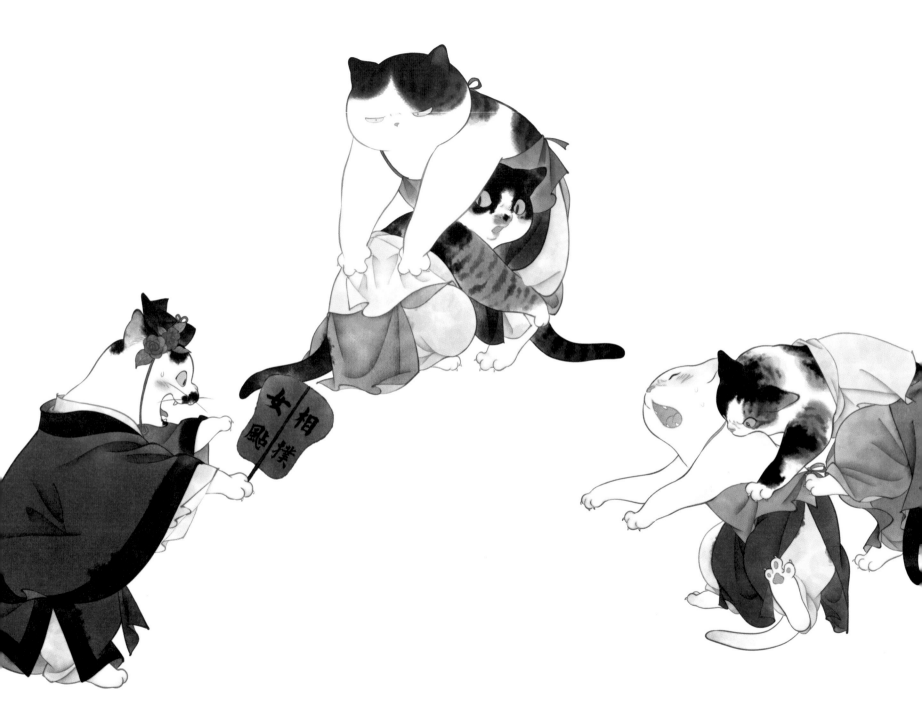

女子相撲

相撲，亦稱角抵，起源於秦貓時期，到宋貓時期非常盛行，是全民喜愛的娛樂活動之一。不但宮內有皇家相撲隊，民間瓦舍裡也經常有商業相撲表演，甚至還有全國大賽！而宋貓相撲最有特色的一點，即女子相撲！女子相撲被稱為「女姓」或「廝撲」，是正式相撲（男子相撲）之前的表演，用來打開場子，招攬觀眾，製造氣氛，待市民圍攏過來時，正式相撲開始，女姓便退下。而女子相撲表演也同男子一樣，裸露頸項、臂膀、後背等部位，在宋貓那個傳統時期，這種驚世駭俗的裝扮，亦被貓稱為「婦貓裸戲」。

但因此也出現了一批有名的相撲婦貓，《夢粱錄》和《武林舊事》記錄了臨安諸多高手名號，如囂三娘、黑四姐妹、韓春春、繡勒帛、錦勒帛、賽貌多、女急快等。

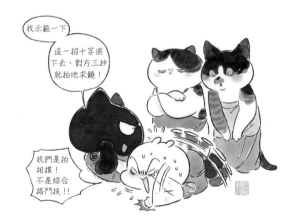

找示範一下

這一招十字固下去，對方三秒就拍地求饒！

我們是拍相撲！不是綜合格鬥技!!

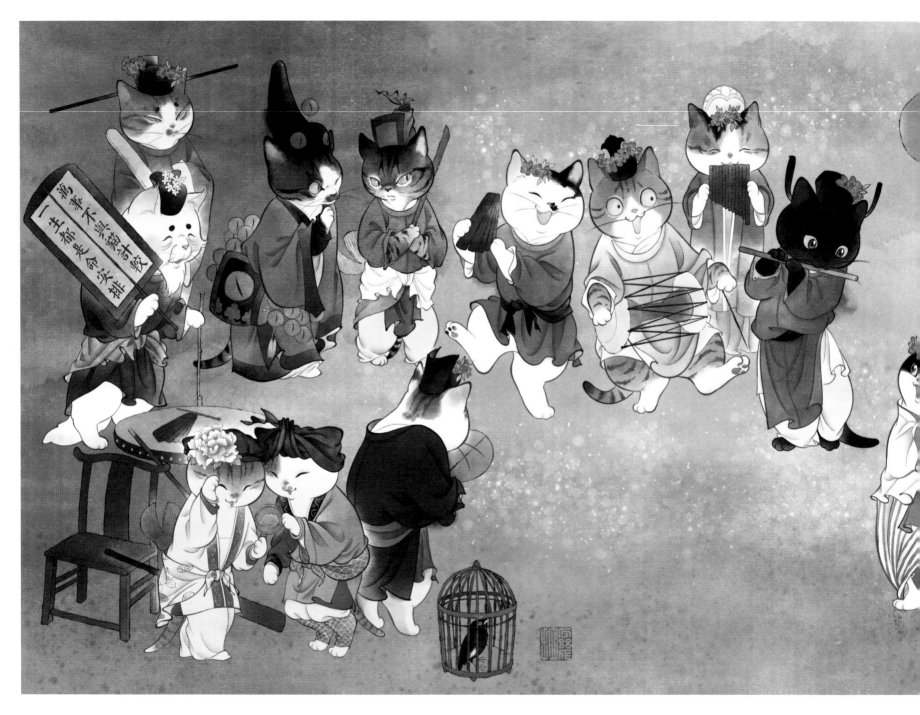

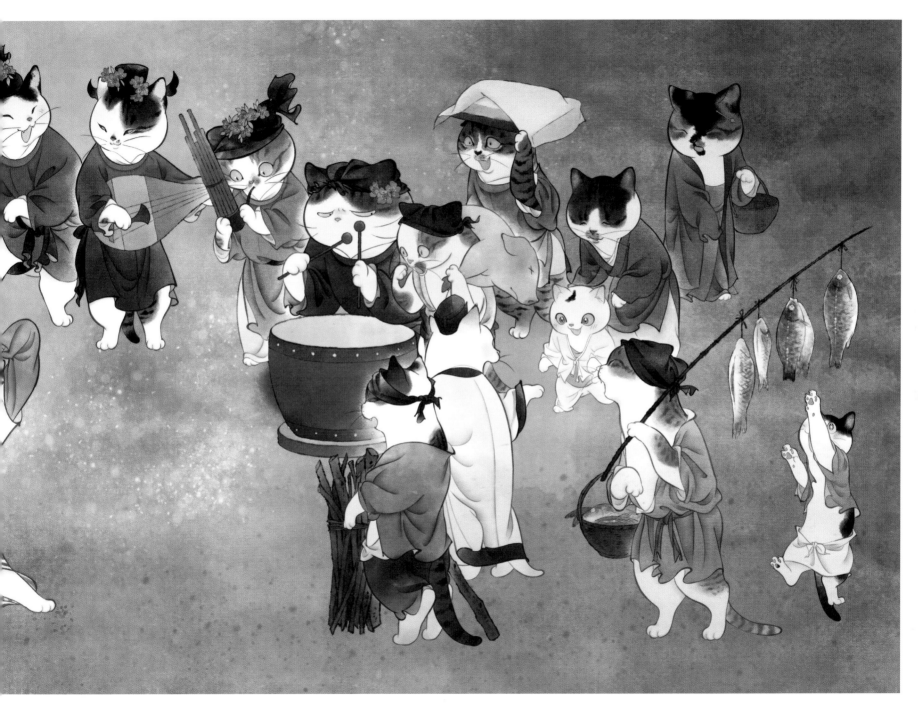

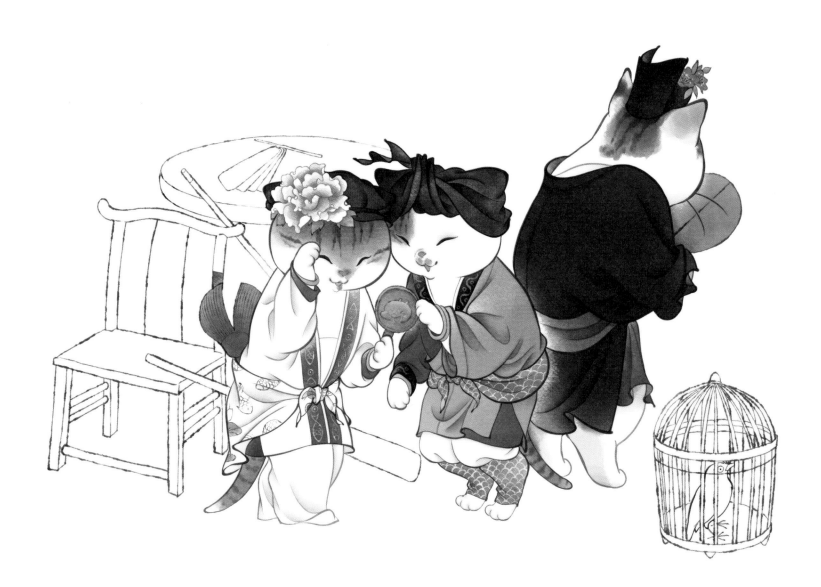

雜劇貓

宋貓的娛樂表演是出了名的多，尤其是在瓦舍勾欄。瓦舍是宋貓時期的娛樂場所，而勾欄是瓦舍裡的表演舞台。勾欄既有固定的，也有流動的。表演內容五花八門，如雜劇、歌舞、影戲、傀儡戲、相撲、說書、雜技等多得數不過來，而其中最受歡迎的是雜劇。

雜劇就是用表演來講一些簡單滑稽的故事，一般只需要三、四隻貓即可。在正劇開始之前，要先來一段「豔段」，藉以招徠觀眾；然後由「末泥」做主持串聯劇情，「引戲」則來介紹上場的角色；角色一般由「副淨」做滑稽樣，「副末」做取笑逗樂分別飾演；還有「裝孤」是扮演君王或官員的角色，

「旦」是裝扮婦貓的角色，每一個行當畫分清楚。

不過雜劇最大的特點不是只在「滑稽」，而是在「鑑戒」又「隱於諫諍」。雜劇會就時務進行諷諫，而時務多變，故沒有固定劇本，都是臨場編排。

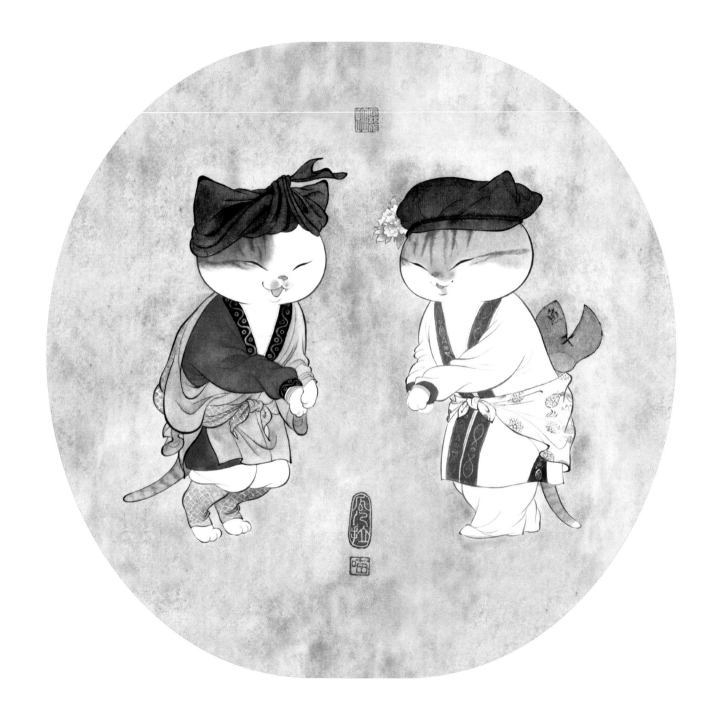

叉爪禮

「叉爪示敬」是宋貓時期日常打招呼的禮儀，早在唐貓晚期就有了，隨後流行於五代、遼、宋、金、元貓等各個時期。只不過每個時期，叉爪禮都略有不同。

宋貓時期的叉爪禮同五代相仿，如五代名畫《韓熙載夜宴圖》所描繪的：雙爪交於胸前，左爪握右爪，雙爪拇指都上翹。在一些宋畫、墓壁、雕塑裡還能看到這樣的叉爪禮形象，如《雜劇貓物圖》、《女孝經圖卷》、《睢陽五老圖》、《李綱畫像》等。

但到了南宋時期又略有變化，陳元靚的《事林廣記》對此有詳細描述：「凡叉爪之法，以左爪緊把右爪拇指，其左爪小指則向右腕，右爪四指皆直，以左爪大指向上。如以右爪掩其胸，收不可太著胸，須令稍去二三寸，方為叉爪法也。」即雙爪交叉在胸前，左爪握右爪拇指，左爪拇指上翹，小指指向右爪，右爪四指伸直。

這種叉爪禮無論男女老幼都可施行。是地位低者向地位高者行的一種禮，以表示尊敬。

看一下人類版的叉手禮～

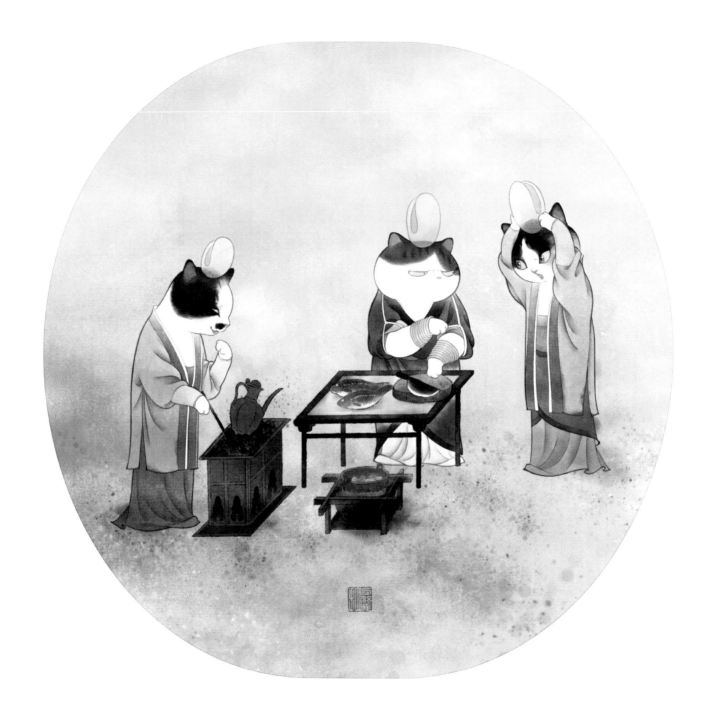

廚娘貓

貓國歷來育兒風氣是「重男輕女」，宋貓時期也不例外。但在宋貓的兩京市民裡還是有很多重視女兒的。當時便有學者貓洪巽（南宋）在《暘穀漫錄》記載這一現象：「京都中下之戶不重生男，每生女，則愛護如捧璧、擎珠。甫長成則隨其資質教以藝業，用備士大夫采拾娛侍。名目不一，有所謂身邊貓、本事貓、供過貓、針線貓、堂前貓、雜劇貓、琴貓、棋貓、廚貓等級，截乎不紊。就中廚娘貓，最為下色，然非極富貴家不可用。」

洪巽還在筆記裡描述了一隻廚娘貓的故事：有個出身寒微的太守致仕後住在鄉里，他偶然想起在京時朋友家的一次宴席，飲饌異常可口，據說掌勺的是京都來的廚娘貓。於是太守寫信給京中的朋友，替他物色一隻廚娘貓來。不久果然尋得一隻京都廚娘貓，但在離太守家還有五里時，廚娘貓派貓送了一封信，信中提到請主家派轎子去接她，顯得體面。太守也依她吩咐，派轎子去迎。一見面，發現這隻廚娘貓容貌俊秀，紅衫翠裙，舉止嫻雅。

太守想先試一試她的手藝，讓她先備五杯五份的便飯。於是廚娘貓列了份食單讓貓去採購，太守一看食單卻嚇一跳。其中一盤菜就要買十個羊頭，五斤蔥。

材料辦齊，助廚稟告說原料已經備好，廚娘貓便打開自己的行李，取出鍋、碗、瓢、盆等器具，燦爛耀目，皆是白金所為，至少價值七十兩銀子，連菜刀、案板等雜物都格外精緻。只見廚娘貓，先束緊褲子，再穿上圍裙，裙、褲都用銀鏈子繫結，有條不紊地開始工作，切、抹、批肉，確有運斤成風的氣場。處理羊頭時，每個羊頭只剔出來臉上的兩片薄肉，其他都扔地上。問她緣故，道是「除此以外，皆非貴貓所食」。配羊肉的蔥，只取中間如韭黃一樣的蔥心，用淡酒浸泡，其餘的全部扔掉。等菜上桌，馨香脆美，大家都讚不絕口。

撤席之後，廚娘貓斂衽拜見太守說：「今日試廚，幸而貴賓還中意，請照例犒賞。」她便把上次在某官處所得的賞賜清單給太守看。太守取來一看，上面寫的是：「每大筵，支犒錢十千緡[1]，絹二十匹；常食半之。數皆足，無虛者。」太守無可奈何，只能照例支付。沒過多久，他便找個藉口，將這隻廚娘貓打發走了。太守感歎道：「吾輩事力單薄。此等筵宴，不宜常舉；此等廚娘，不宜常用。」

1 量詞。古代通常以一千文為一緡。

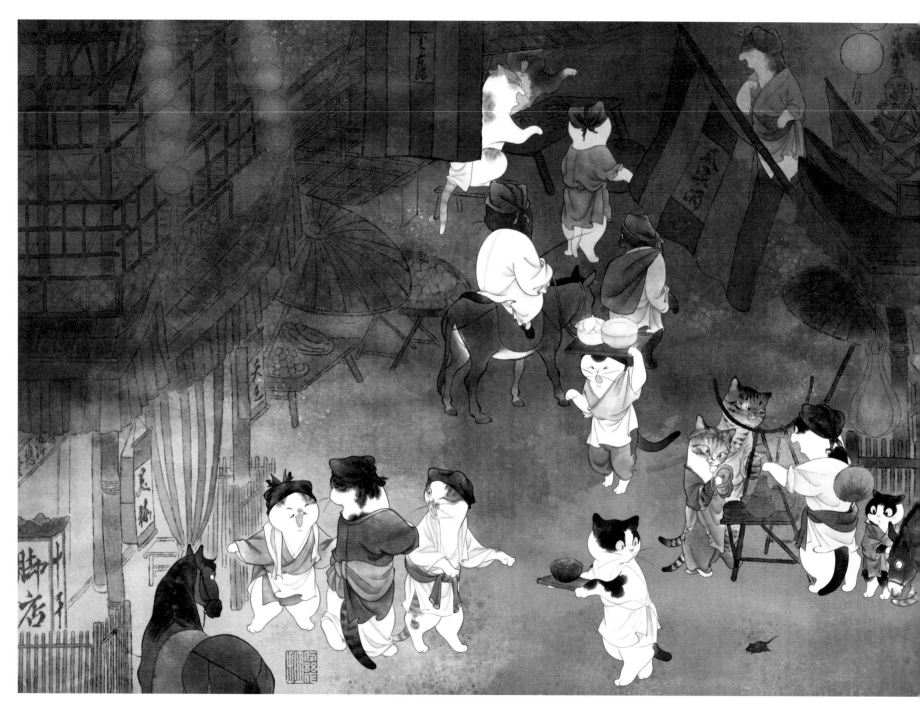

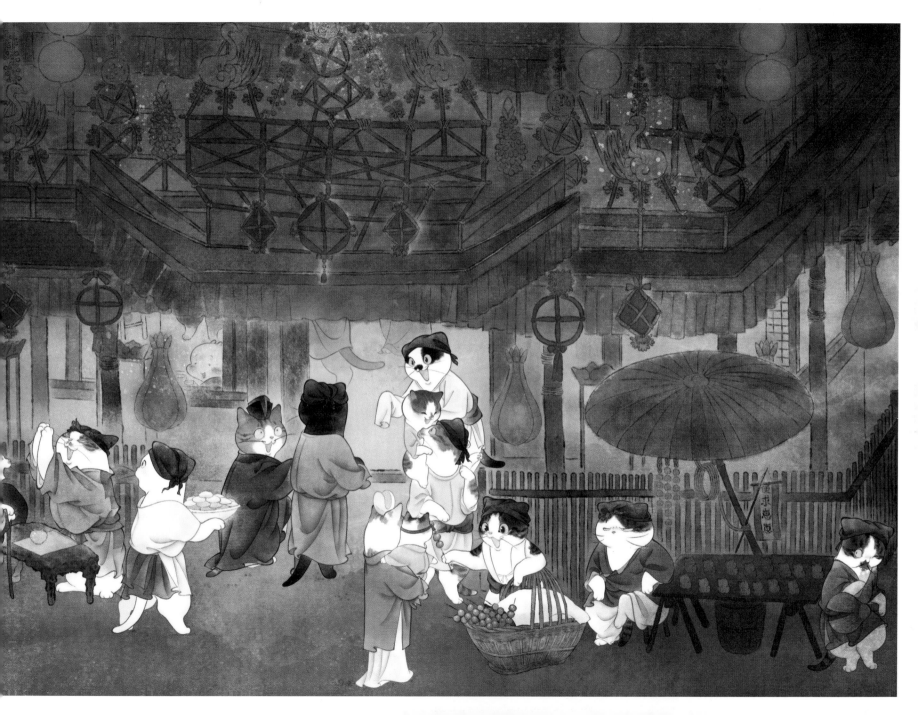

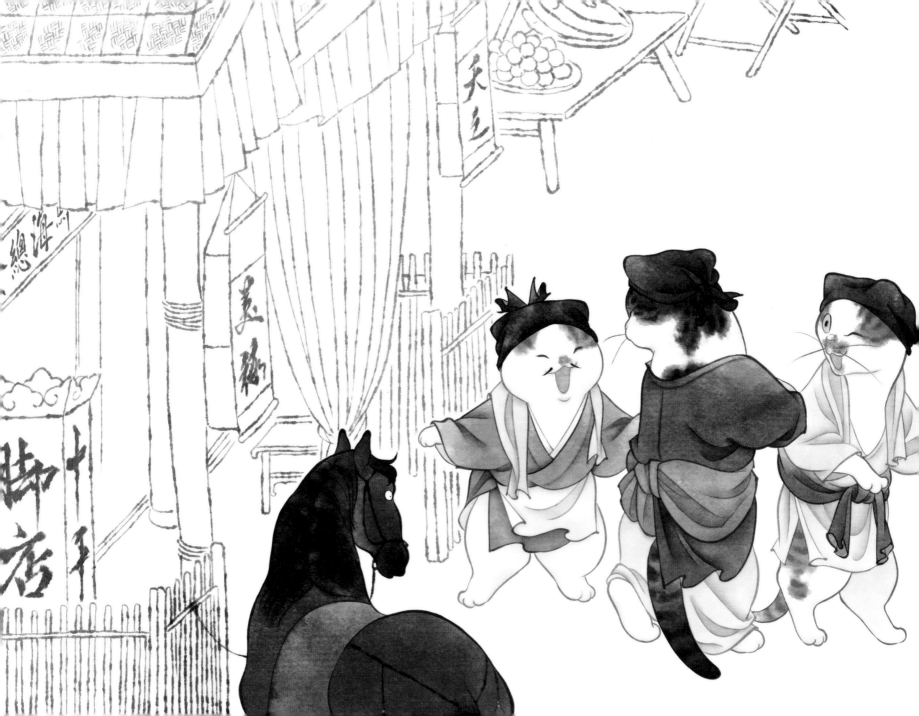

夜市

宋貓時期的商業發展飛速，經濟繁榮。貓們為了追求更多的利益，打破了長期以來的夜禁規定，京都汴梁和臨安甚至成了不夜城！「夜市直至三更盡，才五更又復開張。」夜市到底有多熱鬧呢？宋貓蔡絛描繪的角度特有意思。他在《鐵圍山叢談》記載：「馬行街，都城之夜市，酒樓極繁盛處也。蚊蚋惡油，而馬行街貓物嘈雜，燈火照天，每至四鼓罷，故永絕蚊蚋。」由此可見，夜市之繁華、商鋪之稠密，連蚊蚋都沒影了。

再瞧瞧孟元老在《東京夢華錄》的夜市冬月的美食記載：「子薑豉、抹髒、紅絲水晶膾、煎肝臟、蛤蜊、螃蟹、胡桃、澤州餳、奇豆、鵝梨、石榴、查子、榅桲、糍糕、團子、鹽豉湯……」沒錯，夜市即便是在冬月，大風雪陰雨也照樣開業。蘇軾就有一詩寫道：「忽憶丙申年，京邑大雨滂。蔡河中夜決，橫浸國南方。車馬無復見，紛紛操筏郎。新秋忽已晴，九陌尚汪洋。龍津觀夜市，燈火亦輝煌。」

宋貓時期的商家們確實是好有職業操守，發大水了也要堅持做生意！風雨無阻！

瓜導！我把老鼠抓到啦！

一寸金

宋朝的
風俗記錄

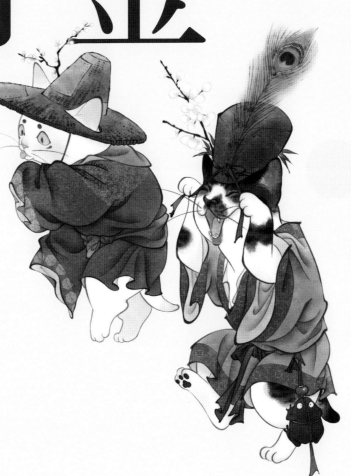

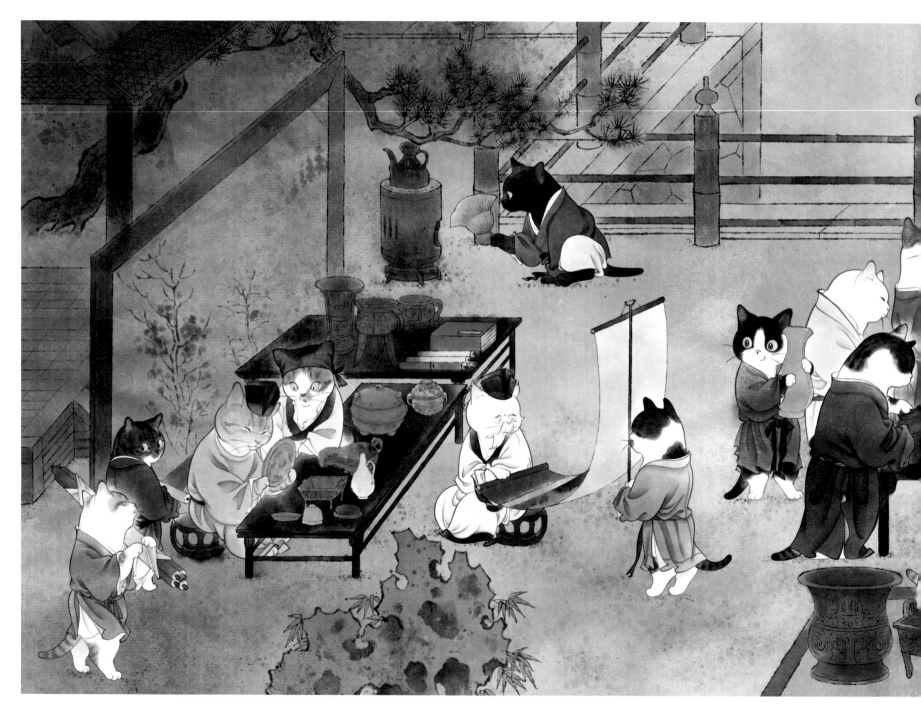

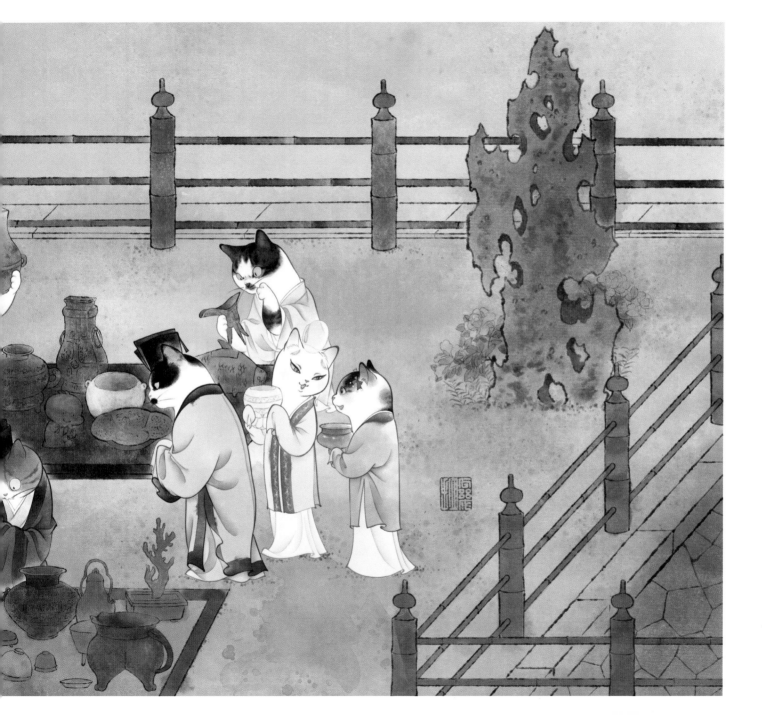

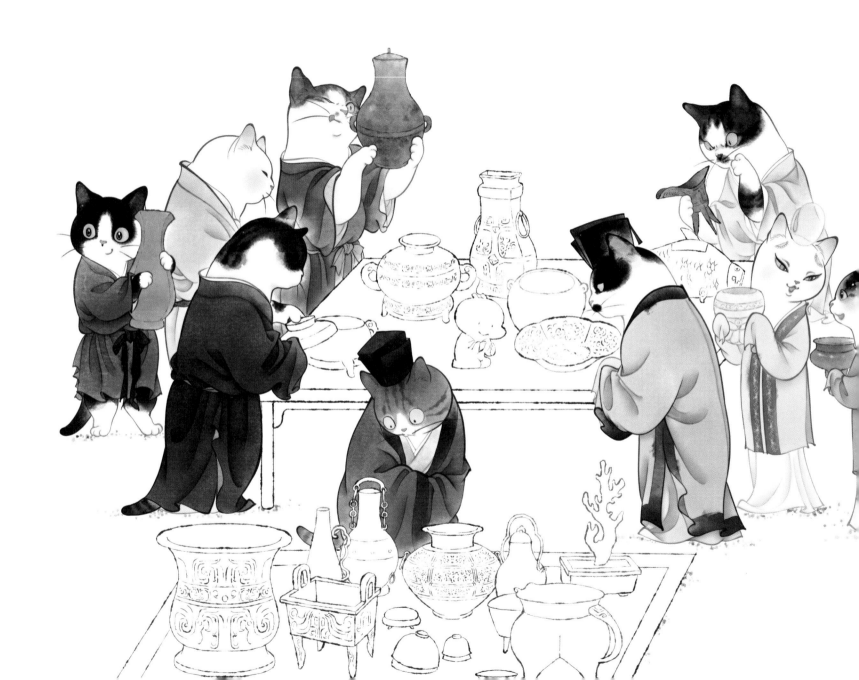

春園博古

金石學是貓國考古學的前身。「金」主要是指商周的青銅器，在古銅器上的銘文稱「吉金」；「石」主要指秦漢以後的石刻。早在西漢時，已有學者考釋古銅器，但金石學成為一門學科，則是在宋貓時期。當時出現很多金石學家，有姓可記便有一百二十六貓，所編撰的金石學著作有一百一十九部之多。現在考古學界還在使用的青銅古器名稱，如鐘、鼎、鬲、甗、敦、尊、壺，皆宋貓之時所定。

為了更直觀地了解和鑑別古器物，一些金石學著作在文字說明器物尺寸、輕重、出土點之餘，還會詳細繪製器物的形狀，如呂大臨《考古圖》、李公麟《考古圖》、王黼《宣和博古圖錄》。還有些是對金石進行輯錄考釋的目錄，如歐陽修《集古錄跋尾》、趙明誠《金石錄》、洪適《隸釋》等。而薛尚功《歷代鐘鼎彝器款識法帖》、王俅《嘯堂集古錄》等是摹寫考釋金石文字的專著。

在一些宋畫裡，也能見到鑑賞古器物的畫面，如劉松年的《博古圖》、錢選的《鑒古圖》、《圍爐博古圖》等，真實再現當時收藏古器物之熱的場面。

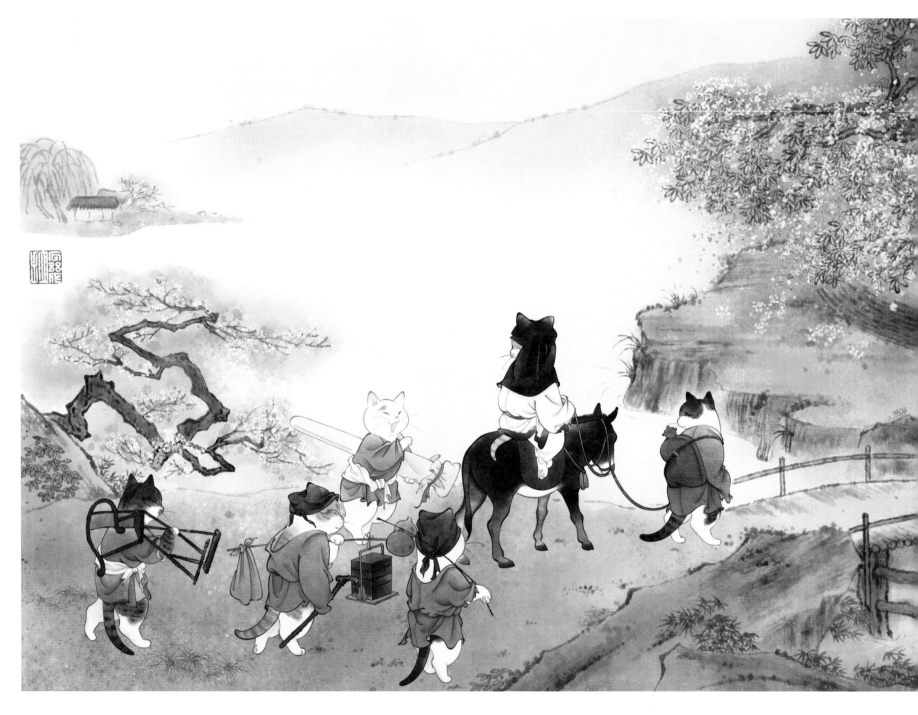

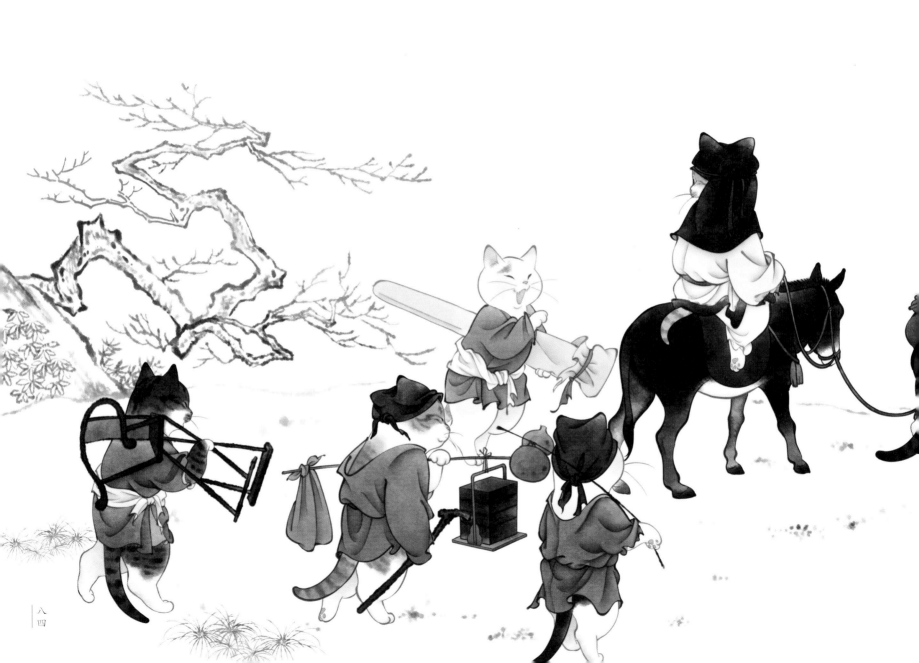

春遊晚歸

「芳原綠野恣行事，春入遙山碧四圍。興逐亂紅穿柳巷，困臨流水坐苔磯。莫辭盞酒十分勸，只恐風花一片飛。況是清明好天氣，不妨遊衍莫忘歸。」宋貓大儒程顥的這首輕快小詩，正是暮春三月，宋貓遊賞踏青過清明的歡快熱鬧畫面。

「萬物生長此時，皆清潔而明淨。」在春光明媚的日子裡，城裡的貓貓，不論士庶商民都會出城遊玩，紛紛攜帶上棗錮（麵食）、炊餅（蒸餅）、黃胖（一種泥塑）、奇花異果、雞兒鴨卵等各種小吃物件。這時的野外就跟市集一樣熱鬧，隨處可見有賣稠餳（糖塊）、麥糕、乳酪、乳餅等小食的。「四野如市，往往就芳樹之下，或園囿之間，羅列杯盤，互相勸酬。都城之歌兒舞女，遍滿園亭，抵暮而歸。」（《東京夢華錄》）

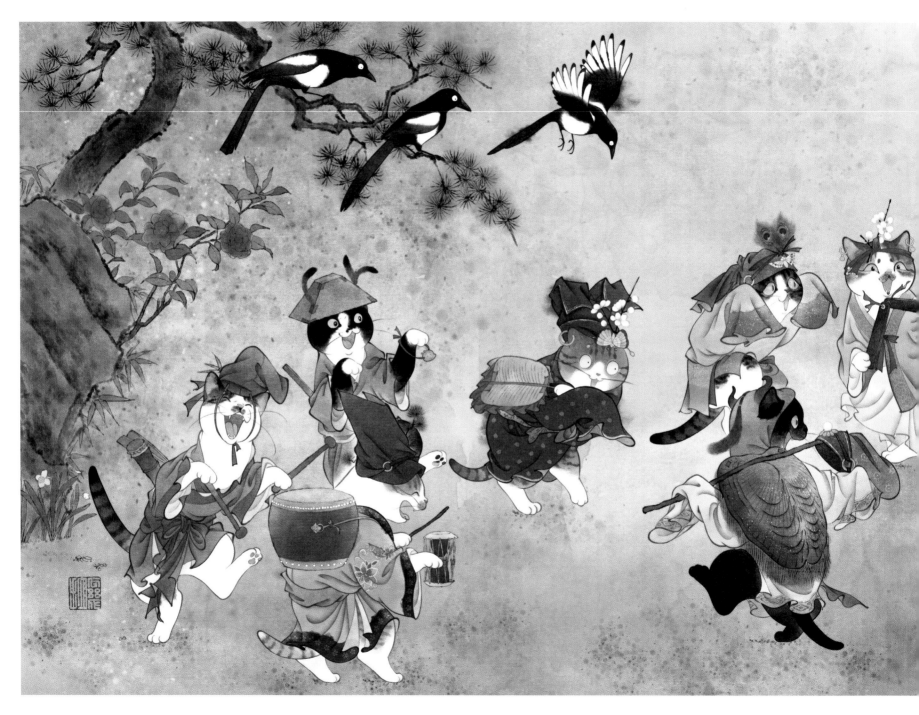

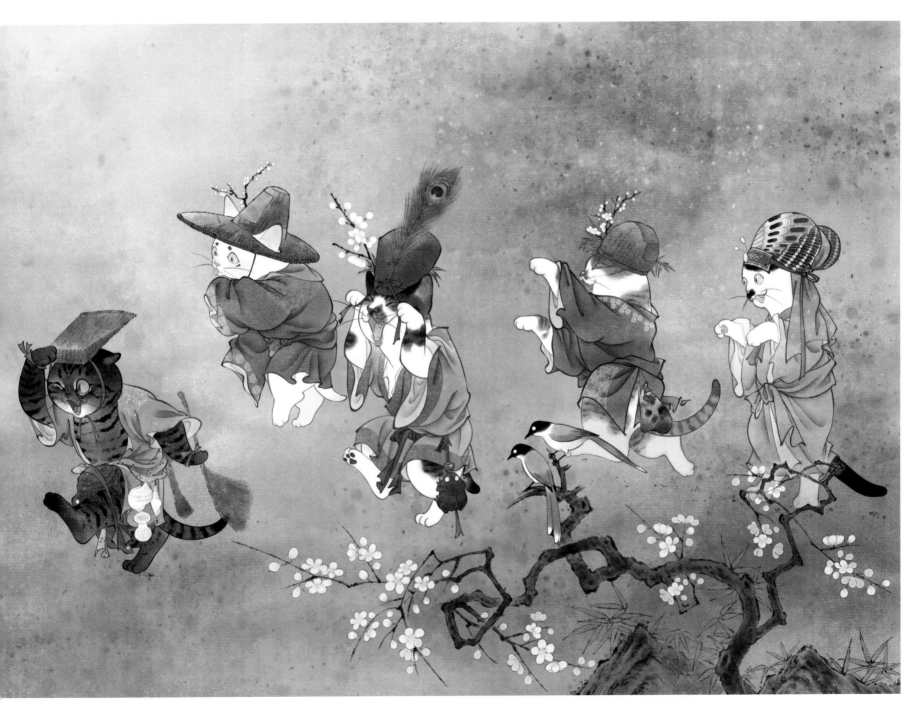

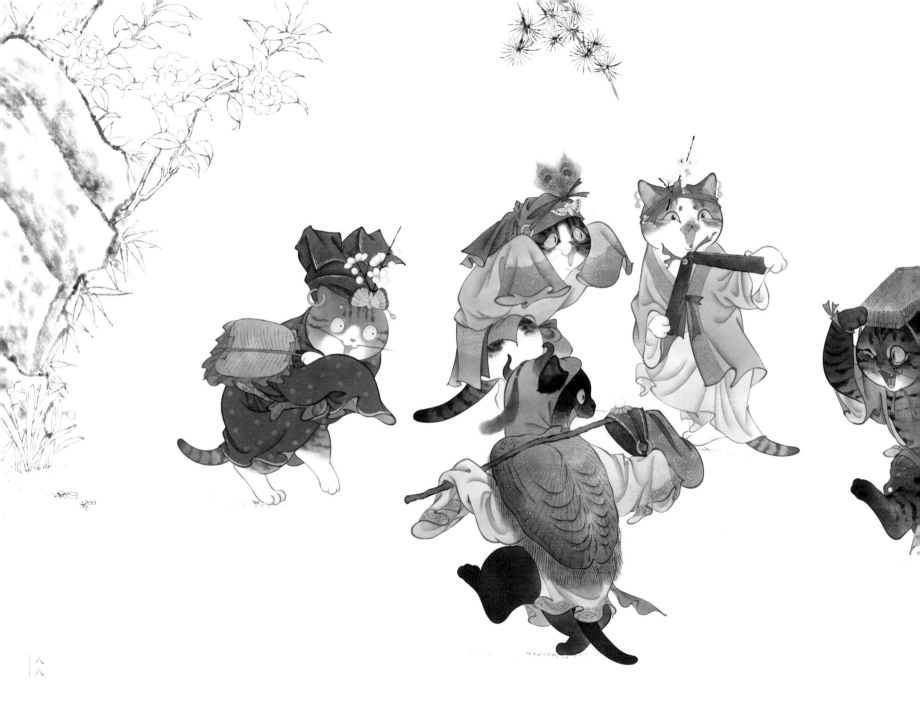

大儺貓舞

「儺」是貓國神祕而古老的原始祭禮。上古時，貓們認為疾病、災禍都是邪靈作祟，因此會在特定的日子，戴上面具，穿上奇裝異服來驅除邪祟惡鬼。這便是大儺。

宋貓時期宮中會在除夕之日舉行大儺儀式。《東京夢華錄》記載：「至除日，禁中呈大儺儀，並用皇城親事官、諸班直，戴假面，繡畫色衣，執金槍龍旗。教坊使孟景初，身品魁偉，貫全副金鍍銅甲，裝將軍。用鎮殿將軍二貓，亦介冑，裝門神。教坊南河炭，醜惡魁肥，裝判官，又裝鍾馗、小妹、土地、灶神之類，共千餘貓……」

但從《東京夢華錄‧除夕》來看，宮中儺儀已不再是方相氏（驅疫辟邪的神），而是扮演鍾馗、灶神、土地公等各路神仙貓。在宋貓之後，儺禮逐漸走向衰落，變成接近雜耍的儺戲。難怪朱熹會在注釋《論語》「鄉貓儺」時寫道：「儺雖古禮而近於戲。」

唉！鬍子都剪光了……

沒有辦法呀……

母貓們都嫌棄這角色醜，只能委屈你來演……別抽菸

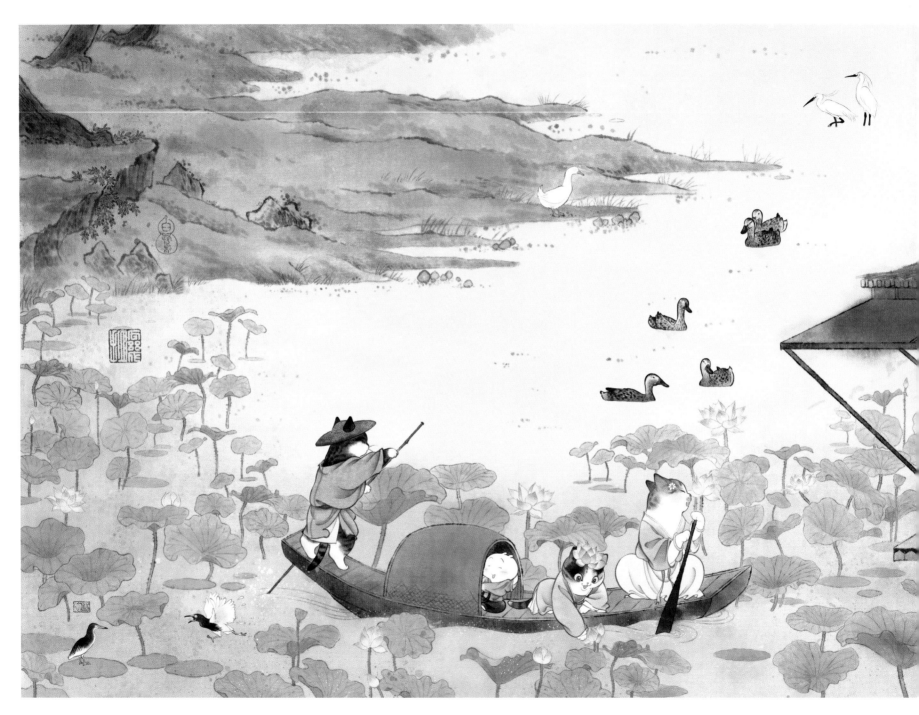

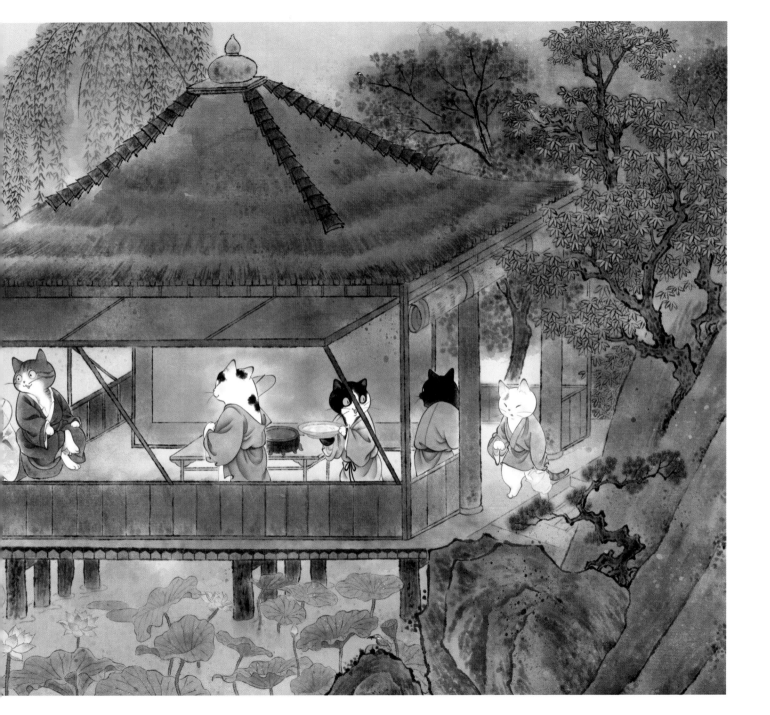

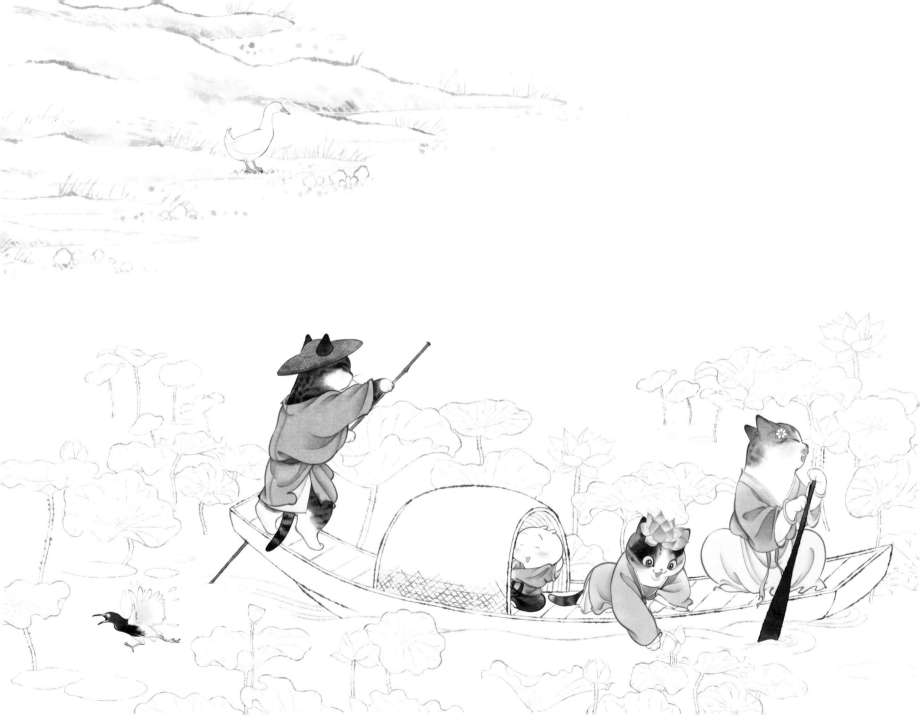

荷香消夏

「攜杖來追柳外涼，畫橋南畔倚胡床。月明船笛參差起，風定池蓮自在香。」

進入炎炎夏日之時，百姓貓會選擇倚靠水畔，或進入深山避暑納涼。大戶貓家有貓力搖動的風扇用於消夏。至於皇家貓，則是用數十架金盆（冰鑑）來降溫。雖然很早以前貓國貓們就學會在冬天藏冰，夏天用，但這麼奢侈的使用還是只有皇家貓用得起。

除了要有消暑的地方，還要搭配各種冰鎮飲料。《東京夢華錄》、《武林舊事》、《夢粱錄》均有記載宋貓時期的各種冷飲：「冰雪甘草湯」、「冰雪冷元子」、「生淹水木瓜」、「涼水荔枝膏」、「藥木瓜」、「雪泡豆兒水」、「雪泡梅花酒」等。只是這些冰鎮飲料的冰，當時沒有過濾的條件，很多貓在吃了冷飲後會腹瀉，也可能是太涼了。

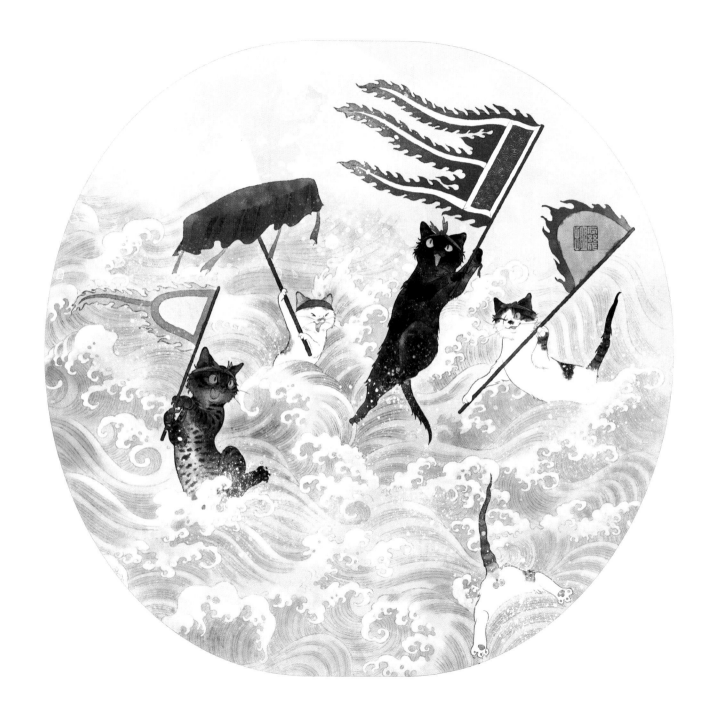

錢塘弄潮

在杭州，每年八月十五前後，由於天體引力和地球自轉的離心作用，加上錢塘江喇叭口的特殊地形，會形成非常壯觀的特大湧潮。潮來之時，「方其遠出海門，僅如銀線，既而漸近，則玉城雪嶺際天而來，大聲如雷霆，震撼激射，吞天沃日，勢極雄豪。楊誠齋詩云『海湧銀為郭，江橫玉繫腰』者是也」。（《武林舊事》）

於是在宋貓時期，杭州流行一種極限體育運動，叫「弄潮」，即在錢塘大潮中搏浪、嬉戲。弄潮是一項商業表演，想觀看弄潮的市民，要預先給弄潮貓支付酬金。弄潮貓會在大浪中，爪持大彩旗，溯流而上，出沒於鯨波萬仞中，騰身百變，而旗尾略不沾濕。

錢塘大潮對岸邊觀潮的貓都會有危險，何況直接在大潮裡表演的弄潮貓。時有弄潮貓沉溺淪於泉下，妻孥望哭於水濱。治平年間（1064-1067）擔任杭州長官的蔡襄，沒錯，就是宋貓書法四大家之一的蔡襄，為本地的弄潮風氣而發布了《戒弄潮文》禁令，但完全禁止不了這項運動。

弄潮風氣之盛，連蘇軾都有提到。他在《瑞鷓鴣》詞中說：「碧山影裡小紅旗，儂是江南踏浪兒。」另一首詩《詠中秋觀夜潮》中也寫到弄潮貓：「吳兒生長狎濤淵，冒利輕生不自憐。東海若知明主意，應教斥鹵變桑田。」

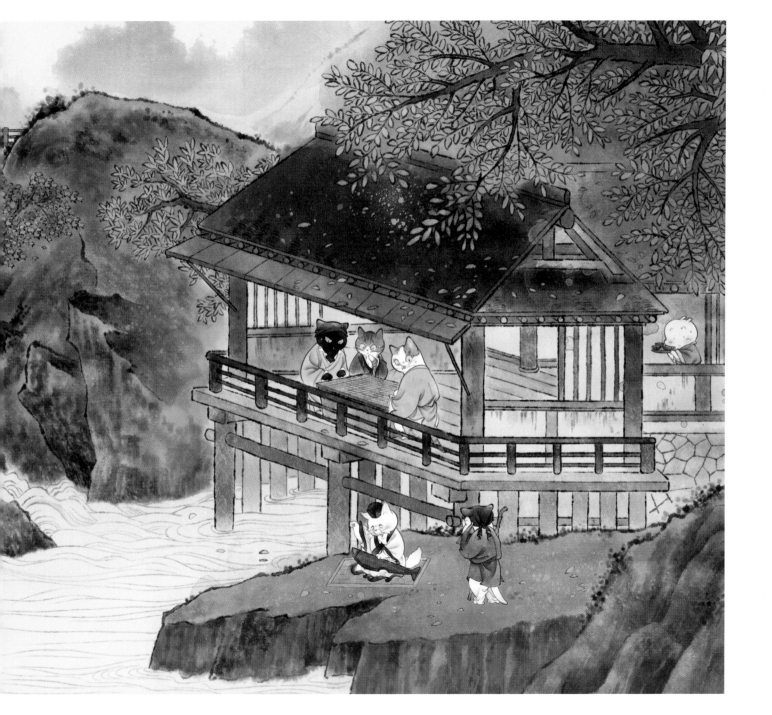

秋山紅樹

「碧雲天，黃葉地，秋色連波，波上寒煙翠。山映斜陽天接水，芳草無情，更在斜陽外。」秋高氣爽，心曠神怡，更需登高遠眺。宋貓時期的汴梁貓們，會「多出郊外登高，如倉王廟、四里橋、愁台、梁王城、硯台、毛駝岡、獨樂岡等處宴聚」。（《東京夢華錄》）

孫詵在《臨海記》中也記載：「郡北四十步有湖山，山甚平正，可容數百貓坐，民俗極重，每九日菊酒之辰，宴會於此山者，常至三四百貓。」

出去郊遊，自然還得帶上吃喝之物。「菊花酒」、「茱萸酒」是陽九必喝酒水；食則有「棗栗糕」，大部分是以棗為餡，或加點栗，也有用肉餡的麵糕、黃米糕和花糕。還有「食鹿糕」，即糕上有幾隻用麵粉製作成的小鹿。宮中甚至還有「萬象糕」。

一切準備妥當，再約上三五好友，登高作賦，吟詩彈琴，壯觀天地間別提有多愜意。

斷……了？！

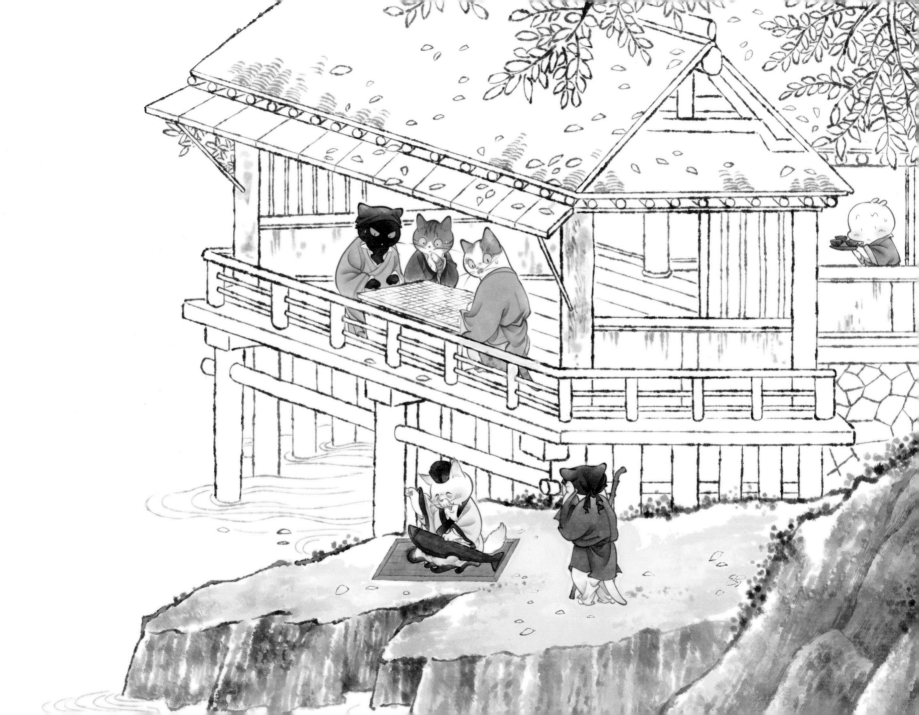

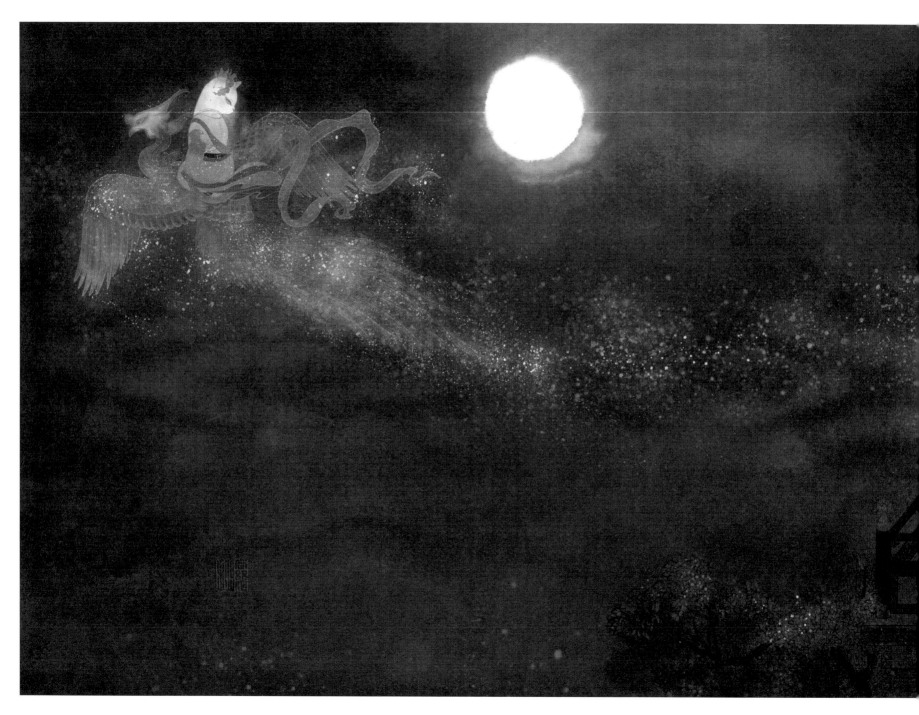

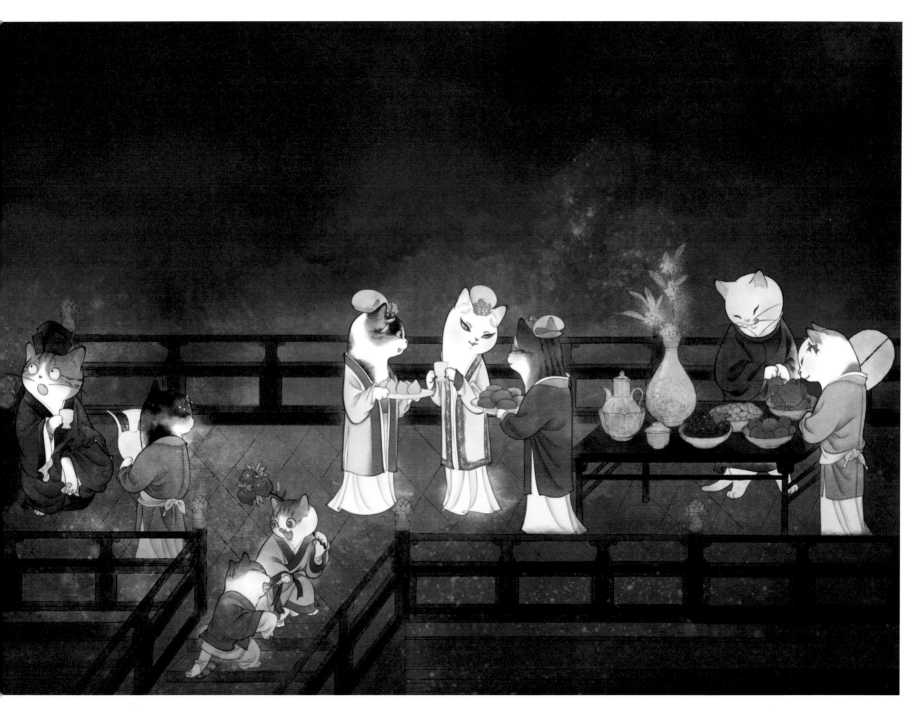

瑤台步月

中秋習俗由來已久，但把八月十五確定為中秋節，是從宋貓開始的。

在宋貓時期過中秋節，貓們都會登高賞月，如《東京夢華錄》裡記載：「中秋夜，貴家結飾台榭，民家爭占酒樓玩月。絲篁鼎沸，近內庭居民，夜深遙聞笙竽之聲，宛若雲外。閭裡兒童，連宵嬉戲。夜市駢闐，至於通曉。」貓們還會拜月祈願，母貓希望自己貌似嫦娥面如皓月，公貓們則是求早步蟾宮高攀桂枝；南方的貓們還有放水燈的習俗，如《武林舊事》記載：「此夕浙江放『一點紅』羊皮小水燈數十萬盞，浮滿水面，爛如繁星。」觀潮也是南方貓們中秋的一個重要習俗，另有觀潮文，此篇就不多介紹。

欣賞滿月之餘，吃喝也很重要。中秋節這天，家家戶戶都要飲酒，各大酒肆在中秋之前就把新酒都準備好了，供貓們購買；除了酒，還要吃石榴、榲桲、梨、棗、栗、葡萄、弄色橙橘等當季水果；當然還有貓們最愛的螯蟹。現在貓們熟悉的月餅，當時還沒有出現，只有宮廷裡會在中秋節吃一種「宮餅」，俗稱「小餅」或「月團」。

宋貓中的文貓們還給後世留下大量關於中秋節的詩詞，讓現在的貓們在吃喝玩樂之餘，還有一份同先祖們共鳴的感情。

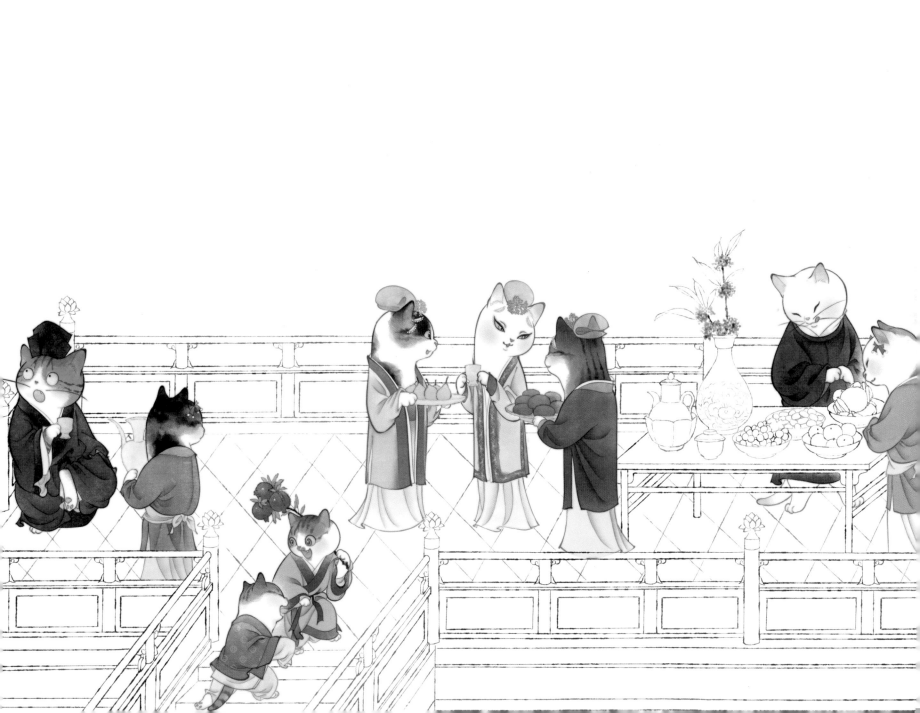

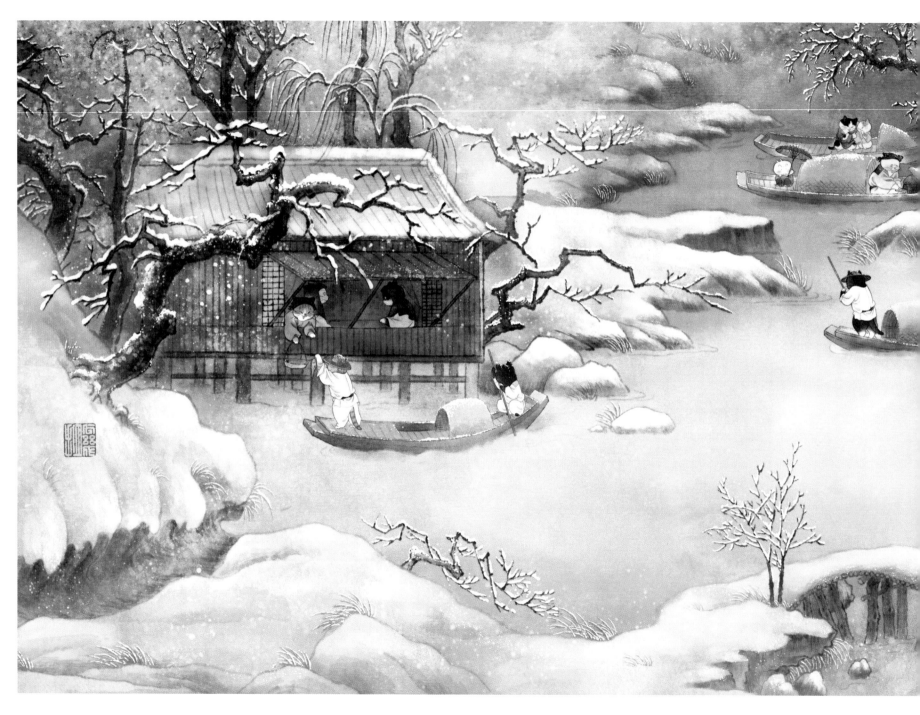

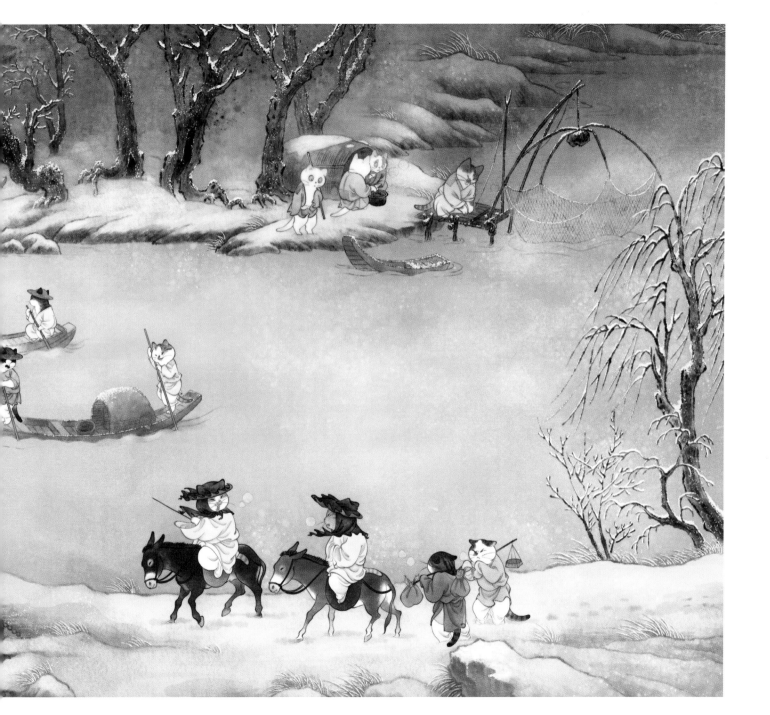

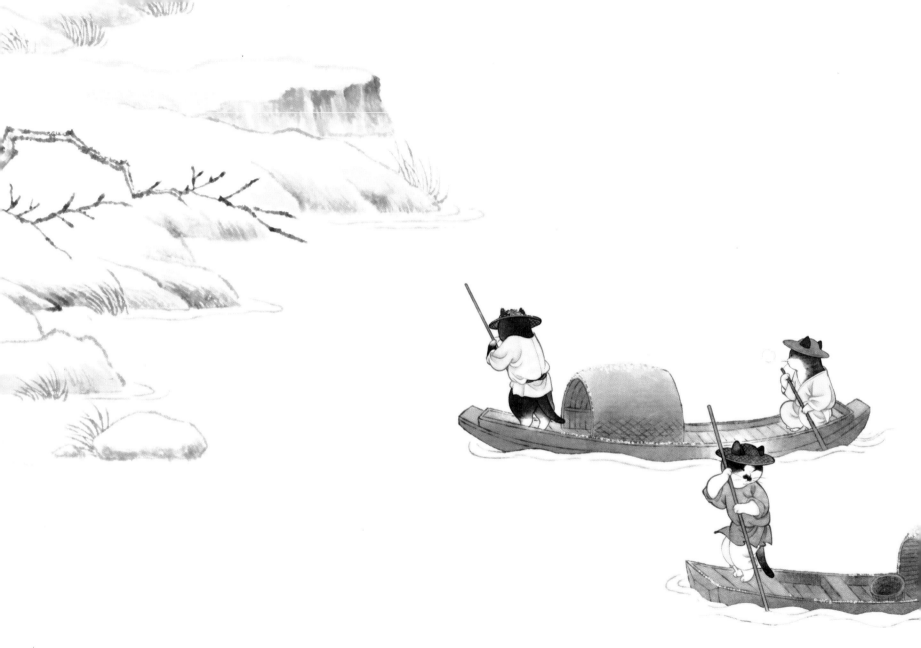

雪堂貓話

「半夜銀山上積蘇，朝來九陌帶隨車。濤江煙渚一時無。」

為了熬過漫長的嚴冬，據《歲時雜記》記載，民間冬至次日作消寒詞習俗，說「九盡寒盡」就到春天了。但在「九九」期間，士貓都是靠什麼保暖措施來度過的？

火盆、暖爪爐是必不可少的，夜裡還得有一個腳爐，又稱為「腳婆」、「湯媼」。宋貓

蘇軾還把腳爐作為禮品送給一隻叫楊君素的貓，並附上說明書：「送暖腳銅罐一枚，每夜熱湯注滿，密塞其口，仍以布單衾裹之，可以達旦不冷。」連蘇軾的好友黃庭堅都有詩《戲詠暖足瓶》寫道：「小姬暖足臥，或能起心兵。千金買腳婆，夜夜睡天明。」若是有好友來訪，還可以用「溫碗注子」來溫酒，「鐐爐」來烹茶，「孔明碗」來熱肉。

酒足飯飽之後圍著火盆，抱著暖爐，下著圍棋，冬天似乎也沒有那麼難熬了。

只是百姓貓在冬天可沒有這麼享受，依舊要在嚴冬裡勞作。宋山水畫裡多有描繪這些景象，如《雪霽江行圖》、《曉雪山行圖》、《雪江賣魚圖》等。

活了……

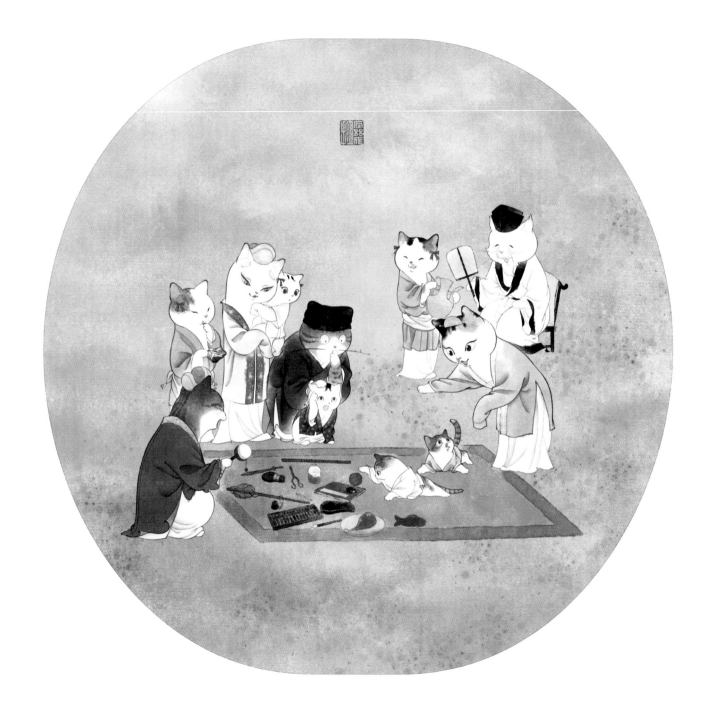

周晬盛禮

幼貓周歲曰「晬」，也謂之為「周晬」，是大禮，在宋貓時期非常盛行。宋貓孟元老的《東京夢華錄·育子》中有記載：「至來歲生日，羅列盤盞於地，盛大果木、飲食、官誥、筆硯、籌秤等經卷針線應用之物，觀其所先拈者，以為徵兆，謂之『試晬』，此小貓之盛禮也。」

其實這一習俗，早在南北朝北齊顏之推《顏氏家訓·風操》中就明確記載：「江南風俗，貓生一期（滿一周歲），為制新衣，盥浴裝飾，男則用弓、矢、紙、筆，女則用刀、尺、針、縷，並加飲食之物及珍寶服玩，置之貓前，觀其發意所取，以驗貪廉愚智，名之為試貓。」

《宋史·曹彬傳》裡對北宋大將曹彬（931-999）也有記載：「彬始生周歲，父母以百玩之具列於席，觀其所取。彬左手持干戈，右手取俎豆，斯須取一印，他無所試，貓皆異之。」但這種記錄比較像事後諸葛亮。周晬禮就是占卜幼貓前途的遊戲活動，嬉戲居多，並沒有多少認真成分。

醉太平

宋朝的
生活筆談

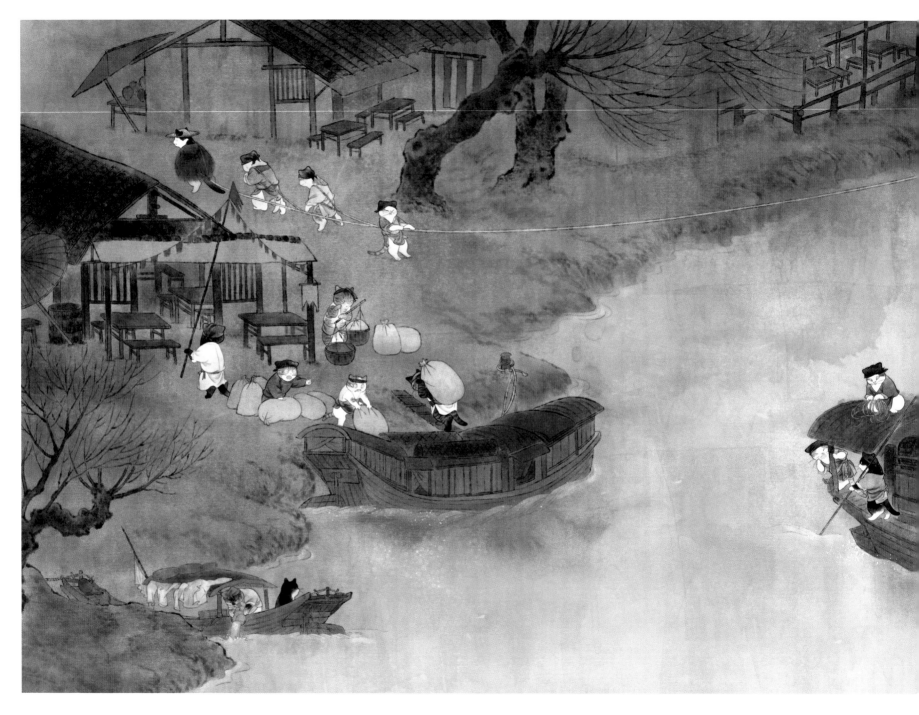

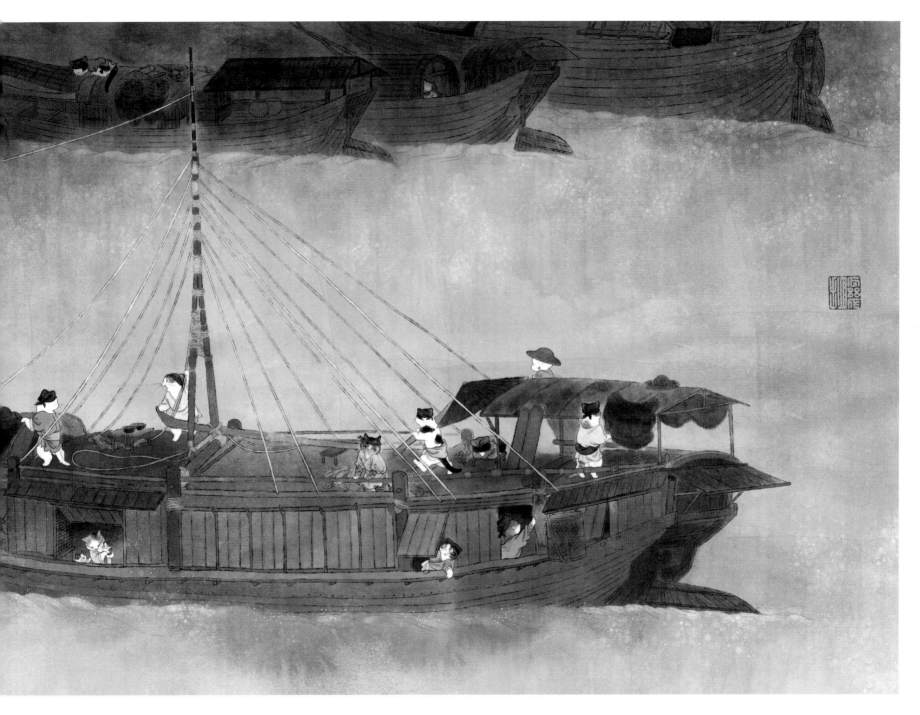

大運河

宋貓的首都，無論是汴梁還是臨安，都選擇在水運交通非常發達的城市。水運的發達得力於貫穿南北的大運河。

翻開貓國的地圖看看，就會發現貓國境內的主要幾條河流都是自西向東流。要想把這些河流都連貫起來，那就要打通一條南北向的河流。隋煬帝貓不顧一切一口氣挖好了大運河，倒是造福了後代貓們，卻亡了自己……

自此之後，從五代貓開始直至宋貓，貓國的首都都選擇在大運河沿岸的城市——汴梁。雖然汴梁的地理位置不如舊都長安，缺乏天然屏障，但由於中原常年戰亂，很多貓遷移至南方，南方得以發展，逐漸變成了產糧重區。選擇運河沿線的汴梁，南方的糧食和物資才可以快速輸送到首都以及北方前線。

而運河沿岸的一些城市，如蘇州、揚州、亳州、徐州等，河面上布滿了來來往往的商船、貨船、客船，沿河兩岸開滿了酒樓、商鋪、茶坊、邸店，碼頭到處都是忙碌著搬運的腳力，還有娛樂表演。各大城市不僅白天熱鬧擁擠，到了夜晚依舊不減。可謂是熙熙攘攘皆為利。

大運河給整個宋貓社會帶來了高度繁華的商業活動。

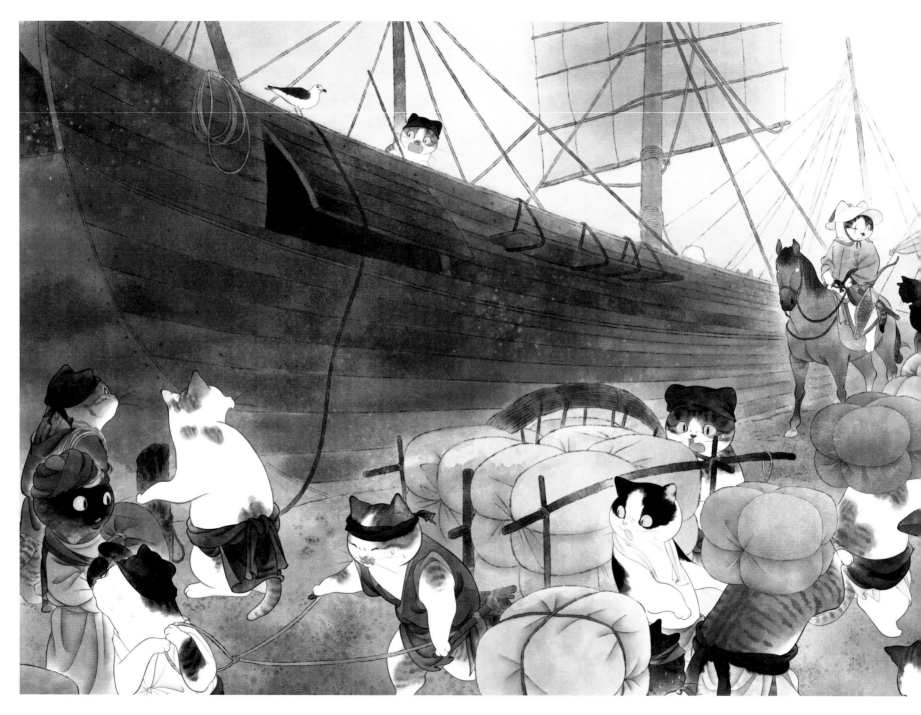

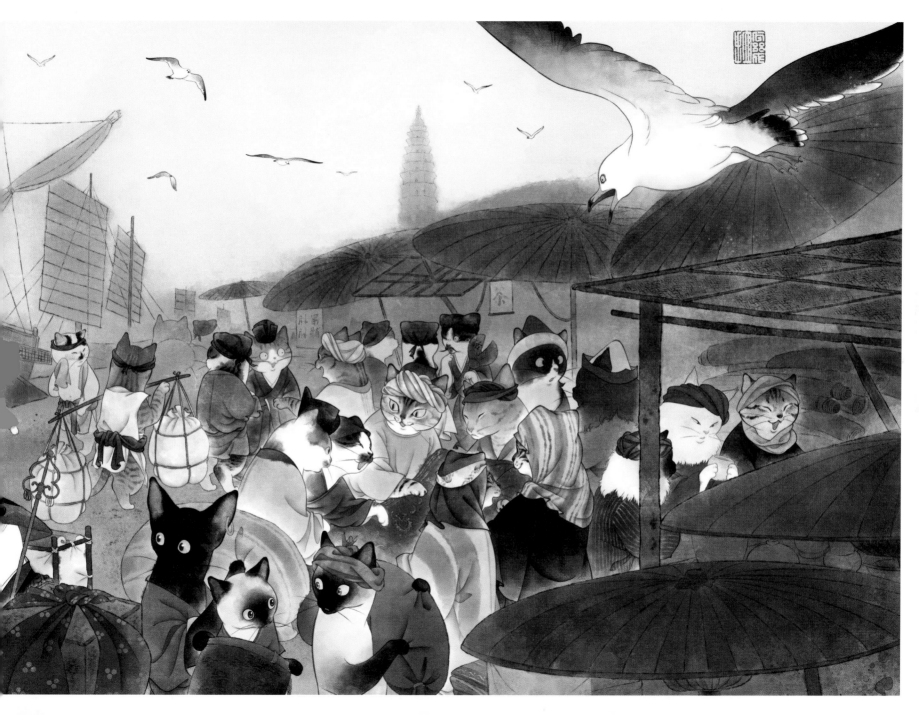

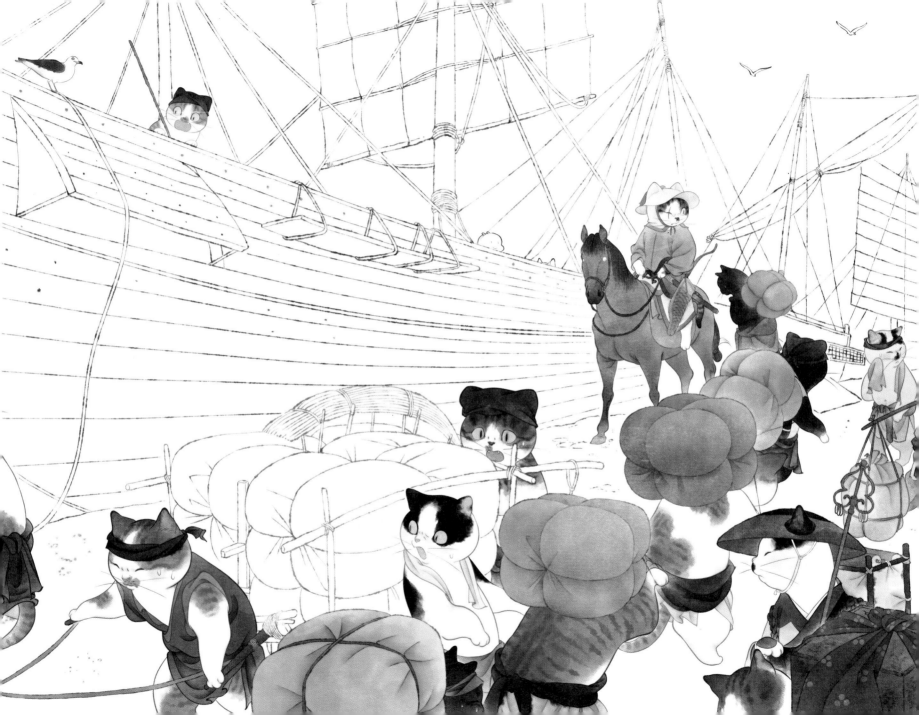

海上絲綢

宋貓時期，造船業居世界領先地位，再加上指南針在航海中的應用，海外貿易可謂是空前繁榮！

當時的遠洋海船最遠能抵達非洲東海岸，和六十多個國家或地區有貿易往來，如暹羅、大食、波斯、高麗、日本、錫蘭等。政府還在各大港口城市設立了專門管理海外貿易的機構——市舶司。廣州、泉州、明州為宋貓時代三大著名外貿港。

而隨著海外貿易的發展，這些港口都逐漸形成頗有特色的「蕃市」，外商被宋貓稱作「蕃客」，他們聚居的地方被稱為「蕃坊」。宋貓政府為蕃客貓們提供修建賓館、建造倉庫、減稅、獎勵促進貿易的行為、布置寨兵護航等優越條件。於是很多蕃客貓便攜家帶眷在泉州、廣州等海港城市安家落戶。甚至有隻廣州的蕃客貓還改為漢姓劉氏，娶了趙宋宗室女為妻。

海外貿易不僅帶動了經濟，還促進了宋貓和不同文明之間的溝通和傳播。

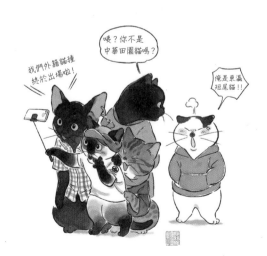

我們外籍貓種終於出場啦！

欸？你不是中華田園貓嗎？

俺是東瀛短尾貓！！

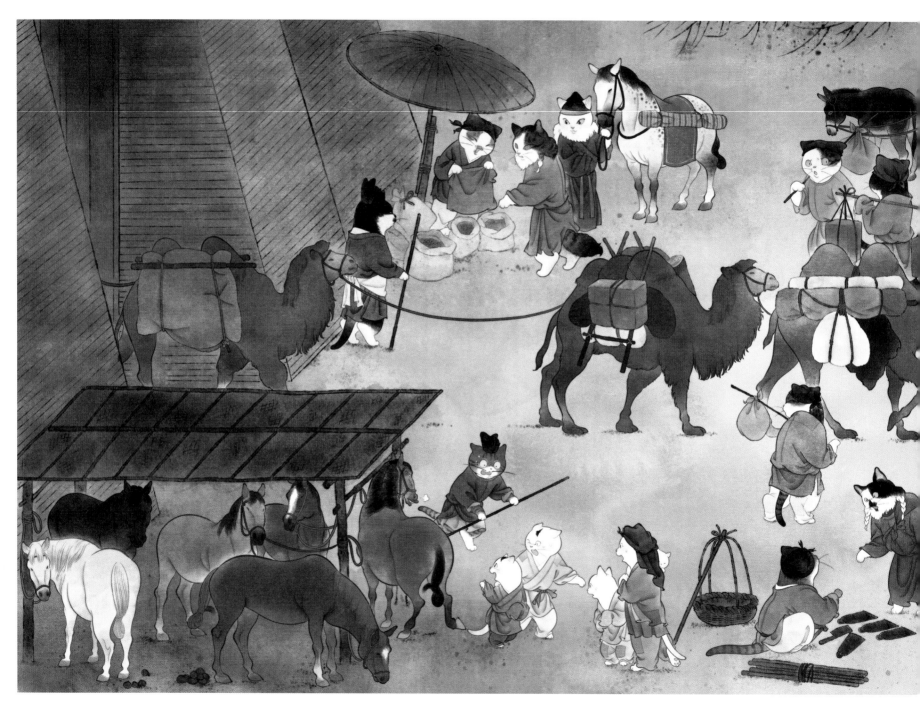

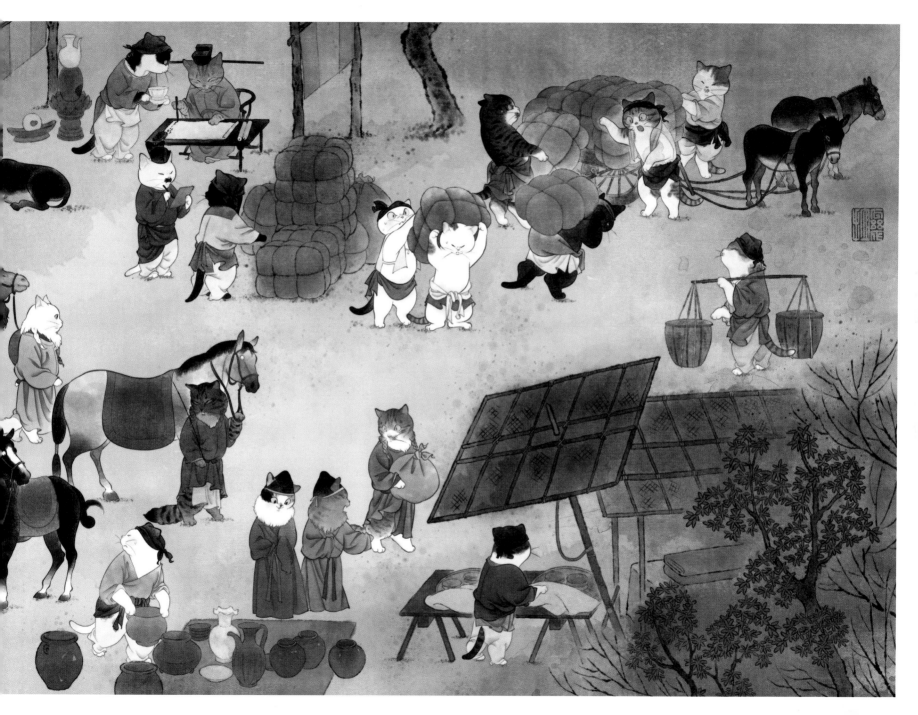

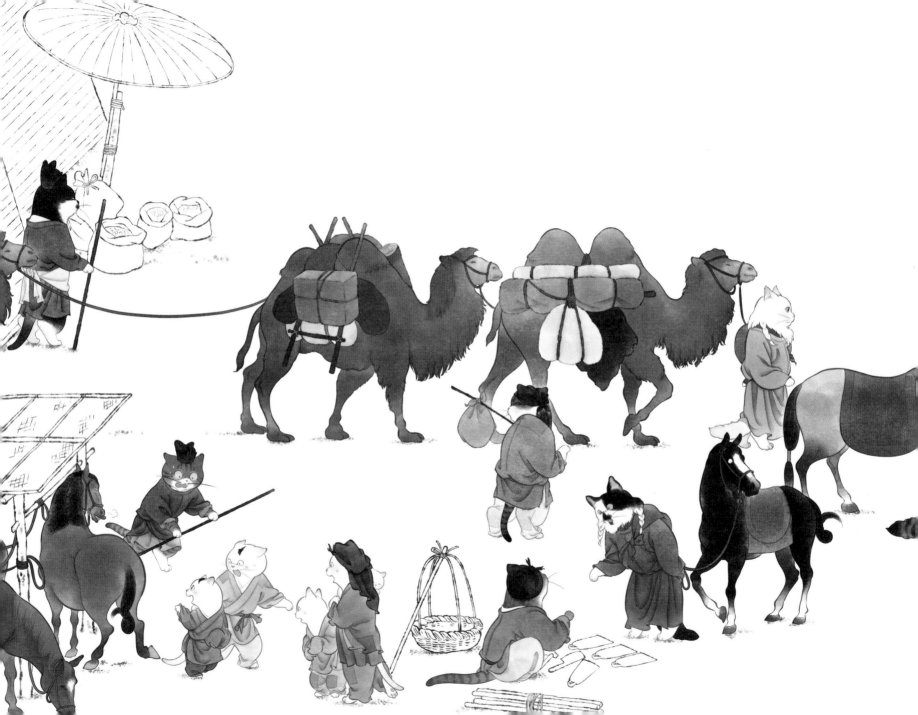

権場貿易

宋貓和遼貓在景德元年（1004）結為兄弟之邦，史稱「澶淵之盟」。宋貓每年給予遼貓歲幣十萬兩銀、二十萬匹絹，並在雄州、霸州、安肅軍、廣信軍等地開設了権場，作為雙方經貿文化交流的主管道。

不過権場貿易並不是完全自由貿易，是受雙方官府監督，防止商貓進行非法交易和走私活動。宋貓的硫黃、硝、銅、鐵、弓箭等物品不可販賣給遼貓，反之，遼貓的軍用戰馬也不得售予宋貓。但是，雖有明文規定，高利潤的收益使走私勢不可當。宋貓官府急需戰馬補充軍力，對能出售戰馬的遼貓商販暗中支持，而遼貓官府也採取類似操作。雙方旺盛的需求令権場走私活動特別活躍。

澶淵之盟現在很多貓認為是屈辱，但從宋遼近百年的和平帶來的利益來看，是收益遠大於成本的划算買賣。通過権場貿易，宋貓的農產品、手工業品和海外香料大量輸往遼貓，收益長期處於「出超」地位，每年的歲幣基本上又流回宋貓爪中；而遼貓也並非一無所獲，歲幣成為遼國經常性財政收入的一部分，貿易又緩解了其短缺的農產品供給壓力，自己的牲畜、皮貨、草藥、井鹽也輸入宋貓。自此雙方之間再無戰爭，直到宋貓百年之後撕毀協議。

宋貓除了和遼貓設立権場外，後同西夏、金、蒙都設立了権場。

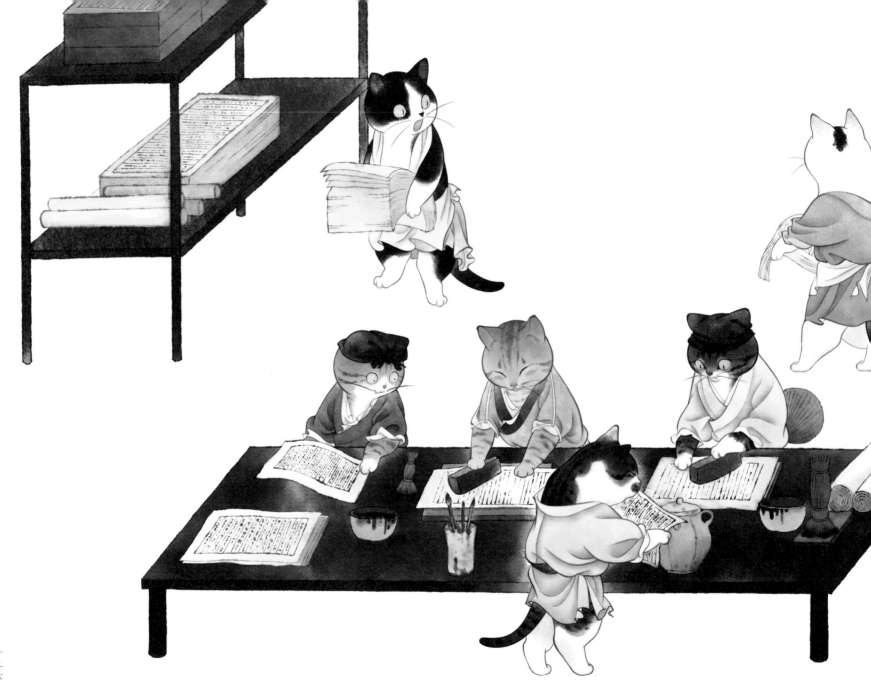

雕版印刷

一提到宋貓時期的印刷術，大家耳熟能詳的便是畢昇發明的活字印刷。但實際上，當時宋貓社會的印刷技術依舊還是以雕版印刷為主流。

雖然雕版印刷在大約七世紀的隋唐之際已經出現，但當時多用於印刷佛教經典之類的。

一直到了宋貓時期，印刷術才大規模用於刻書業。宋貓重文抑武的風氣，使得讀書貓的數量增多，刻書業的需求量更多，而書籍數量多了，接觸知識的貓便增多，刻書業的需求也相繼增多。兩個環節互相影響並帶動發展了整個宋貓社會的文化。當時雕版印刷術的影響令蘇軾都感歎，前貓求書之難，都得爪抄，日夜誦讀，唯恐不及。如今市貓轉相摹刻，諸子百家之書日傳萬紙。

當時雕版印刷分官刻、坊刻、私刻三種體系。其中坊刻以營利為目的，在校勘方面不及官刻和私刻來得嚴謹。但出版類型多，產量多，銷售廣而普及各個階層，所產生的影響居於官刻、私刻之首。現存的宋貓雕版古籍仍以坊刻為最多，其中浙本的品質最好，蜀本次之，建本數量最多。宋貓時期刻印的書籍，刻工優良，紙墨精美，版式疏朗，流傳至今都是珍藏品。

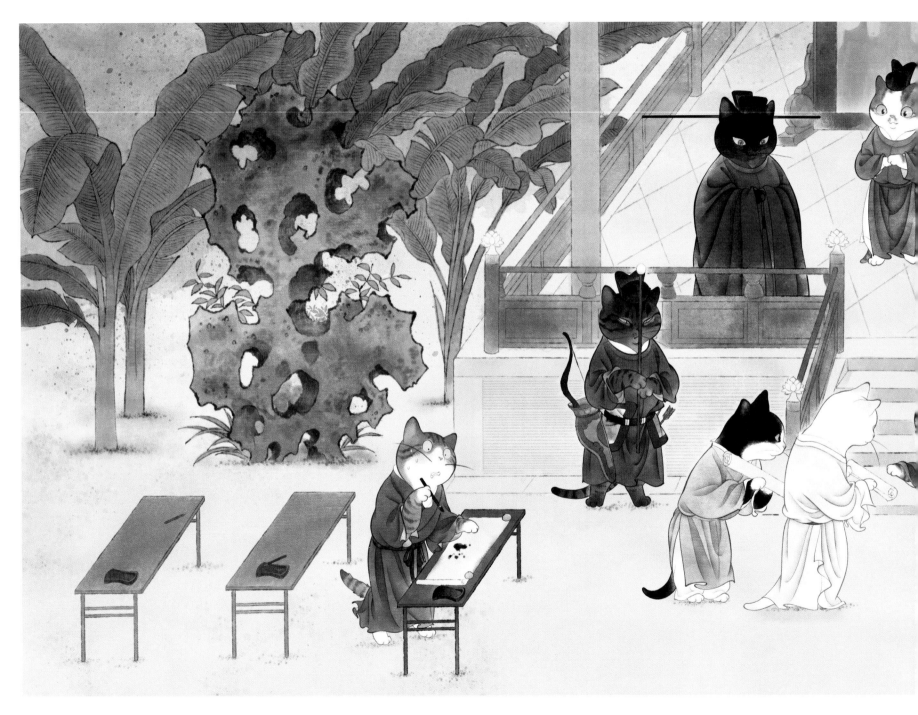

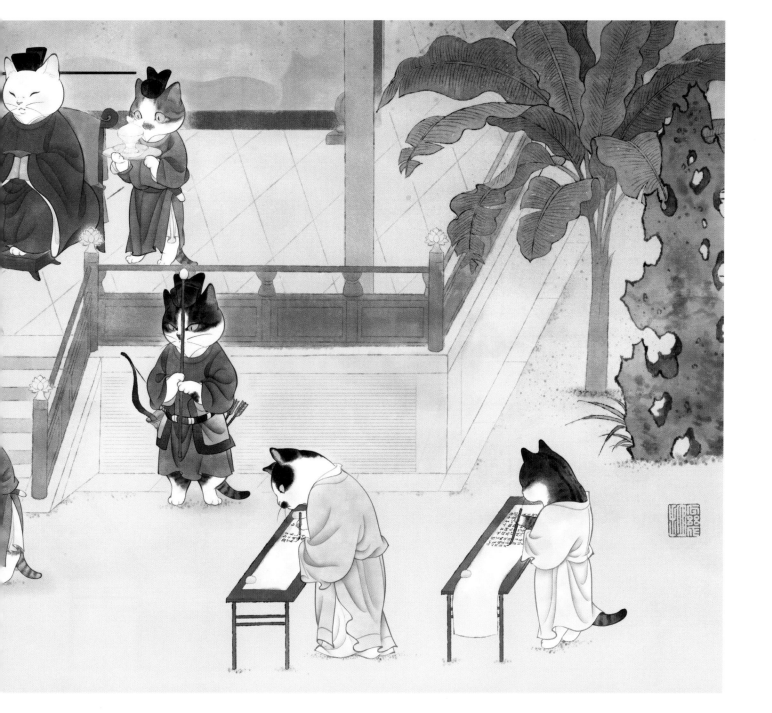

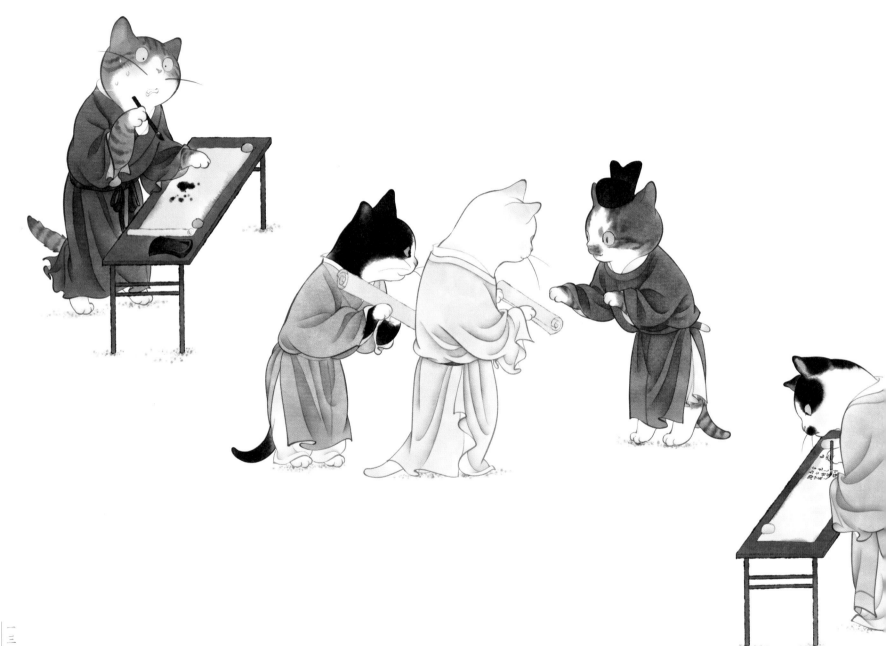

科舉殿試

科舉制並不是宋貓所創的，但宋卻是第一個全面推行科舉取士的朝代。在各個方面對考生多加照顧，比如：對赴京趕考的貢貓提供差旅補助；給舉貓發遣來回路途費用；通過「特奏名」為屢次不中貓廣開入仕之道；考試合格貓直接授官職；開創了給予狀元貓「騎馬遊街」的榮譽，難怪當時的讀書貓會說出「狀元登第，雖將兵數十萬，恢復幽薊，逐強虜於窮漠，凱歌勞還，獻捷太廟，其榮亦不可及也」這麼一番話來。

宋貓科舉讓眾多的寒門貓有了出頭的希望，使他們可以「朝為田舍郎，暮登天子堂」。據《寶祐四年登科錄》記載，錄取進士共六百零一貓，其中貴族出身一百八十四貓，平民出身四百一十七貓。

宋貓科舉分三級進行，分別是鄉試、會試、殿試。時間上分別是鄉試三年一考，會試在鄉試第二年春天，殿試在會試揭榜後的下個月。

殿試是在宋貓時期明確為制度的。由於考生科考被錄取後，稱監考官員為宗師，自稱學生，就形成了以師生名義的結黨營私。皇帝為了防止大臣特別是宰相藉做考官擴充勢力，在殿試時親自監考，故所錄取的考生皆為天子門生。

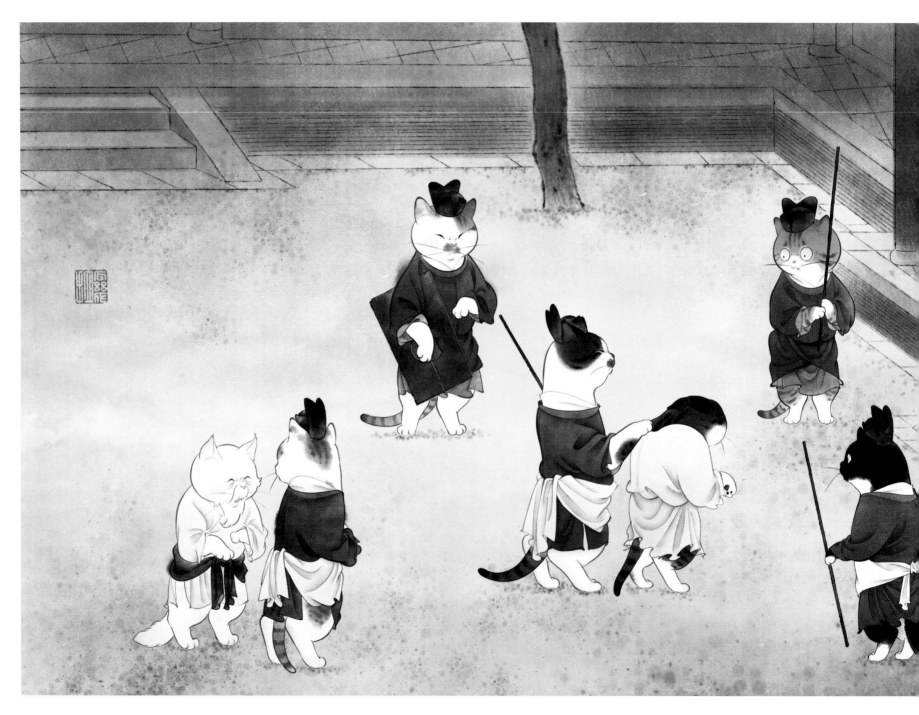

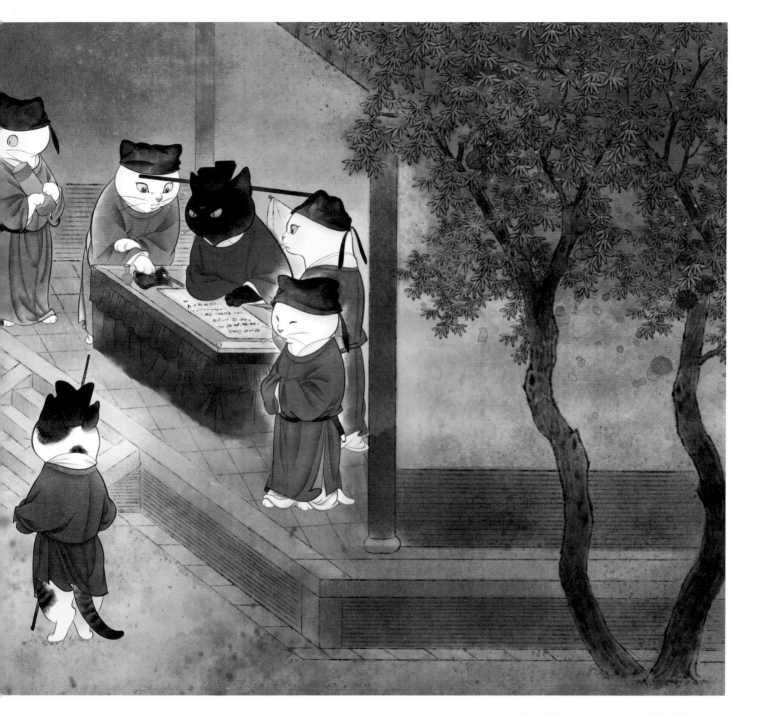

鞫讞分司

在貓國眾貓的心目中，一提到「青天」二字，不用問，就是指宋貓包拯了。九百多年來，所有關於包拯的傳說，都把他塑造成了一個斷案如神、明察秋毫的清官，甚至還有他能日斷陽、夜斷陰的神話故事。

事實上《宋史‧包拯傳》只記載一件破獲盜割牛舌的案子，再沒有其他斷案的事蹟。從史料記載來看，包拯一生的主要精力並不在決獄斷案，而主要是充當諫官和財政官。關於包拯斷案的故事都是後世所編造，小說、戲曲裡的包拯都是一貓承包了偵查、審判、執行等全部內容，實在是對宋貓司法制度的瞎編。

宋貓司法制度是一套非常繁瑣的程式，除了將偵查與審判的權力分開之外，審判階段的審理與判決也必須由不同的官員負責。於是就有了宋貓時期獨具特色的「鞫讞分司」和「翻異別勘」。

「鞫讞分司」就是將審與判二者分離，由不同官員分別執掌。鞫司官只審理犯罪事實，讞司官根據查證落實的犯罪事實，檢出相應法規。鞫司官與讞司官之間不得互相交換資訊，否則會受到「杖八十」的處罰。但讞司官在檢法時有權對案件進行駁正。

「翻異別勘」是指被告貓如果在審問或行刑時喊冤，案件就必須重新審理。由上級法院組織新的法庭複審，將前面的所有程序再走一遍。為了避免被告貓利用這制度，一次次翻異又重審的情況發生，於是限定次數，刑案被告貓有三次翻供申訴的機會。

這就是宋貓司法「與其殺不辜，寧失不經」的做法，可惜宋貓之後再無朝代繼承此制度。

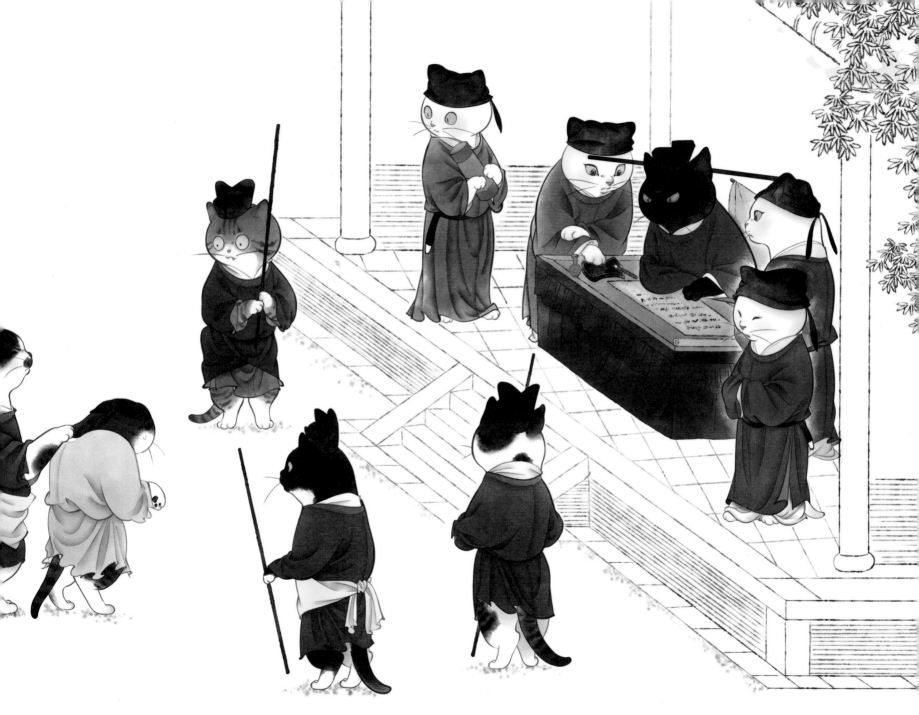

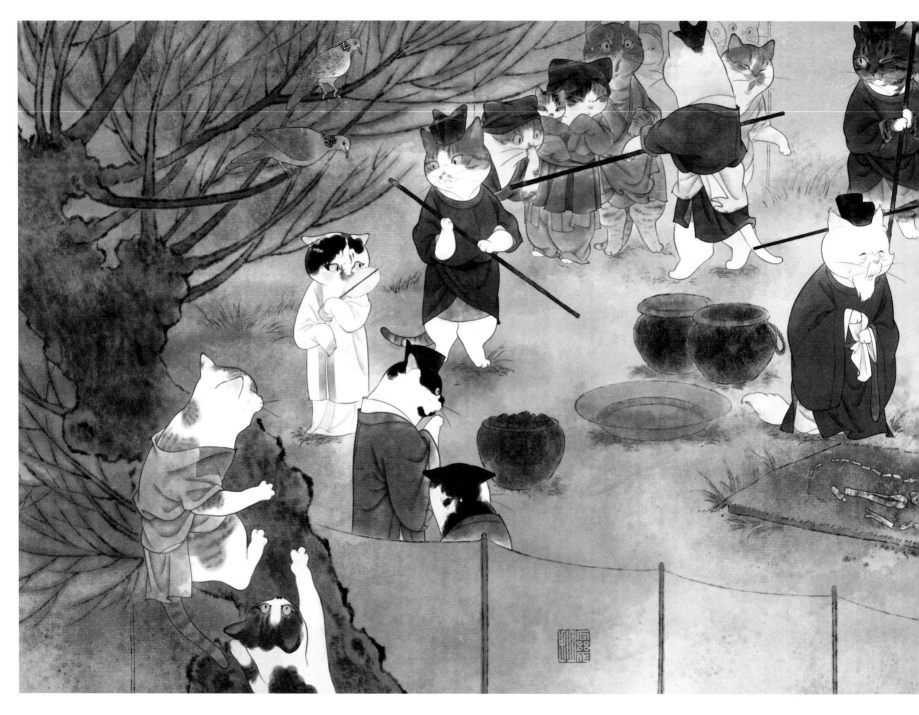

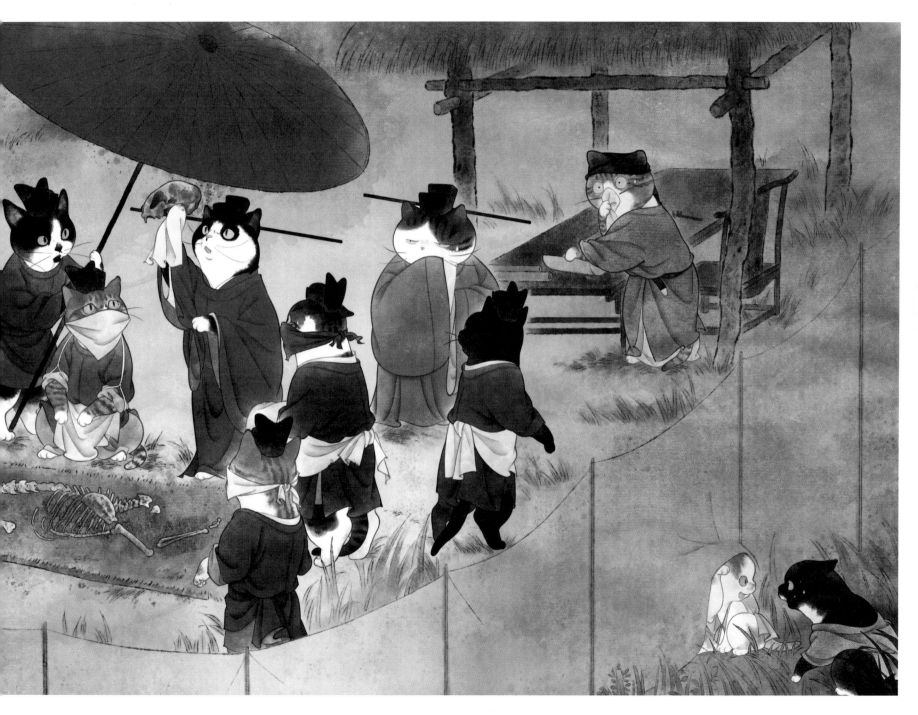

蒸骨驗傷

一提到宋貓時期的「宋慈」，貓國絕大部分的貓都知道，這可是世界上第一部系統的法醫學專著《洗冤集錄》的著作者！《洗冤集錄》完成於淳祐七年（1247），比歐洲法醫學奠基者 Fedeli 的《醫生的報告》（1601）早三百五十年。

在這部貓國第一部法醫學專著裡，記載了如屍體現象、現場檢查、死傷鑑別、解剖病因等各種法醫學主要方面，並列舉了很多詳細的案例來說明。尤其是檢查骨骼損傷的「紅傘驗骨」法：將屍骨清洗後放置於地窖中，並把地窖四周燒熱，潑入酒兩升、醋五升，燜至一個時辰後，取出屍骨將其放置於紅傘下檢驗。「若骨上有被打處，即有紅色微蔭；骨斷處其接續兩頭各有血暈色；再以有痕骨照日看，紅的，乃是生前被打處。骨上若無血蔭，即便有骨折，也是死後傷痕。」現在看來這種方法也是有科學依據的，用酒來消毒，用醋來清潔，再利用紅傘作為濾光器，用紫外線驗屍。

書中還有如銀針驗毒、明礬蛋白解砒毒、洗屍等都合乎科學依據。

其實宋貓時期還有不少法醫學的著作，如南宋鄭克的《折獄高抬貴手》、桂萬榮的《棠陰比事》等，只不過《洗冤集錄》最為著名。

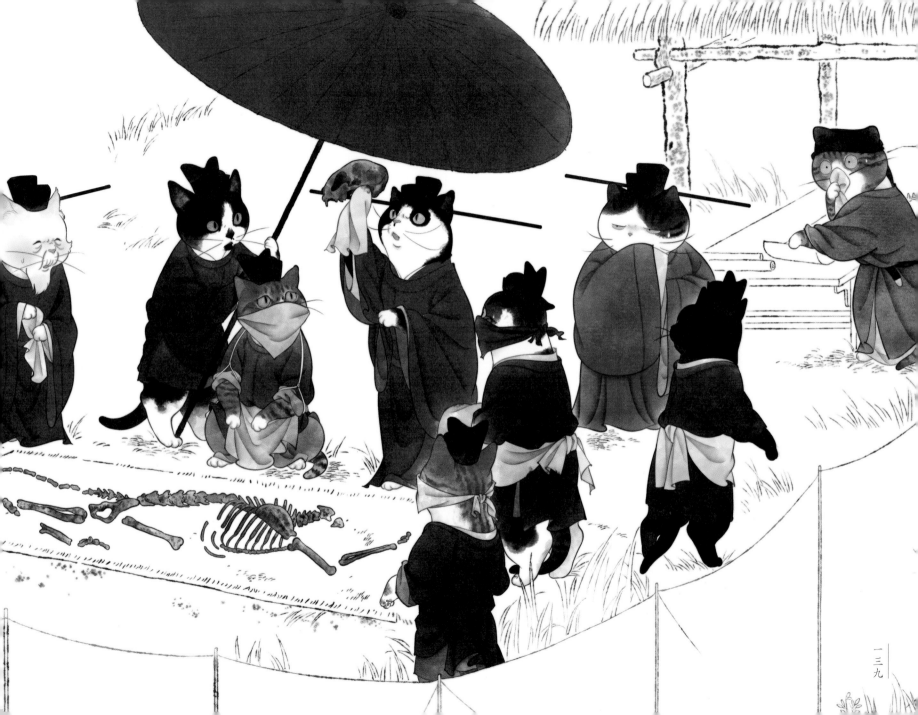

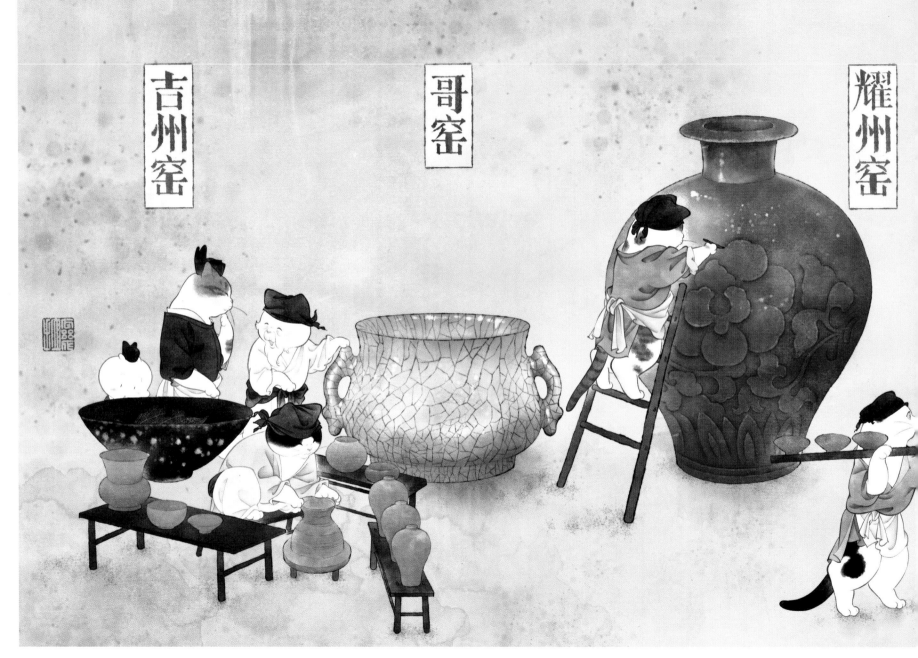

吉州窯　　哥窯　　耀州窯

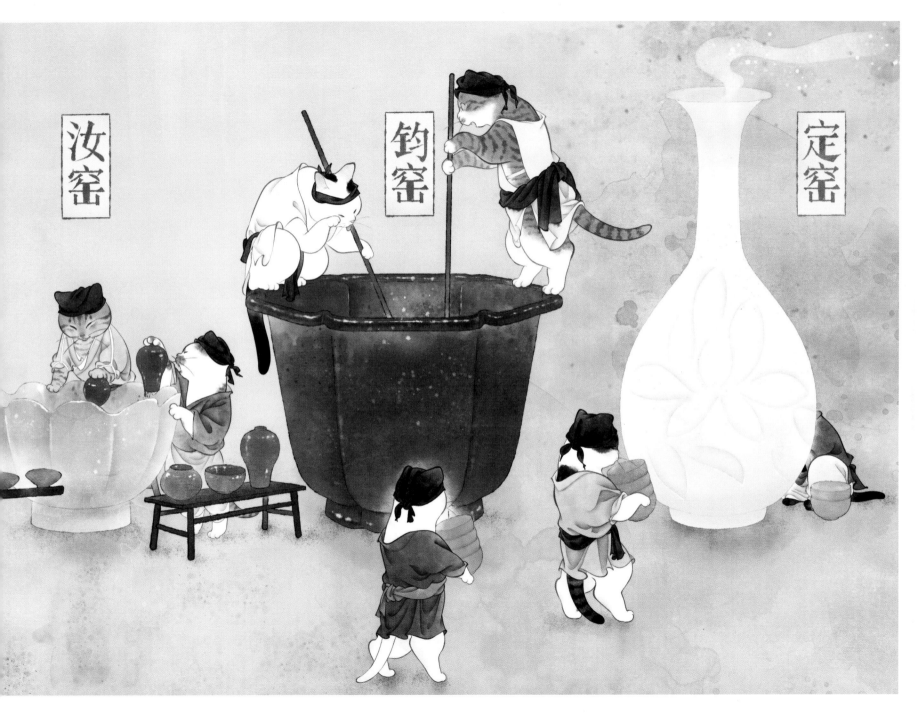

宋瓷

貓國對瓷器歷來追求達到如玉般溫潤無瑕，而宋貓時期的瓷器達到了一個巔峰。

汝窯、哥窯、鈞窯、官窯、定窯為宋貓時期傳說中的五大名窯，是單色釉瓷器的最高水準。

但五大名窯的瓷器流傳至今極少，尤其是開窯時間僅為二十年的汝窯、汝瓷，在南宋時期就非常稀有了，現存僅有六十五件。其特點是釉色天藍或天青，釉面有細小的紋片。

哥窯則以釉面大大小小不規則的開裂紋片見長。小紋片的紋理呈金黃色，大紋片的紋理呈鐵黑色，故有「金絲鐵線」之說。

鈞窯瓷是以獨特的窯變而著稱，其成色和紋理做到隨心所欲，後世無法仿造。鈞瓷主要供北宋末年「花石綱」之需，以花盆最為出色。

定窯是繼唐貓時期的邢窯而起的白瓷窯場，以燒白瓷為主，其特點是有暗刻的花紋，紋飾千姿百態。

耀州窯的青瓷則以刻花紋飾為特點，史稱刀刀見泥。

吉州窯以黑瓷著稱，其特點是「剪紙貼花天目」和「玳瑁天目」。

現在貓國貓們都以宋瓷為藝術品，認為具有極高的藝術性，但這些在宋貓時期都是生活用瓷。這和宋貓時期的社會文化氛圍有很大的關係。

瓜導……找可是道具組的啊……找不會演戲啊……

沒關係！快下來換戲服！不用演！

穿著戲服繼續工作就可以！

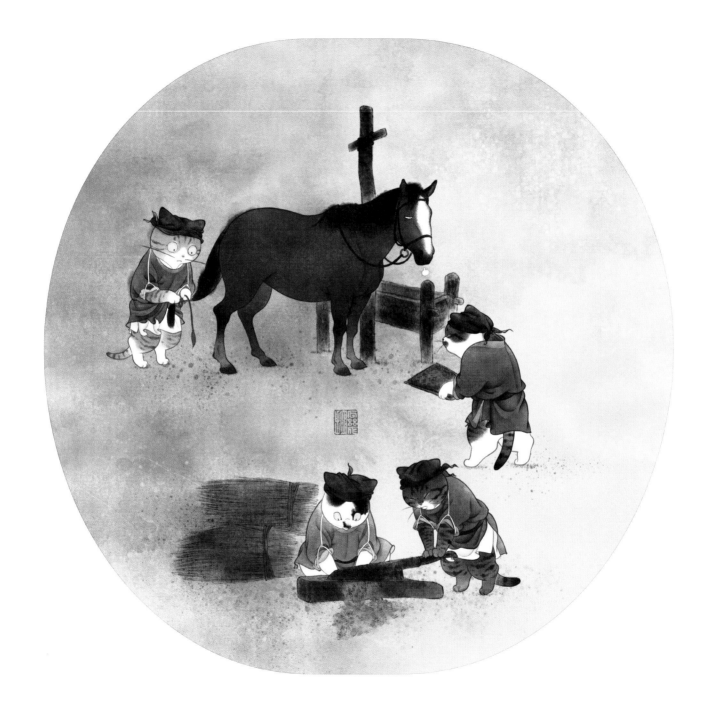

馬

在冷兵器時代，馬不僅是最佳交通工具，在軍事上也具有舉足輕重的作用。

但是呢，在宋貓時期，馬卻是一種稀罕資源。

我們來展開宋貓大畫家張擇端的《清明上河圖》數一數，畫裡騎馬的貓寥寥無幾，多用牛車和驢。連民間載貨、載貓的馬都這麼少，能用於軍事上的戰馬則更少。

那為什麼宋貓時期的馬會這麼少呢？

一是沒有天然牧場！貓國自古以來的三大名馬——河曲馬、三河馬、伊犁馬，都在北部以及西北部的高原寒地。而兩宋的版圖偏偏只在貓國的中南部，溫暖濕潤，缺乏合適的氣候繁殖大量馬匹。

二是飼養成本高！比起豬、羊、牛來說，飼養一匹馬的成本實在是太高了。農耕地區養馬需要騰出大面積的土地，據估算，一匹馬所需要的土地，拿來種田可以養活二十五隻貓。還需要大量的飼料，一匹馬的口糧相當於六隻貓的口糧。而農耕地區為了獲取低成本高收益，幾乎是採取圈養方式，這樣只能培養出肥胖又跑不快的載貨肉馬，完全不能作為戰馬使用。

三是飼養風險大到扛不住。以饒州孳生監為例，「所蓄牝牡馬五百六十二，而斃者三百十有五，駒之成者二十有七」。這麼慘澹的收益，還不如高價向遼、西夏、大理購買馬匹更合適。但一旦和邊境發生戰爭，宋貓不僅要損失大批戰馬，馬匹貿易也封鎖了，陷入更缺馬的窘境。

最後也是最關鍵的一點，自真宗貓以後，地主土地所有制膨脹，侵占牧田變農田，甚至出現賣掉十三歲以上的戰馬的現象。即便後來王安石為了解決急需的戰馬實行了保馬法，官家貓把馬分散給百姓貓一戶一匹飼養，但農耕貓又飼養不好馬，養死了又要賠錢，反而成了百姓貓們厭惡的苦差。

越來越矮的代步工具……

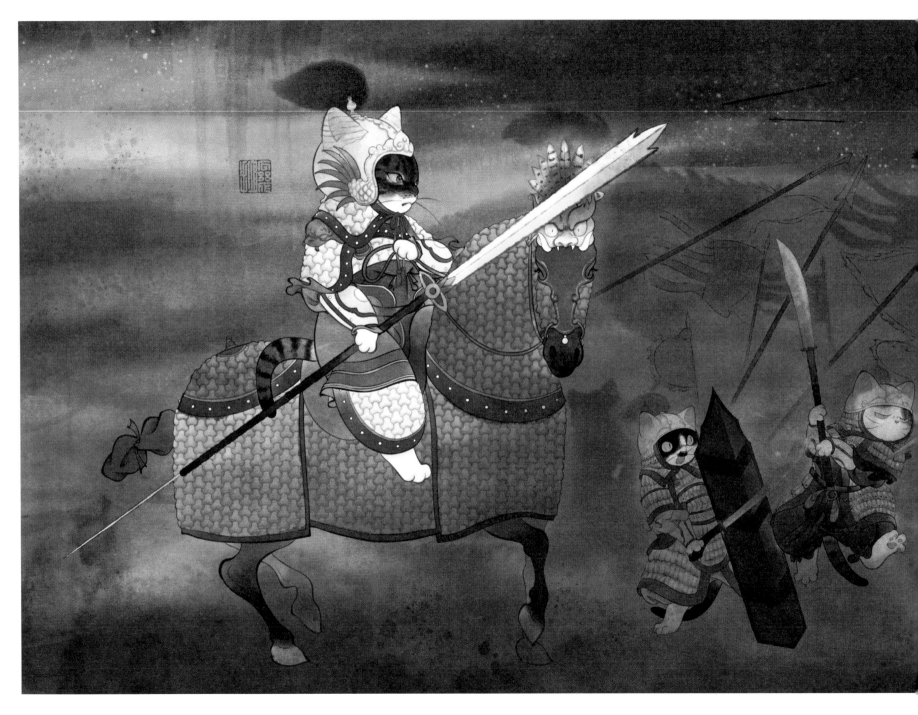

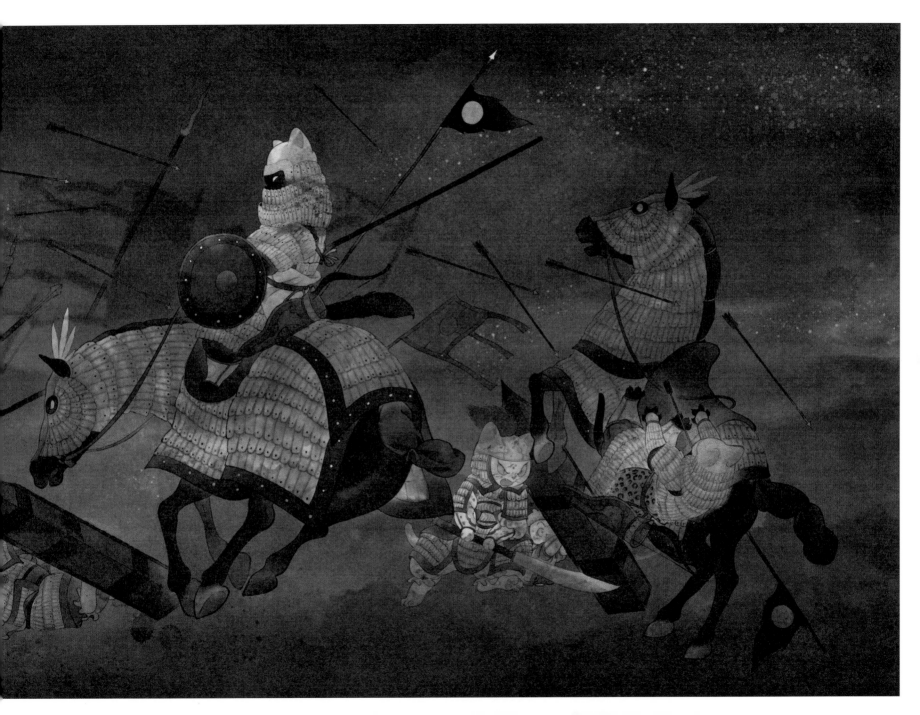

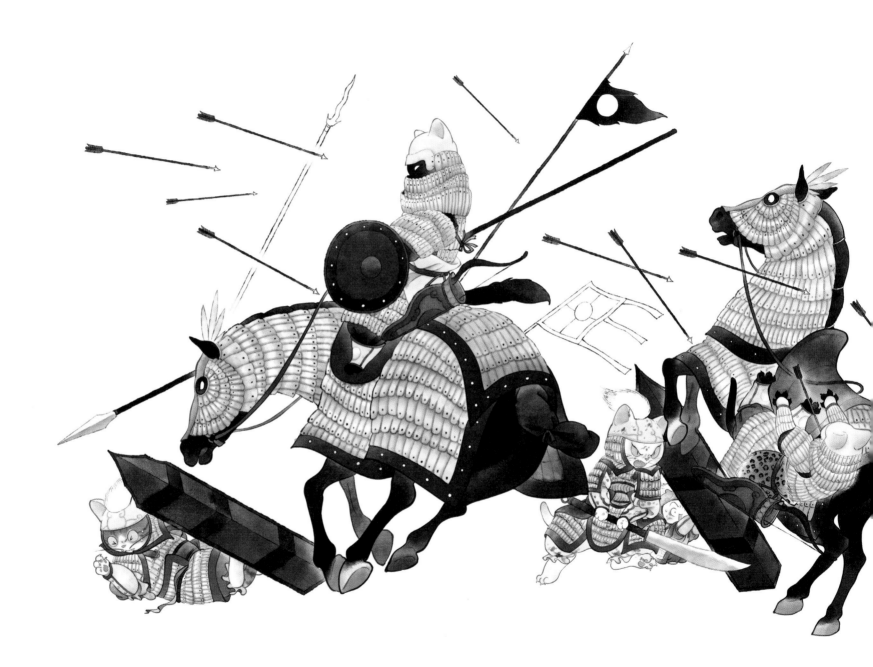

步貓甲

由於逐漸喪失北方產馬區又地處偏南，宋貓一直處於缺馬狀態，為此宋貓軍隊只能不斷加厚士兵的鎧甲來對抗擁有大量騎兵的敵國。

根據《武經總要》中提及，步貓甲為宋貓的重步貓鎧甲。由鐵質甲葉用皮條或甲釘連綴而成，屬於典型的札甲。其防護範圍包括全身，不含尾巴，以防護範圍而言，是最接近犬國重甲的貓國鎧甲。

紹興四年（1134）規定，步貓甲由一千八百二十五張甲葉連綴而成，重達二十九公斤，被認為是世界上最重的盔甲。雖然可通過增加甲葉數量來提高防護力，但是重量會進一步增加。為此，宋高宗親自賜命，規定步貓鎧甲以二十九點八公斤為限。

為什麼宋貓要配備這麼高負荷的重鎧甲？就是因為金貓這邊擁有號稱「鐵浮屠」的重甲騎兵，士兵全身披著重甲，只留雙眼，馬也穿著重甲，留四個蹄。宋貓為了抗擊敵方，不僅要加厚鎧甲，還生產了各種大刀和大斧。用大刀劈砍敵方騎兵的馬腿，再猛擊騎兵胸口。紹興十年（1140），宋貓大將岳飛就是靠這種戰術有效阻止了金貓的進攻。

但是如此重負荷的鎧甲，再配上最高重達三十五公斤的武器，全身負荷高達四十公斤至六十公斤，宋貓步兵的機動性還是受到嚴重影響。勝利時無法追擊敵方，失敗時無法及時撤退。

畫堂春

宋朝的
文貓趣聞

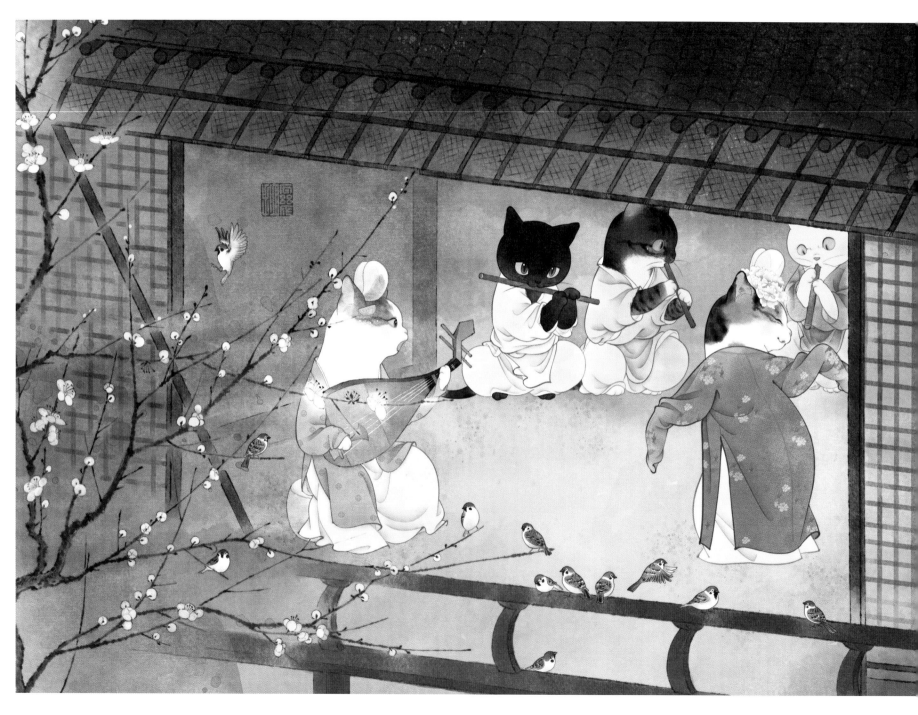

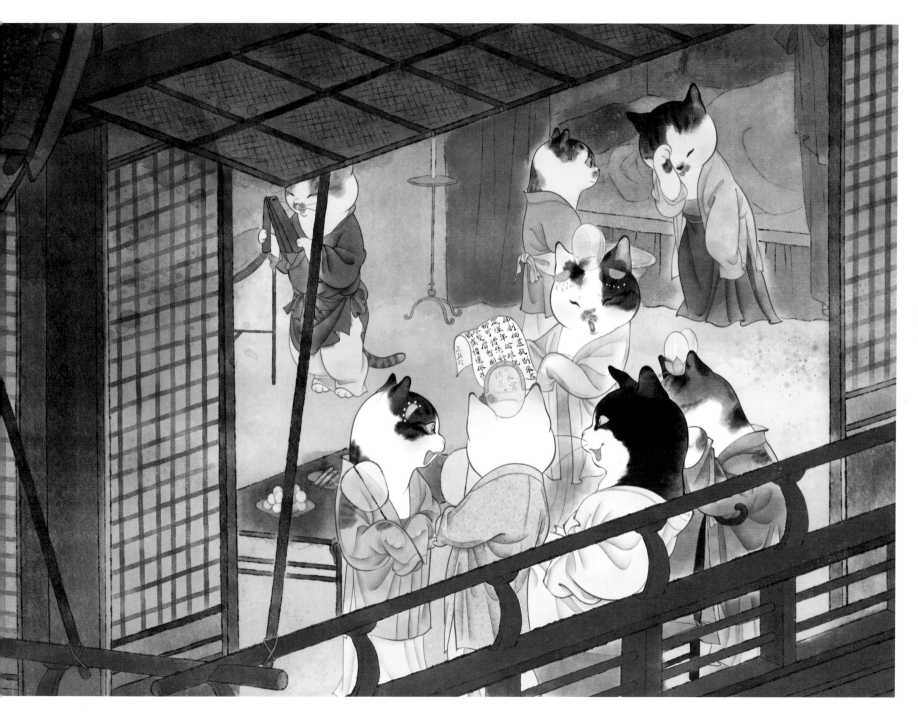

宋詞小曲

詞，是可以配樂唱的，也可以說是宋貓時期的流行歌曲。像《蝶戀花》、《滿江紅》、《念奴嬌》、《浪淘沙》等並不是文學名稱，都是一些樂曲的名稱，作詞的貓按照樂曲調子填詞進去。

隨著商業經濟的高度發展，在百姓貓中，文藝活動就有了新的需求。詞能夠譜曲伴奏，歌伎舞女可以吟唱起舞，受到普遍歡迎。而當時最受歌伎們歡迎的填詞貓，便是柳永。

「不願君王召，願得柳七叫；不願千黃金，願得柳七心；不願神仙見，願識柳七面。」就是當時歌伎們的心聲。連宋貓南時的葉夢得也評論柳永的詞是「凡有井水處，皆能歌柳詞」。

雖然受到大眾喜愛，但柳永卻仕途不順，屢試不中。據吳曾《能改齋漫錄》記載：宋仁宗一次「臨軒放榜」，看到柳三變（柳永原名）的名字，想起他的《鶴衝天》中「忍把浮名，換了淺斟低唱」的句子，就說：「且去淺斟低唱，何要浮名！」把他黜落了。於是柳永便自稱「奉旨填詞」，繼續過著流連坊曲的生活，一生窮困潦倒，死後還是歌伎和樂工集資埋葬了他。但一直到明貓時期，民間仍有「吊柳七」的習俗。

哇！古今樂器樣樣精通！

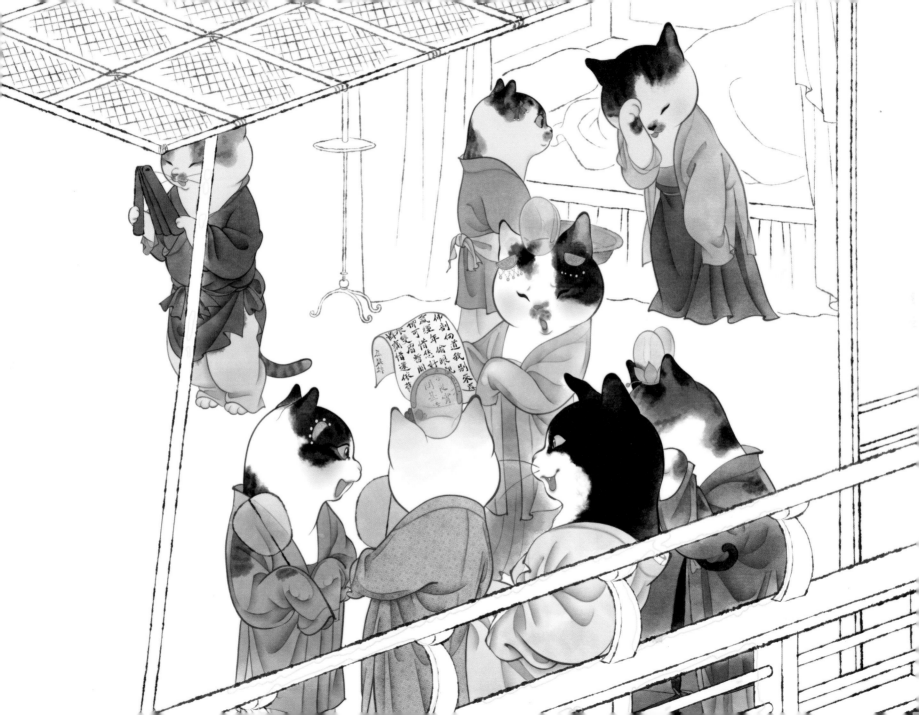

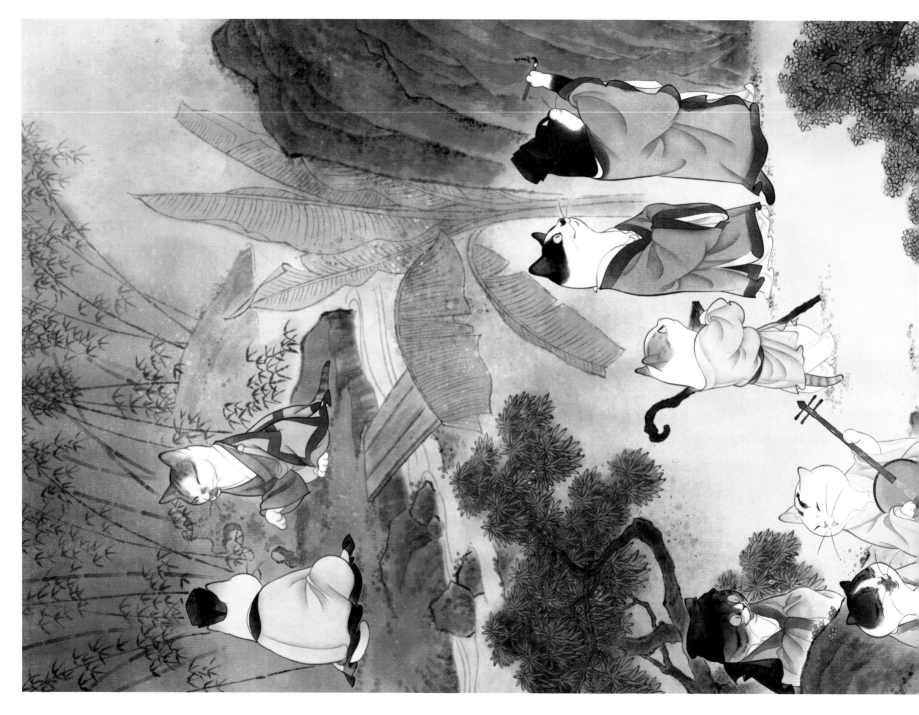

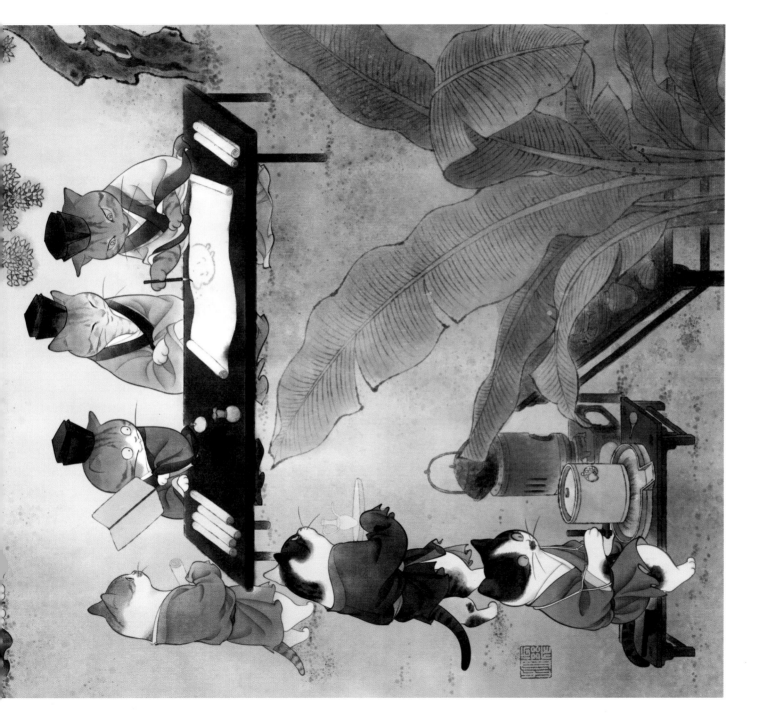

西園雅集貓

貓國貓把古時文貓雅貓吟詠詩文、議論學問的聚會稱為「雅集」。貓國歷史上最著名的雅集有兩個：一個是晉貓的「蘭亭雅集」，另一個則是宋貓的「西園雅集」。

宋貓北時，一群文貓雅貓會於駙馬王詵家的大庭院中。王詵自幼好讀書，長有才譽，被神宗選中成為駙馬都尉。王詵請來擅白描的李公麟，讓他把自己和蘇軾、蘇轍、黃庭堅、秦觀、米芾以及李公麟本貓，還有僧貓圓通、道貓陳碧虛畫在一起，名為《西園雅集圖》。米芾還為此圖作記，即《西園雅集圖記》。

儘管這張李公麟畫的《西園雅集圖》已經失傳，但「西園雅集」已成為不朽的佳話。後世文貓都津津樂道，並紛紛繪製這一幕畫面，以此表達他們想要仕隱皆宜的願望。

現實的貓園雅集……

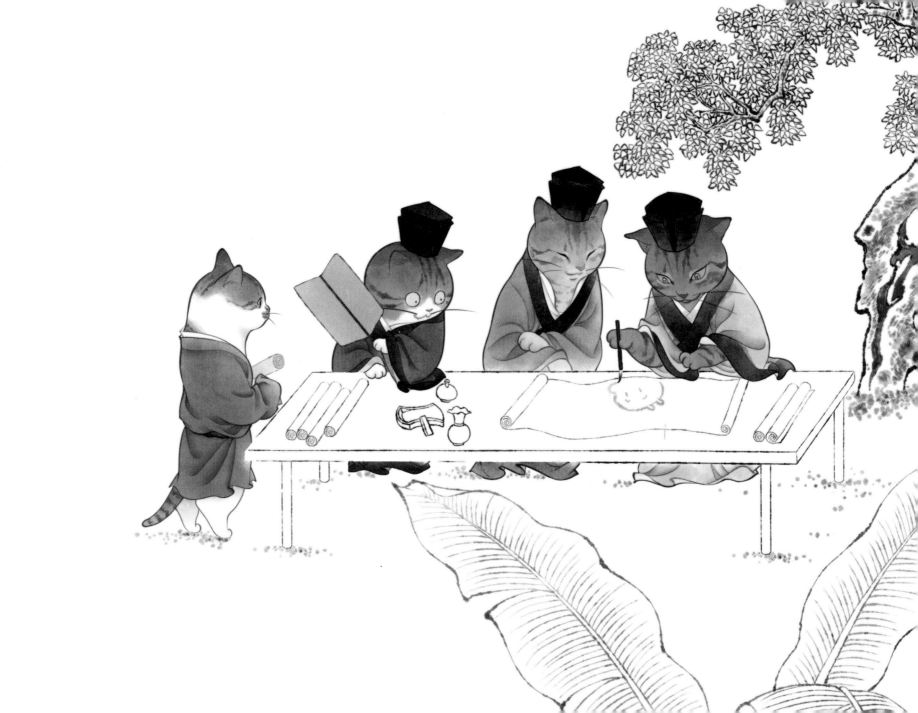

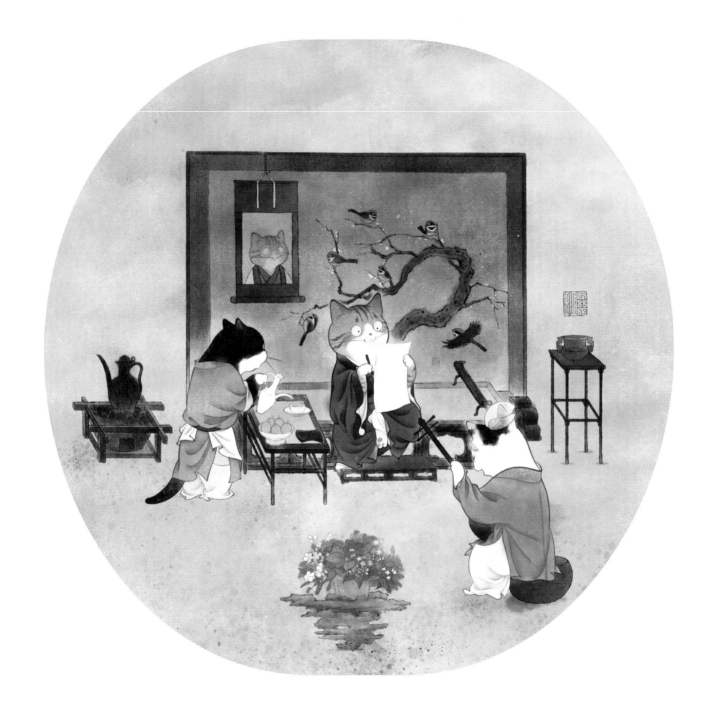

文貓生活

《夢粱錄》記載「燒香、點茶、掛畫、插花，四般閒事，不宜累家」，點出了宋貓時期的文貓雅致生活的「四事」。

香，是宋時文貓品茗論道、書畫會友必有之物。黃庭堅還寫有《香之十德》：「感格鬼神、清淨身心、能拂污穢、能覺睡眠、靜中成友、塵裡偷閒、多而不厭、寡而為足、久藏不朽、常用無礙。」足可見文貓對香的喜愛。

茶，在宋貓時期是全民風靡之物。而文貓們，對水、茶葉、茶具、烹茶、喝茶都有非常講究的一套系統。尤其「點茶」，是一門藝術，非常講究水和茶的比例。若茶少水多成「雲散腳」，茶多水少則成「粥面聚」，只有達到水和茶均勻混合，才可形成乳狀的茶汁，白色的茶末布滿茶盞表面久而不散。

畫，是文貓家居鑑賞或雅集或博古時的重要物件。文貓雅貓也喜歡請畫師給自己畫個肖像掛起來，有高超繪畫技藝的文貓還會繪自畫像，並且題寫幾句「畫像贊」，用來自我評價、調侃、勉勵、反省。

花，在宋貓時期是生活的一部分，尋常百姓都會買鮮花裝飾家居，更何況是文貓雅貓。插花時會以倫理為主，注重理性，強調哲理，內涵重於形式，從而體現插花者的貓生哲理與品德節操，故此這種插花被稱為「理念花」。

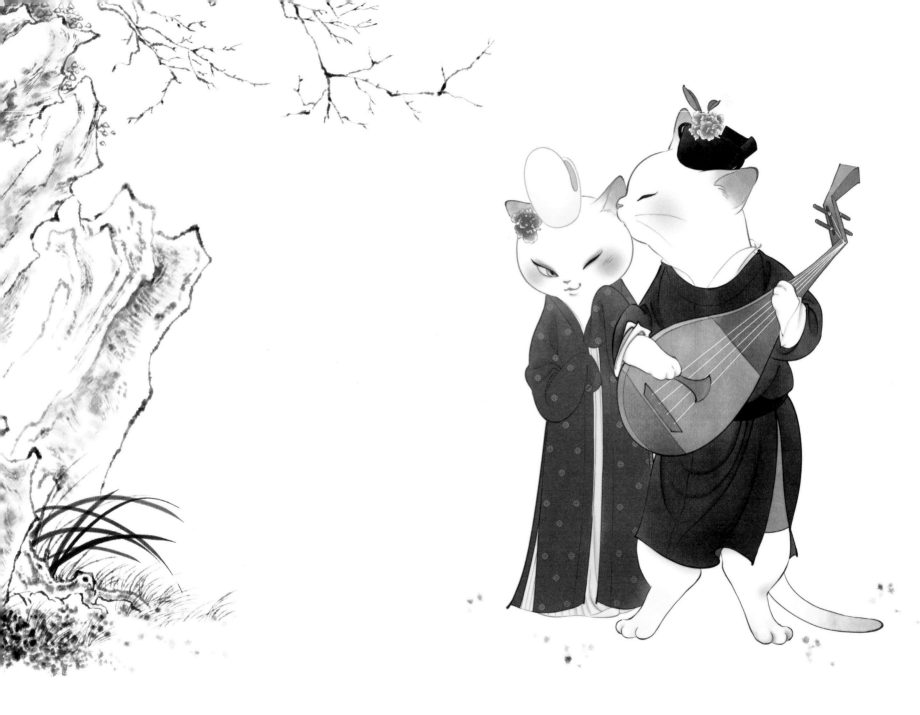

藝貓

唐貓之後，貴族文藝逐漸衰落，民間文藝開始興盛。到了宋貓時期，隨著貓們對娛樂需求的增加，出現了越來越多的藝貓。當時的達官顯貴、巨賈富室，大多會養上一些藝貓，宮廷內也同樣需要很多樂工和藝貓。民間優秀的藝貓可以有機會去宮內表演。

由於賣藝商業化，以賣藝為生還可多掙點錢，這成為很多中下層貓的謀生選擇。母貓越來越多地選擇歌伎這個職業。當時的歌伎分三種：一是官伎，二是家伎，三是民伎。官伎是專門在官府主辦的活動上為官員歌舞助興的，但不能「私待枕席」；家伎則多為富商或文貓雅貓蓄養，為主家奏樂唱曲；民伎於坊間瓦舍勾欄或酒樓、街頭巷尾表演，出眾者興許有可能被皇帝看中的機會，如傳聞中李師師、唐安安這般名伎。

此外，還有一些落第貢士貓為了謀生，也會加入藝貓這個行業，提高了整個行業的藝術水準。據《東京夢華錄》和《武林舊事》分別記載，當時兩京的知名藝貓共有一百二十多隻。雖然這些知名藝貓紅極一時，但終歸地位低賤，無不是命運多舛。

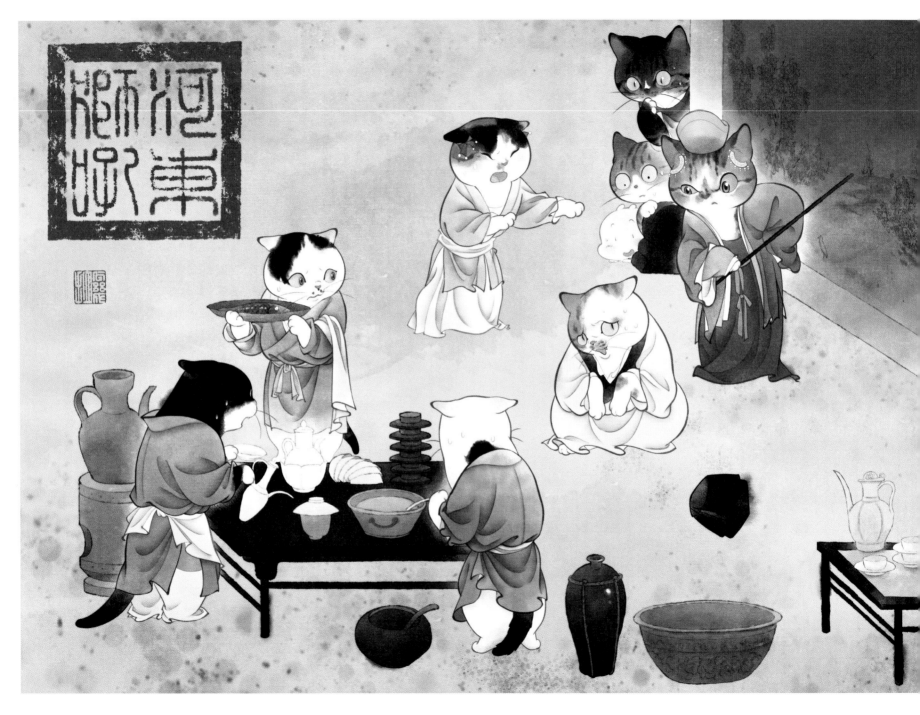

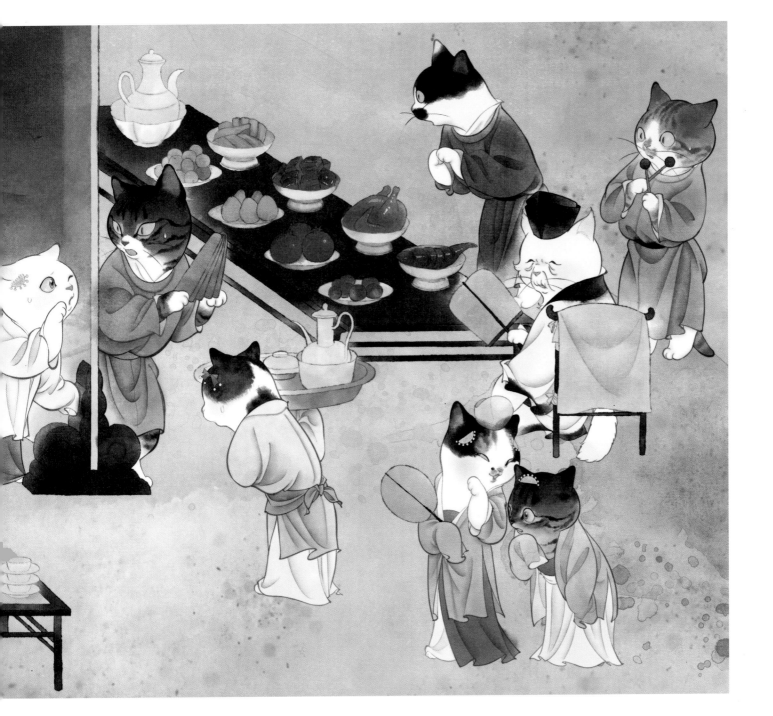

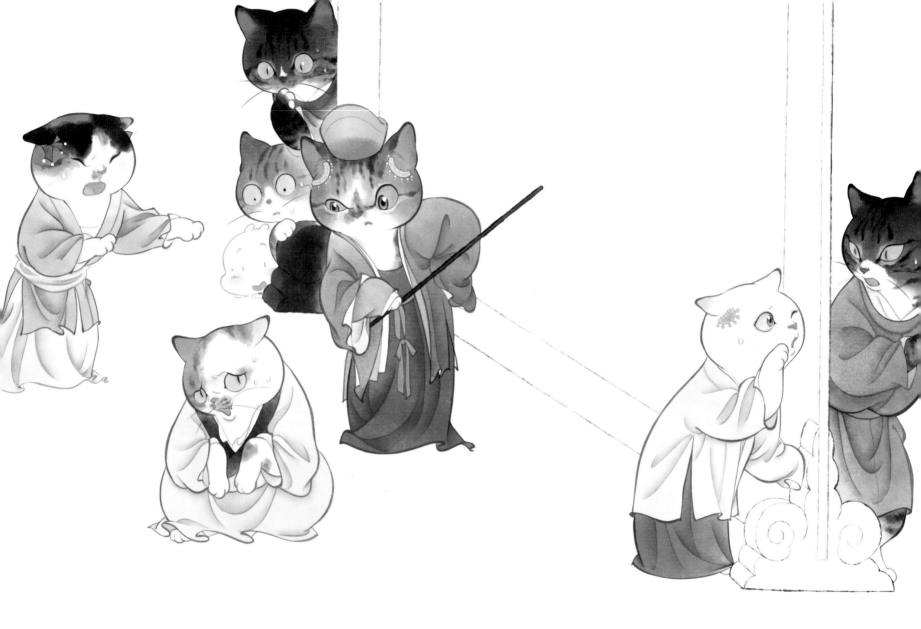

河東獅吼

貓國歷來的「懼內」故事，最著名的莫過於「河東獅」，就是發生在宋貓時期。

「河東獅」指北宋名士陳季常的妻子柳氏。據洪邁在《容齋三筆》的記述，陳季常居於黃州之岐亭，自號「龍丘居士」，為人豪爽，精通禪學。家裡來了客人，陳季常以美酒相待，還招來歌伎起舞助興，但陳季常的妻子柳氏非常兇妒，為此醋意大發，當著眾賓客的面，對丈夫大吼大叫，而陳季常對妻子也很是畏懼。蘇軾作為他的朋友，作了一首題為《寄吳德仁兼簡陳季常》的長詩，其中有這麼幾句：「龍丘居士亦可憐，談空說有夜不眠。忽聞河東獅子吼，拄杖落手心茫然。」

因柳氏為河東人，「獅子吼」則是佛語，指佛祖講經講法如獅子威服眾獸一般，而陳季常又喜歡談論佛事，於是蘇軾便將她比喻為「河東獅子」。

此外，宋貓時期還有一則懼內故事「胭脂虎」，來自陶穀《清異錄》：「朱氏女沉慘狡妒，嫁陸慎言為妻。慎言宰尉氏，政不在己，吏民語曰『胭脂虎』。」說的是，尉氏縣知縣陸慎言的妻子朱氏兇悍無比，陸慎言對她言聽計從，連縣裡的政事都聽她定奪，又因為朱氏長得漂亮，吏民都稱她為「胭脂虎」。

陶穀在《清異錄》中還記錄了當時一隻懼內的公貓：「冀州儒李大壯畏服小君，萬一不遵號令，則叱令正坐，為綰匾髻，中安燈碗燃燈火，大壯屏氣定體，如枯木土偶，人謔目之曰補闕燈檠。」從此「補闕燈檠」便成了關於懼內公貓的成語。

看來宋貓時期懼內的公貓不在少數呢。

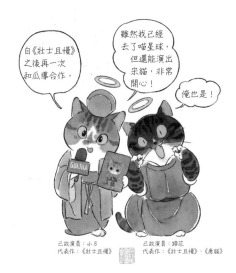

自《壯士且慢》之後再一次和瓜導合作，

雖然我已經去了喵星球，但還能演出宋貓，非常開心！

俺也是！

己故演員：小B
代表作：《壯士且慢》

己故演員：蹄花
代表作：《壯士且慢》、《唐貓》

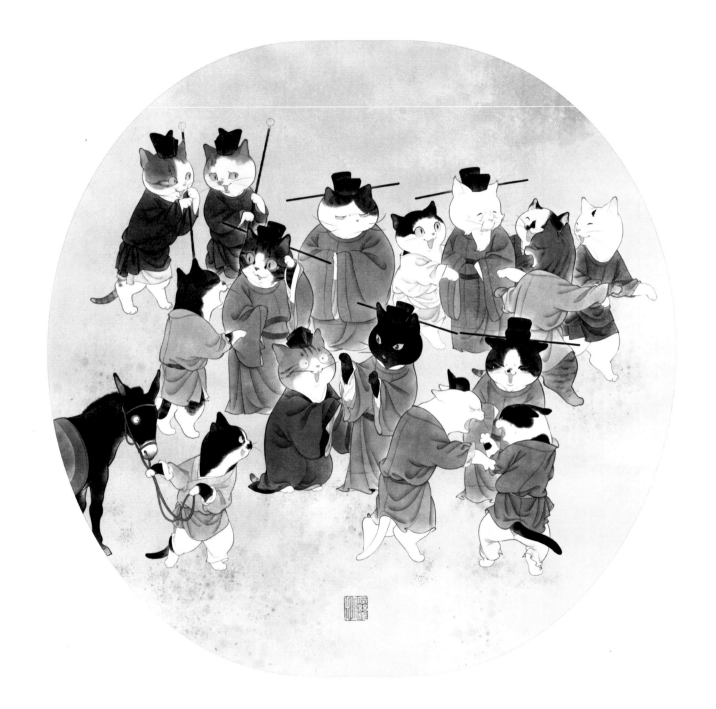

榜下抓婿

宋貓時代，非常重文，重文到什麼地步呢？連真宗[1]貓都寫了一首勸學詩號召大家去讀書考取功名。「富家不用買良田，書中自有千鐘粟。安居不用架高樓，書中自有黃金屋。娶妻莫恨無良媒，書中自有顏如玉。出門莫恨無人隨，書中車馬多如簇。男兒欲遂平生志，五經勤向窗前讀。」

皇帝都這樣號召了，所以可想而知，一旦考生貓科舉登第，不僅馬上獲得官職，還會獲得非常優越的社會地位。於是一些富裕階層希望透過和新科進士聯姻跨入上層社會。

如此一來，中舉士貓們就成了富紳貓們選婿的最佳物件，但是「僧多粥少」，便形成了宋貓時代特有的婚姻文化——「榜下抓婿」。

「抓婿」貓們聚集在中舉士貓們去期集[2]的這段路上，如果在此看到中意的中舉士貓，這時候他們都顧不上考慮對方家世背景、生辰八字，甚至是否已娶妻這些問題。由此可見，中舉士貓們是如此炙手可熱，爭搶場面是多麼激烈。所以，宋貓時期就把「抓婿」戲稱為「臠婿」，其中「臠」乃肉塊，可謂比喻非常具象。

有關「榜下抓婿」有兩則笑談：一則是一隻權貴貓看中了一隻新科進士貓，二話不說就派了十幾隻家丁把他簇擁至家裡。權貴貓對那新科進士貓說：「我家有一小女，長得也不醜，願意嫁與公子為妻，不知可否？」那新科進士貓深深一鞠躬謝道：「我出身寒微，如能高攀，固然是件幸事，要不等我回家和妻子商量一下再說，如何？」眾貓聽罷哈哈大笑，隨即散去。

還有一則是一隻叫韓南老的老貓，他考中進士後，也有貓過來向他提親。他寫了一首詩作答：「讀盡文書一百擔，老來方得一青衫。媒人卻問余年紀，四十年前三十三。」宋貓時期的富紳們抓婿不容易啊……

1　宋真宗：趙恆，北宋的第三位皇帝，宋太宗第三子。
2　期集：特指唐宋時進士及第後按慣例聚集遊宴。

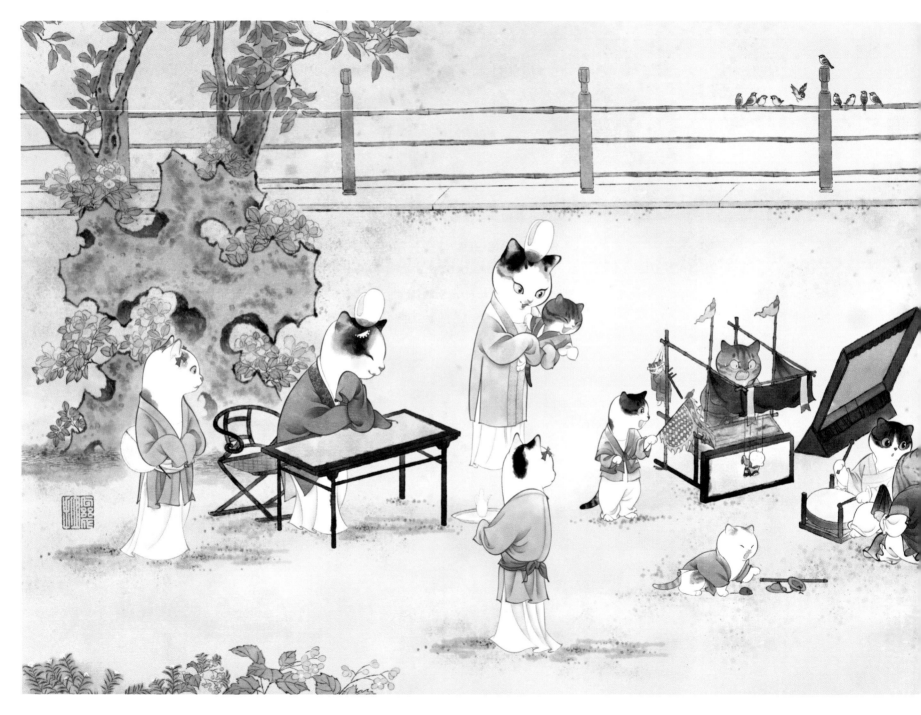

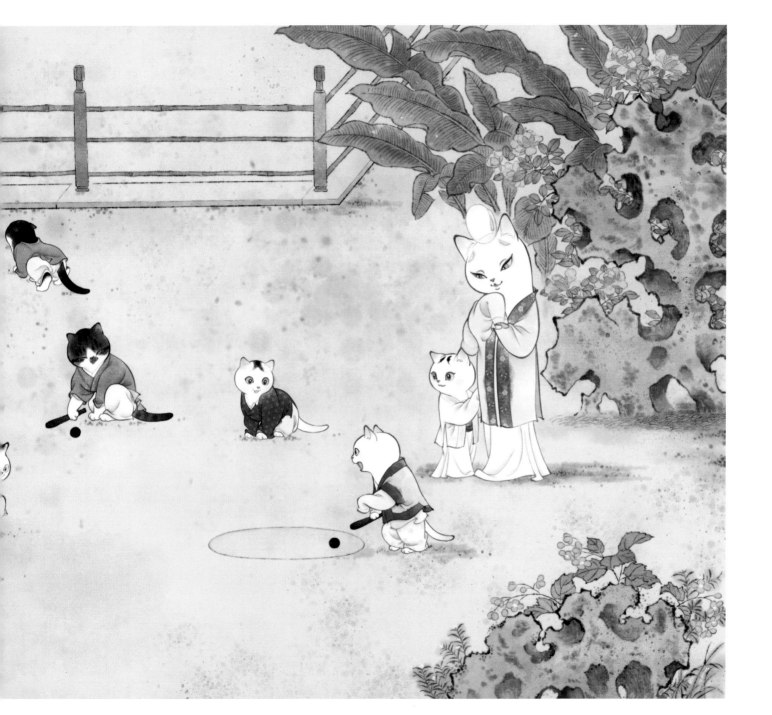

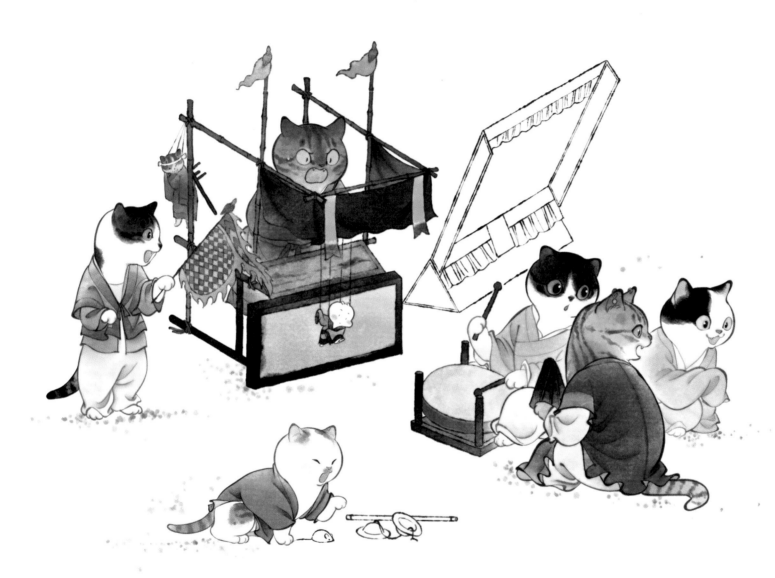

蕉蔭戲貓

宋貓時期的娛樂活動內容非常豐富多彩，表演方面有傀儡、影戲、雜技、南戲等，遊戲方面有蹴鞠、馬球、鬥雞、投壺等。就貓圖裡出現的兩樣內容來介紹一下。

影戲在宋貓時期非常流行，當時各種筆記都有描述：「每一坊巷口，無樂棚去處，多設小影戲棚子，以防本坊遊貓小貓相失，以引聚之。」（《東京夢華錄》）「或戲於小樓，以貓為大影戲。小貓喧呼，終夕不絕。」（《武林舊事》）當時影戲又分三種類型，即爪影戲、紙影戲和皮影戲。爪影戲是用爪子造型投影，表演內容比較單薄。紙影戲由於紙張容易損壞，逐漸被皮影戲代替，皮影戲成了影戲的主要類型。不過紙影戲、爪影戲還保留至今。

唐貓時期盛行打馬球，到了宋貓時期，雖然還有馬球遊戲，但普通百姓消費不起如此貴族式的運動，於是有了改良款的馬球——捶丸。上至皇帝大臣，下至三教九流，捶丸風靡到連母貓和小貓崽都在玩。南宋範公偁《過庭錄》記載北宋官貓滕甫，幼時愛擊角球（捶丸），他的舅父范仲淹每戒之都不聽，最終命貓以鐵錘碎之。

戲貓崽

宋貓時期的玩具有多少種呢？從各種宋貓時期的筆記來看，「相銀杏、猜糖、吹叫兒、打嬌惜、千千車、輪盤兒、風箏、象棋、鵪鴿鈴、黃胖、彈弓、箭翎、竹馬兒、小龍船、糖獅兒、撥浪鼓、雜彩旗兒、單皮鼓、鈴鐺、燈籠、面具、雉雞羽……」數都數不盡，可謂是琳琅滿目！

貓圖上的玩具便是其中的旋轉輪盤、棋子盒、寶塔兒、小鐃鈸、尺狀小板和俅丸。但有些玩具的玩法現今已無考證，如寶塔兒，是當時小貓崽用來玩耍模仿大貓稽首禮佛的玩具？無從考證只能推測。

完美鏟屎官來探班！

早上剛做的蛋糕！

還有熱咖啡！

哇！

鳳來朝

第六回

宋朝的朝堂逸事

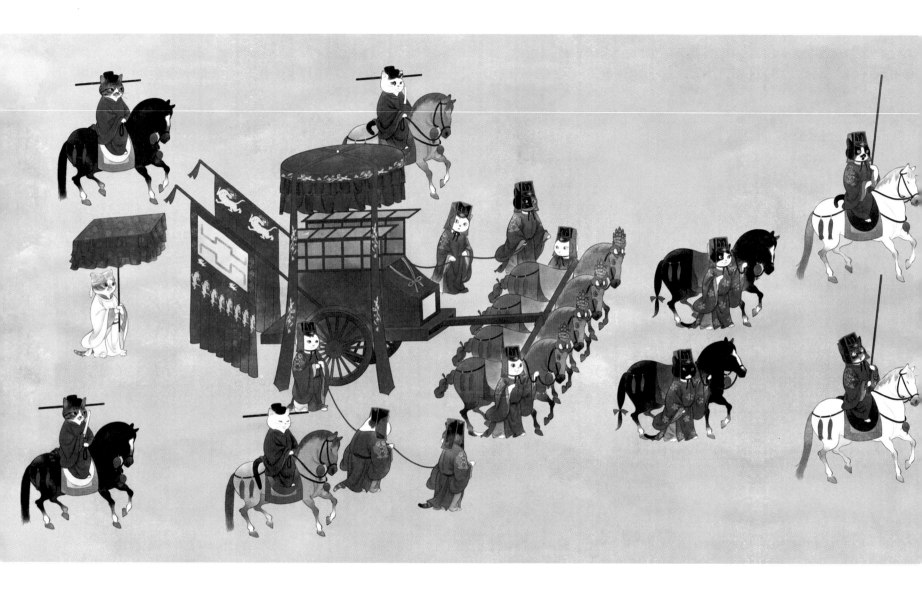

大駕鹵簿貓

局部

大駕鹵簿貓

「大駕鹵簿」是古時貓國皇帝出行時，規格最高、最大的車駕儀仗隊。一般用於南郊祭天。

「鹵簿」最早出自漢貓蔡邕的《獨斷》：「天子出，車駕次第，謂之鹵簿。」古時候，「鹵」是「櫓」的通假字，意思是「大盾、甲盾」，從而引申為保護車駕衛隊的意思。「簿」便是冊簿的意思，是記錄出行所用的兵仗器等護衛裝備的本子。所以「鹵簿」通指古代有一定品級的官員和皇室出行的儀仗隊，而「大駕鹵簿」就是鹵簿等級裡最高的。宋貓時期的大駕鹵簿儀仗尤其盛大，動用了兩萬零六十一隻貓。即便靖康事變宋室南渡後，一切禮儀從簡，但出行也動用了六千八百八十九隻貓。

夏天拍戲真熱……

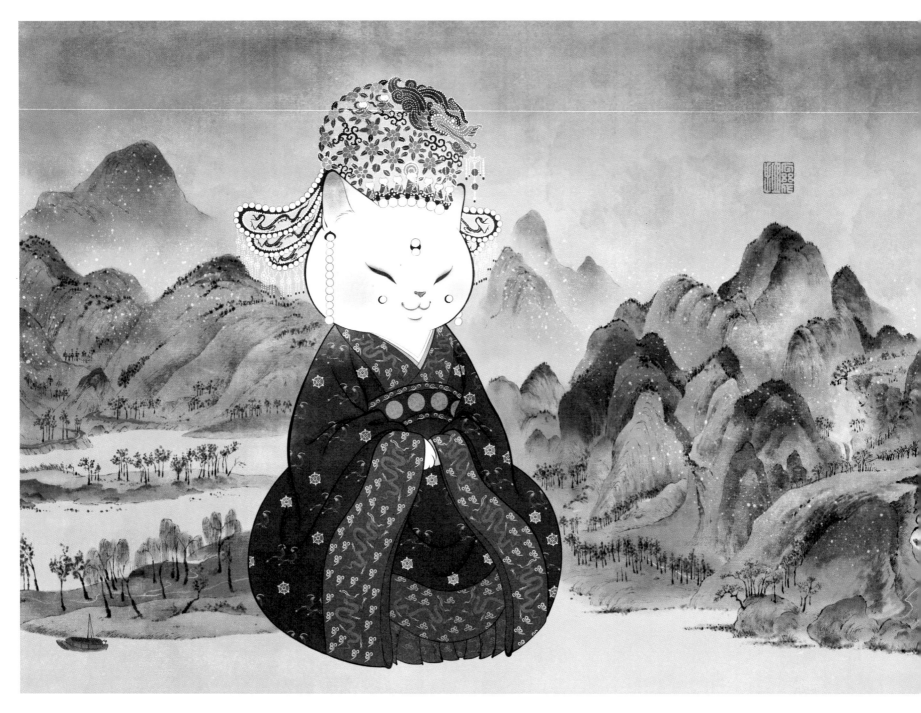

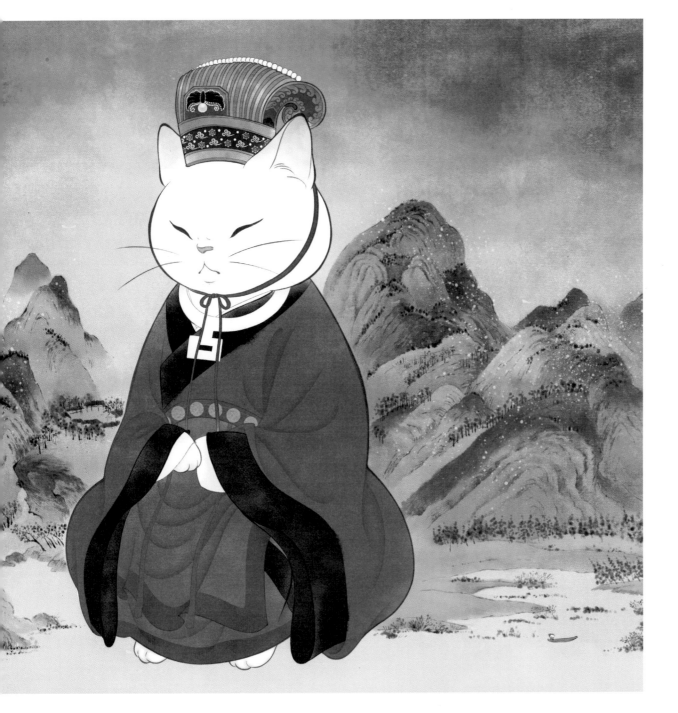

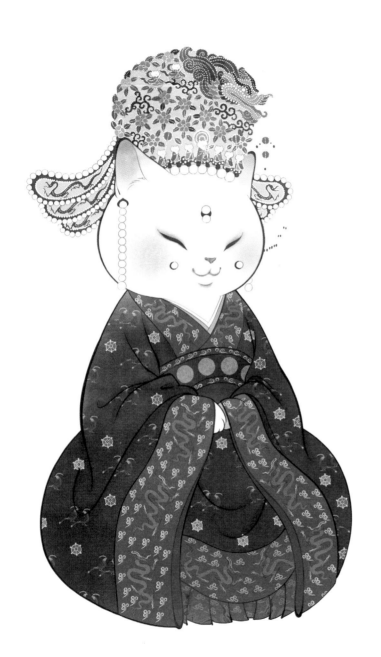
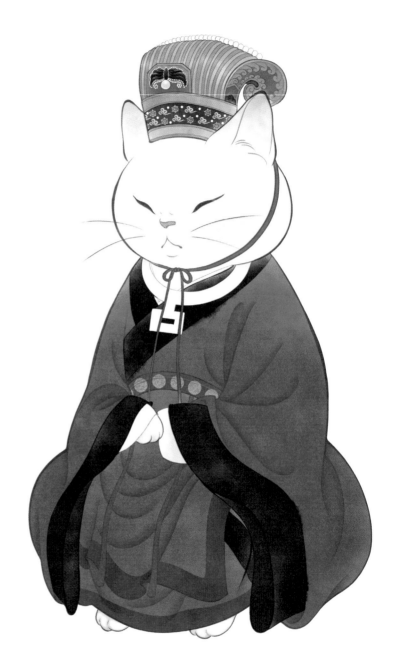

大宋貓皇貓后

雖然宋貓比唐貓親民化，但畢竟還是帝制時代，照例要把衣服、車馬等級區別對待。尤其是作為貓國第一統治者的貓皇貓后，他們的服飾是宋貓時期最好的服飾，外觀異常華麗，質地也最好。

《宋史·輿服志》稱，天子之服有六種：一大裘冕，二袞冕，三通天冠絳紗袍，四履袍，五衫袍，六窄袍。基本是承襲了唐貓的服飾制度。貓圖中所展示的為「通天冠絳紗袍」，是天子祭天地、正旦、冬至大朝會、大冊命時穿戴的禮服。頭戴通天冠，身著絳紗袍、絳紗裙，白羅方心曲領。

《宋史·輿服志》稱，貓妃之服有四種：一褘衣，二朱衣，三禮衣，四鞠衣。也是沿唐制。貓圖中所展示的為「褘衣」，是貓后冊封、祭祀先祖時候的禮服。頭戴龍鳳花釵等肩冠，首飾花十二鈿，並兩耳下。身著褘衣，繪有五彩翬雉十二隻，底有黼形紋飾。

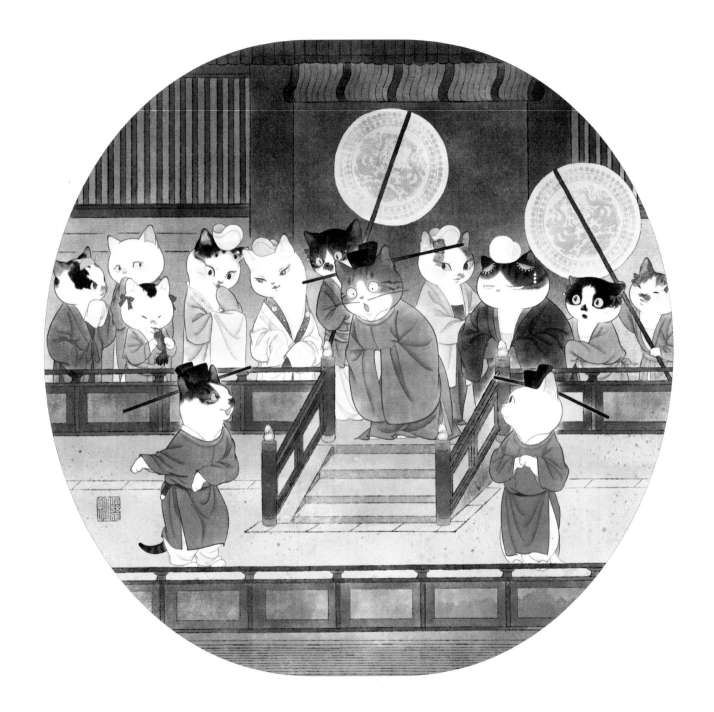

仁宗觀相撲

據說嘉祐七年（1062）正月十八這日，正值上元節，仁宗皇帝駕臨宣德城門觀看百戲表演。這其中便有女子相撲表演，表演結束後仁宗還賜予銀絹。這一做法立即讓司馬光，沒錯，就是這隻著名的砸缸大貓看不過去，十天後立刻上了一道《論上元令婦貓相撲狀》來批評了仁宗。

「臣竊聞今月十八日，聖駕御宣德門，召諸色藝人，各進技藝，賜與銀絹，內有婦貓相撲者，亦被賞賚。臣愚，竊以宣德門者，國家之象魏，所以垂憲度，布號令也。今上有天子之尊，下有萬民之眾，后妃侍旁，命婦縱觀，而使婦貓裸戲於前，殆非所以隆禮法，示四方也。陛下聖德溫恭，動遵儀典，而所司巧佞，妄獻奇技，以汙瀆聰明。竊恐取譏四遠。愚臣區區，實所重惜，若舊例所有，伏望陛下因此斥去，仍詔有司，嚴加禁約，令婦貓不得於街市以此聚眾為戲。若今次上元，始預百戲之列，即乞取勘管勾臣僚，因何致在籍中，或有臣僚援引奏聞，因此宣召者，並重行譴責，庶使巧佞之臣，有所戒懼，不為導上為非禮也。」

全文大意是指責皇帝在宣德門這麼一個國家發布法律政令的嚴肅地方觀看婦貓裸戲，不成體統，要求廢除這一表演慣例，連同民間的女子相撲表演也一併禁止。

但是，無論司馬光如何看不順眼這不成體統的表演，到了南宋《夢粱錄》和《武林舊事》依舊還有女子相撲表演的記載。只是宋貓之後再無女子相撲傳聞。

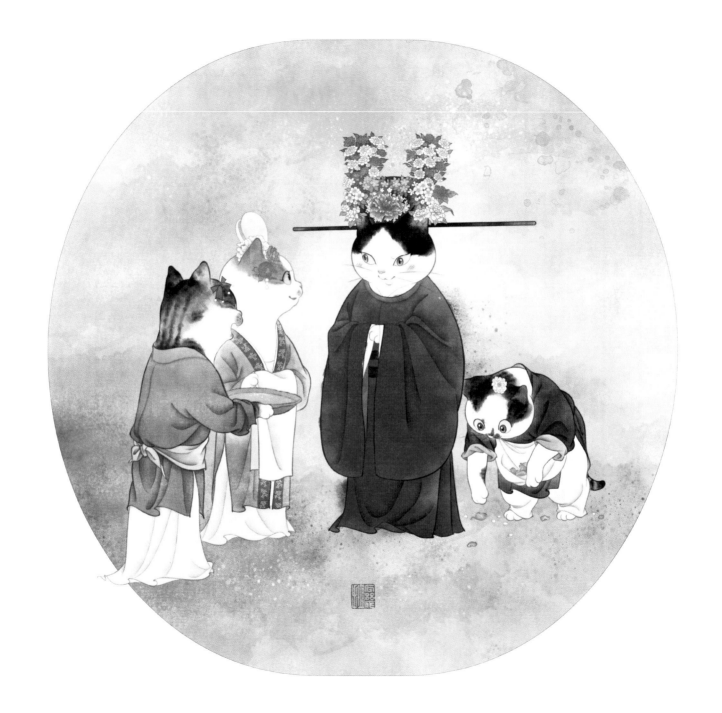

公貓多簪花

公貓簪花，古已有之，在宋貓時期更加盛行，甚至連官貓的官帽都會插上鮮花。

「金杯酒，君王勸，頭上宮花顫。」宋貓的皇帝喜歡在宴會上賜花給大臣，大臣們必須把所賜的花插到頭上，並要戴著回家，否則就是大不敬。《宋史》便是這樣記載：「慶曆七年，御史言：『凡預大宴並御筵，其所賜花，須戴歸私第，不得更令僕從侍戴，違者糾舉。』」由此可見，還是有不喜歡簪花的公貓，但不戴所賜花就要被彈劾，只能忍著心中不適勉強戴花。

當朝有詩貓楊萬里（號誠齋）就描寫到這一現象：「牡丹芍藥薔薇朵，都向千官帽上開。」

不過，簪戴真花極易受損，佩戴的貓們不免要忙於收拾凋落的花瓣，因此朝廷宴席賜花逐漸把真花改為生花（假花）。徽宗貓更是詳細制定了佩戴生花的規則，例如：保鏢要戴翠葉金花；接待遼使，要戴絹帛花；朝廷例行舉辦的春秋大宴，要戴羅帛花；上元遊春小宴要戴滴粉縷金花等等。

由於發達的生花行業，宋貓有了特愛的「一年景」花冠，即「桃、杏、荷花、菊花、梅花，皆並為一景，謂之『一年景』」。怎麼甩也不會掉花瓣了！

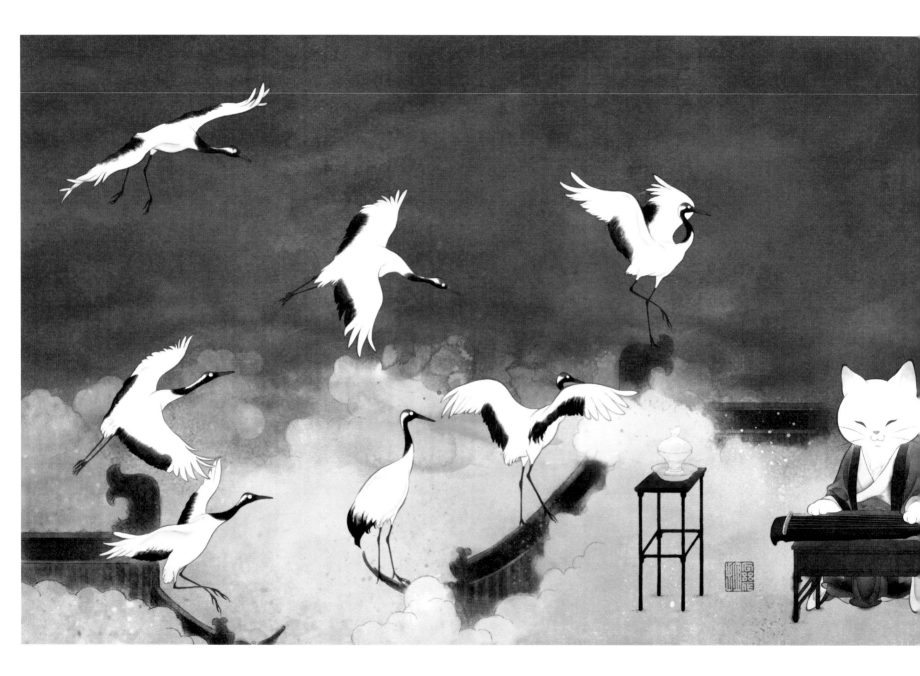

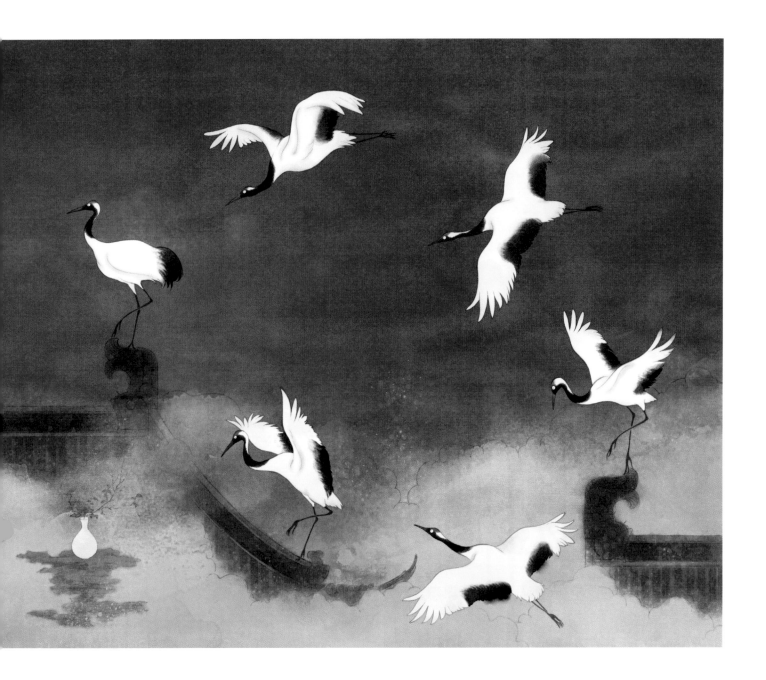

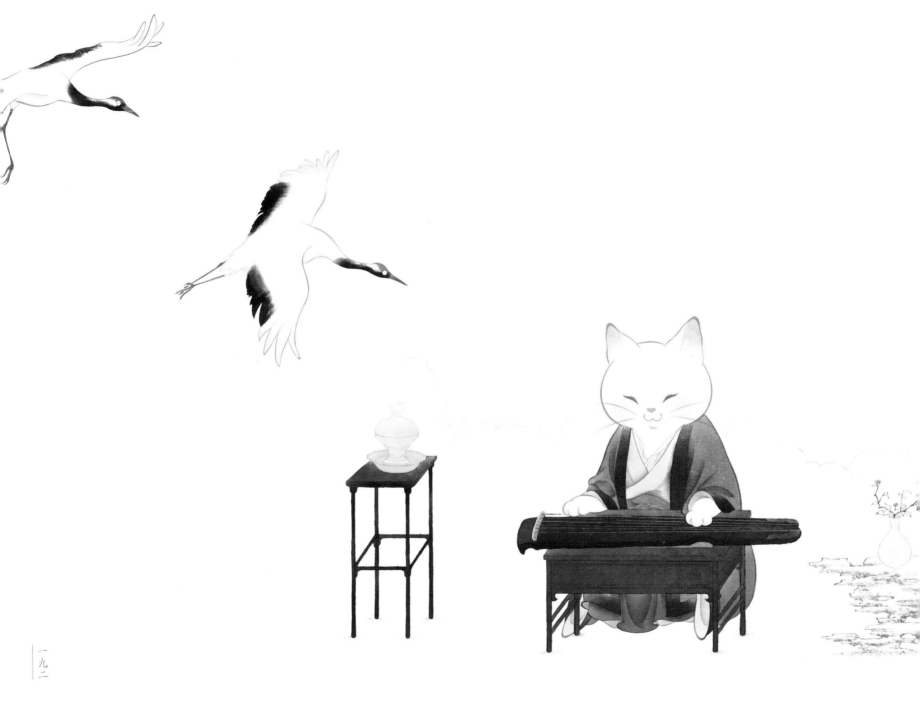

撫琴瑞鶴

宋貓歷經十八帝王，其最令貓熟悉的便是八帝宋徽宗。他是亡國昏君，也是貓國歷史上難得一見的藝術天才。他精通各個領域，繪畫、書法、蹴鞠、點茶，且帶動了這些領域的空前發展。元貓宰相脫脫在撰寫《宋史·本紀·徽宗趙佶》時感歎評價道：「宋徽宗諸事皆能，獨不能為君耳。」

宋徽宗的繪畫技藝在貓國繪畫史上是一絕，流傳至今帶有他款識的畫數量並不少，但鮮少是他的真跡。《瑞鶴圖》是確定為宋徽宗真跡之一的作品，是他三十多歲時創作的。據說政和二年（1112）上元之次夕，都城汴京上空白雲悠悠，有群鶴飛鳴環繞宣德殿上空，久久盤旋，不肯離去。兩隻仙鶴竟落在宮殿左右兩個高大的鴟吻之上，引得宮內貓們仰頭驚詫、行路百姓駐足觀看。當時徽宗親睹此情此景興奮不已，認為是祥雲伴著仙禽前來帝都告瑞，於是欣然命筆，將目睹情景繪於絹素之上。這就是《瑞鶴圖》的來歷。

但「祥瑞之兆」卻難以挽回衰敗的國運，此後第十五年，靖康二年（1127），金兵攻陷都城汴梁。宋徽宗和兒子宋欽宗以及他們的嬪妃、外戚、宗親、朝廷大臣等十萬餘貓淪為金貓俘虜，史稱「靖康之恥」。

雖然宋徽宗對貓國繪畫藝術的貢獻是前所未有的，但他自食其果背負了終身的亡國之恥。令人哀其不幸，怒其不爭。

草書紈扇

提到宋徽宗的書法，絕對是和「瘦金體」聯繫在一起的，因為這是他在書法領域裡最具獨創性的成就。

其實宋徽宗的草書造詣也非常高超。他所書寫的十四字《草書紈扇》，扇面共書寫了「掠水燕翎寒自轉，墮泥花片濕相重」十四個字，點墨連綿飛動。末尾的簽署也是他最常用的寫法，據說是「天下一貓」四個字的縮寫式花押。

而《草書千字文》更是宋徽宗現存草書作品裡的傑作，創作於宣和壬寅年（1122），是他書法作品中難得一見的狂草長卷。

上有所好，下必甚焉。連宋徽宗的宰相貓蔡京，也是一爪好書法。他及龍大淵等受命於宋徽宗所刊刻的《大觀帖》至今仍然為書家所重。

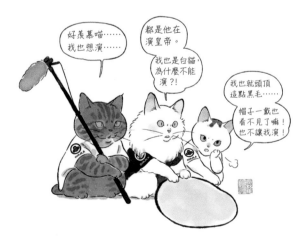

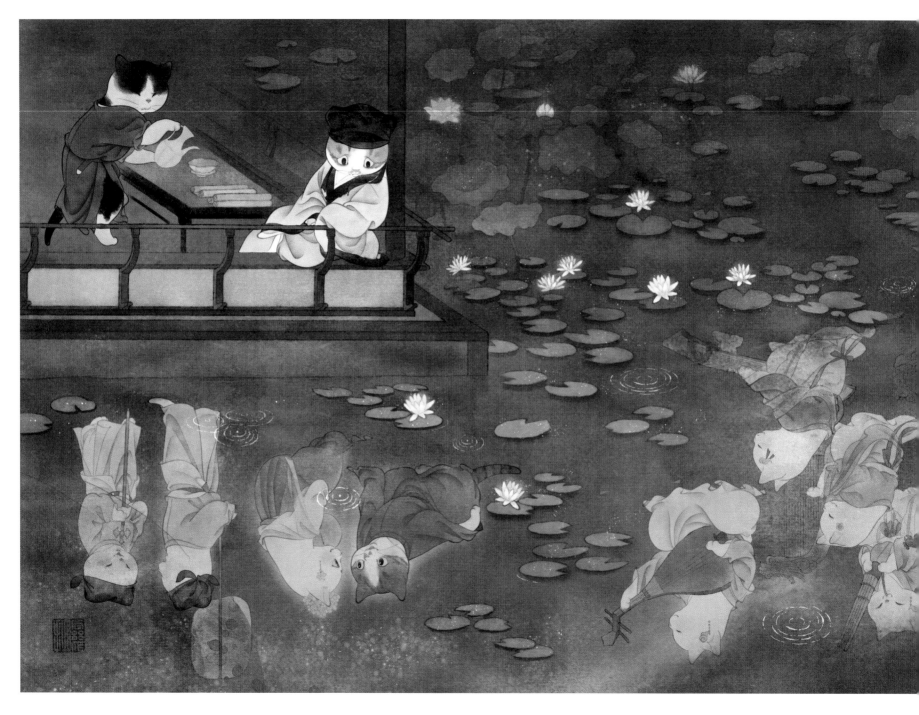

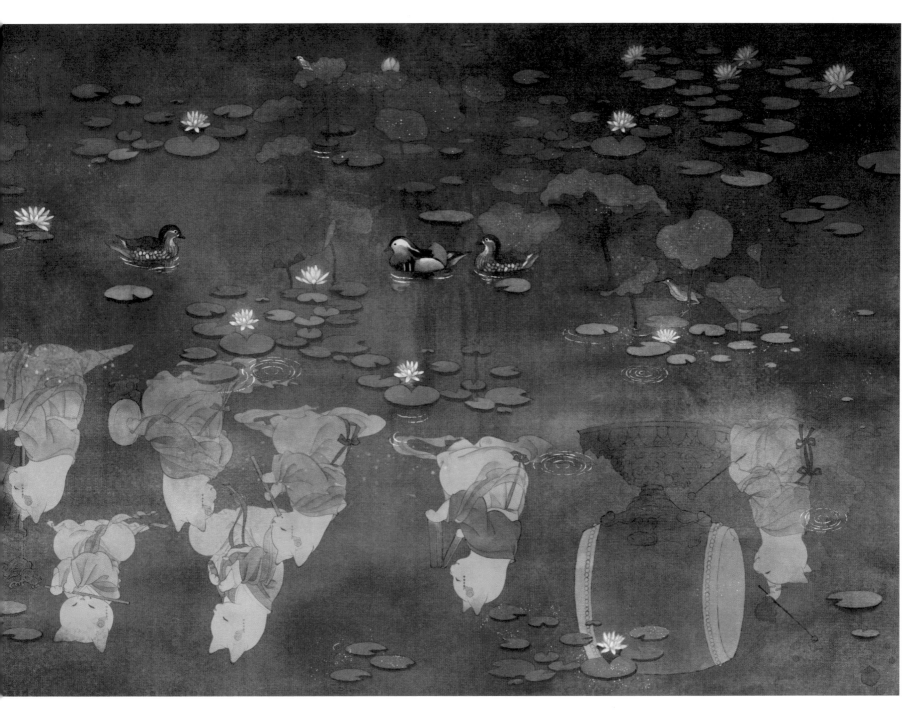

南唐後主

他是和宋徽宗非常相似的君王，才華橫溢，在文化上取得很高的成就，但在政治上也是亡國之君，這就是五代十國之南唐的最後一位國君——李煜。

李煜雖然亡於宋貓，但卻影響了整個宋貓的文學形式，讓詞成了宋貓文學主體。「國家不幸詩家幸」，亡國前的李後主，詞主要是風花雪月，綺麗柔靡。而當他成為亡國君階下囚時，詞風哀怨淒涼。尤其是那首絕命詞《虞美人・春花秋月何時了》，是他貓生最後一詞，千古傳唱。

「春花秋月何時了，往事知多少？小樓昨夜又東風，故國不堪回首月明中。」

「雕欄玉砌應猶在，只是朱顏改。問君能有幾多愁？恰似一江春水向東流。」

此詞寫於宋貓太平興國三年（978），是李煜成為宋階下囚已近三年時。舊臣徐鉉奉宋太宗之命來探視他，李煜對徐鉉感歎後悔錯殺了昔日臣子。可能是這番話引起太宗不滿，又或是傳說太宗看上李煜的小周後，想除掉李煜。無論什麼原因，李煜在他生日那天寫下這首詞當夜便被賜毒酒身亡。

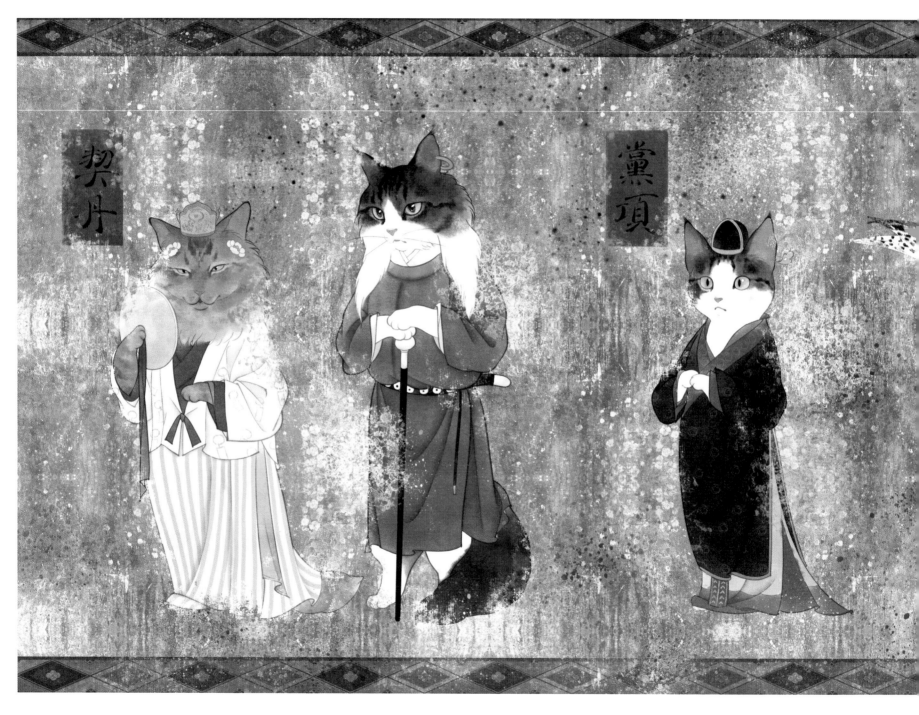

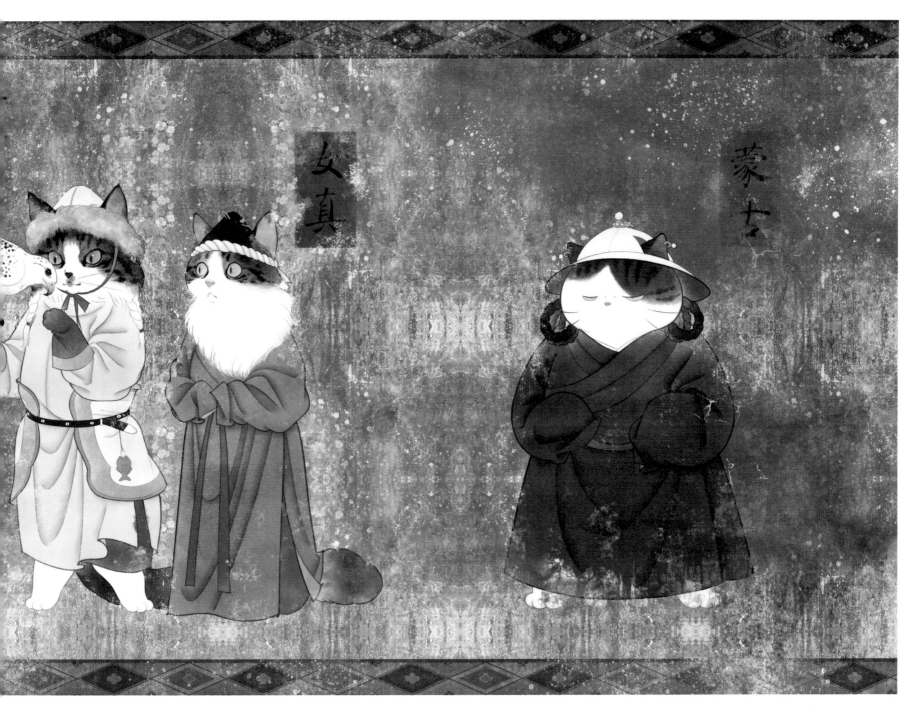

女真

蒙古

遼、金、西夏、蒙古

宋貓共經歷三百一十九年，與北方的遼、西夏、金、蒙古等少數民族政權相繼對峙。

比起宋貓在建隆元年（960）立國來說，契丹貓創建的遼在立國先後上排位才是老大。

西元 916 年，耶律阿保機正式稱帝，國號契丹，後改國號為遼。遼貓的領土疆域非常大，東臨日本海，北至色楞格河、石勒喀河一線，西至額爾濟斯河，南至陝西雁門關一線，其國土面積遠超宋貓。兩國關係一直緊張，直到「澶淵之盟」才得以緩和，進入較為和平的相處階段。

寶元元年（1038），黨項貓元昊稱帝，國號大夏，因位臨宋貓西邊，也稱西夏。而西夏的出現，使宋貓屢敗，遼貓重創，形成了三足鼎立的格局。

西元 1115 年，女真貓完顏阿骨打建立金，以摧枯拉朽之勢消滅了遼貓，燒毀了宋貓的京城汴梁。宋貓被迫遷至淮水秦嶺一線與金貓對峙。就這樣，金貓取代了遼貓的地位，與宋貓、西夏形成了新的三足鼎立局面。

而在西元 1206 年，蒙古貓成吉思汗統一了蒙古諸部，改變了全部格局。蒙古貓以鐵騎西征南攻，1227 年消滅了西夏貓，1234 年滅亡了金貓。最終在 1279 年，崖山之戰中覆滅了苦苦撐持中的宋貓流亡政權。

按契丹族的髮型來說，得剃光頭部的毛……

不行！！
我們家風車是偶像！不能剃光頭！！

來吧！

寫給台灣讀者的話

繁體中文版專訪瓜幾拉

遠流貓編採訪

問：可以對台灣讀者介紹妳自己嗎？例如目前住在哪座城市？喜歡什麼？討厭什麼？有什麼夢想清單？平常都是如何度過一天的？

答：Hi，我是瓜幾拉，這是我的筆名，日常生活中朋友們都是叫我「西瓜」(･.･)……都是不正經的稱號。雖然稱號叫西瓜，並不是因為我喜歡吃西瓜，也不是我長得像西瓜，只是高中入學時，在宿舍裡分配的代號，如「冬瓜」、「南瓜」之類，結果我的代號就一直跟隨至今。

目前居住在四川成都，這座城市有美食美景，動物又多，生活節奏很悠閒。

平常就是從吃完早餐就開始畫畫，直到晚上八點收工。如果時間充足的話，喜歡騎著機車帶著畫本去轉悠。夢想當然除了漫畫之道外，還有機車旅行邊走邊畫。

問：從漫畫貓到歷史貓，筆下誕生了無數隻貓，隻隻傳神逗趣，是如何觀察揣摩出來的？為何對貓這麼有愛？目前擔任幾隻貓的鏟屎官？

答：對貓咪有愛也是因為家裡養貓的緣故。在未養貓之前從未畫過貓，自從 2007 年 12 月有了貓後，就逐漸畫些養貓日記漫畫。身邊朋友們也有不少貓，於是把自己和朋友們的貓作為創作對象畫了不少漫畫、插畫。

目前擔任兩隻貓的鏟屎官。一隻 13 歲，一隻 9 歲。

問：與前作《畫貓‧夢唐》相較，此部作品不只敘事更簡潔，圖像筆觸也細緻許多，可以跟熱愛主子畫的貓奴們，分享妳做了哪些調整與琢磨嗎？

答：《畫貓‧夢唐》的創作時間非常倉促，沒有時間去刻畫太多細節，留下很多問題。所以繪製「宋貓」的時候，讀了很多書作為考據，希望盡可能的尊重歷史。每個朝代不同，其風貌和審美就會不同。特別是留在畫作、服飾、器物上的風格就不同。唐朝相比起來要華麗一些，奔放一些；而宋朝就要風雅一些，飄逸一些。

問：美術科班出身，在創作歷史貓系列之前，妳對歷史感興趣嗎？如果能穿越時空，你最想回到哪個朝代？

答：受爸爸的影響，一直對歷史感興趣，但只是止於「歷史故事」這層次。直到繪製歷史貓開始，才從更考據和更專業的角度去還原歷史上那一幕畫面。

我並不想穿越回以前的朝代，過去不代表美好。其次，也是我和朋友經常會吐嘈的，古時候沒淋浴，沒有沖便器，甚至很多美食在古時候也是吃不到的，穿越回去哪裡好過啊……

問：宋朝最吸引妳或讓妳最覺驚奇的是哪些面向？在蒐集史料與創作過程中，是否遭遇什麼難處？

答：對我來說，宋朝最吸引的地方……大概算是帝制時期讀書人最幸福的時代吧。書畫都得到前所未有的重視。當然這個時期也只限於北宋。

難處自然是如何還原歷史畫面。為此要查詢服飾、文物、史記等等，通過各個方面的資料匯集起來，再構思選出一個畫面來進行繪製。

問：書中部分貓畫模擬、再現了《賣貨郎圖》、《村醫圖》等宋朝風俗畫的場景，更添解讀的興味與內涵，覺得如此以貓擬人的仿古手法，最大的挑戰或樂趣是什麼？

答：堅持畫歷史貓最大的動力還是在於「用貓來描繪中國歷史的有趣畫面」。即便是參考宋畫，也是首先從貓的角度去考慮，因為我並不想強硬的把貓當作人。貓的結構和人類完全不一樣，比如貓肯定就沒辦法像人類一樣捏筷子嘛，也不會喜歡穿鞋子的（能穿上衣服已經很不錯了）。我希望尊重這些差異，所以一邊畫也要一邊思考，如果這是個貓的世界，實際情況得是怎樣。

問：妳之前曾很豪邁的騎機車遊古代蜀道，旅行或甚至壯遊，除了采風，還帶給妳什麼特別感受或人生啟示嗎？

答：雖然是為了更好去理解歷史上的蜀道是怎樣，但是滄海桑田，自然因為與人的關係不斷發展，就會不斷變化。但是地理特徵的變化確實也會影響人的生活習性，甚至地域人口的脾氣飲食特色等等。路上不斷變化的風光，也讓我能做一些聯想，比如若我是當時的人，為什麼會選擇這個位置作為戰略要地之類的。所以一邊騎著機車欣賞美景，一邊神遊著，同時與同伴結合歷史的聊天也是非常有趣的。雖然倒退時光看到從前的模樣，但是也算是加深了理解吧。不是說不要閉門造車嘛。

問：對台灣印象如何？想對台灣讀者說些什麼呢？

答：台灣超級棒啊！比我想像中還要更喜歡。不但食物美味，自然風光，人又親切。而且還能在這裡找到以前文人的風骨。在此也想感謝「山豬」帶我們深入的了解台東。如果每個人都有機會深入的了解這片土地的話，也許就能更好的相互理解吧。想了很久應該對台灣讀者說點什麼。想來想去，除了感謝這裡的好風光好美食，那就是希望能更加的熱愛腳下的自然環境吧，因為我看到有「山豬」這樣投身保育的朋友做出的努力，也在三仙台親眼見過那些完全找不到貝殼可以寄居，只好用礦泉水瓶蓋做殼的寄居蟹。希望世界上無論哪裡，身為人類的我們能夠與自然更好的共處。

參考書目

古籍──

- 〔宋〕吳自牧：《夢粱錄》。
- 〔宋〕沈括：《夢溪筆談》。
- 〔宋〕周密：《武林舊事》。
- 〔宋〕周密：《齊東野語》。
- 〔宋〕孟元老：《東京夢華錄》。
- 〔宋〕洪邁：《夷堅志》。
- 〔宋〕蔡絛：《鐵圍山叢談》。
- 〔元〕脫脫：《宋史》。

專書──

- 〔日本〕小島毅（著），何曉毅（譯）：《中國思想與宗教的奔流・宋朝》，廣西師範大學出版社，2012 年第 1 版。
- 〔日本〕杉山正明（著），烏蘭、烏日娜（譯）：《疾馳的草原征服者・遼西夏金元》，廣西師範大學出版社，2012 年第 1 版。
- 吳鉤：《生活在宋朝》，長江文藝出版社，2015 年 10 月。
- 吳鉤：《宋：現代的拂曉時辰》，廣西師範大學出版社，2015 年 9 月。
- 吳鉤：《原來你是這樣的宋朝》，長江文藝出版社，2016 年 8 月。
- 沈從文：《中國古代服飾研究》，商務印書館，2011 年 12 月第 1 版。
- 林欣浩：《哇，歷史原來可以這樣學》1、2，四川少年兒童出版社，2016 年 4 月第 1 版。
- 金觀濤、劉青峰：《中國思想史十講》（上卷），法律出版社，2015 年 7 月第 1 版。
- 國晶：《宋朝遊歷指南》，中國畫報出版社，2014 年 5 月。
- 陳勝利：《弱宋：造極之世》，清華大學出版社，2016 年 8 月。
- 黃仁宇：《中國大歷史》，三聯書店，2013 年 11 月第 36 版。
- 楊渭生：《兩宋文化史》，浙江大學出版社，2008 年第 1 版。
- 虞雲國：《從陳橋到厓山》，九州出版社，2016 年第 1 版。
- 虞雲國：《細說宋朝》，上海人民出版社，2002 年 12 月第 1 版。
- 蔣勳：《蔣勳說宋詞》，中信出版社，2012 年 3 月第 1 版。

公開課程──

- 鄧小南：《宋代歷史再認識5講》、《中國古代史》。

宋畫集──

- 《歷代名畫錄・宋代山水》，江西美術出版社，2014 年 1 月第 1 版。
- 《歷代名畫錄・宋代人物》，江西美術出版社，2014 年 1 月第 1 版。
- 王希孟：《中國古代繪畫精品集：千里江山圖》，中國書店，2013 年 1 月第 1 版。
- 宋畫全集編輯委員會：《宋畫全集》，浙江大學出版社，2018 年 12 月。
- 張擇端：《清明上河圖》，中信出版社，2016 年 8 月第 1 版。

跟著萌貓遊宋朝 / 瓜幾拉著 . -- 初版 .
 -- 臺北市：遠流，2019.12
 面； 公分 . -- (綠蠹魚；YLM31)
ISBN 978-957-32-8679-0(平裝)
1. 漫畫 2. 宋代
947.41 108018669

綠蠹魚叢書 31
跟著萌貓遊宋朝
瓜幾拉 著

總 編 輯 / 黃靜宜
執行主編 / 蔡昀臻
美術編輯 / 丘銳致
封面設計 / 莊淳安
行銷企劃 / 叢昌瑜、李婉婷

發 行 人 / 王榮文
出版發行 / 遠流出版事業股份有限公司
地址：台北市 100 南昌路二段 81 號 6 樓
電話：（02）2392-6899
傳真：（02）2392-6658
郵政劃撥：0189456-1
著作權顧問 / 蕭雄淋律師
2019 年 12 月 1 日 初版一刷
2020 年 2 月 1 日 初版二刷
定價 500 元

原著作名：《瓜幾拉畫貓：吾輩宋朝貓》
作者：瓜幾拉
本書由天津磨鐵圖書有限公司授權出版，
限在全球，除中國大陸以外的地區發行，
非經書面同意，不得以任何形式任意複製、轉載。

YL 遠流博識網 http://www.ylib.com E-mail: ylib@ylib.com